全媒体
动画片
基础教程

QUANMEITI
DONGHUAPIAN
JICHU JIAOCHENG

全媒体专业教材编委会　编
湖北省网络视听协会　组编

华中科技大学出版社
http://press.hust.edu.cn
中国·武汉

图书在版编目（CIP）数据

全媒体动画片基础教程/全媒体专业教材编委会编；湖北省网络视听协会组编． -- 武汉：华中科技大学出版社，2024.1

ISBN 978-7-5680-9600-3

Ⅰ.①全… Ⅱ.①全…②湖… Ⅲ.①动画片—制作—教材 Ⅳ.①J954

中国国家版本馆CIP数据核字（2024）第016898号

全媒体动画片基础教程 全媒体专业教材编委会 编
Quanmeiti Donghuapian Jichu Jiaocheng 湖北省网络视听协会 组编

策划编辑：曾　光

责任编辑：白　慧

封面设计：小徐书装

责任监印：朱　玢

出版发行：华中科技大学出版社（中国·武汉） 电话：（027）81321913
　　　　　武汉市东湖新技术开发区华工科技园 邮编：430223

印　　刷：武汉市科华包装印刷有限公司

开　　本：787mm×1092mm　1/16

印　　张：14.75

字　　数：265千字

版　　次：2024年1月第1版第1次印刷

定　　价：49.00元

本书若有印装质量问题，请向出版社营销中心调换
全国免费服务热线：400-6679-118 竭诚为您服务
版权所有　侵权必究

全媒体专业教材编委会

总 顾 问：罗建辉　于慈珂　岑　卓　沈　涛　王瀚东

顾　　问：姜公映　王正中　邓秀松　何志武　代志武　郭小平
　　　　　曾　光

编委主任：沈　涛　陈志义　阮　瑞

编　　委（按姓氏笔画）：

　　　　　丁兰兰　万君堂　王　娟　王　婷　王　鹤　王世勇
　　　　　王兆楠　冉　军　代志武　代媛媛　朱永胜　向　东
　　　　　刘立成　刘蓓蕾　闫　萍　许翠兰　阮　瑞　孙喜杰
　　　　　李　华　李汉桥　吴俊超　吴海燕　岑　卓　邹旭化
　　　　　沈　涛　张　冲　张　静　张凌云　陈　威　陈　瑛
　　　　　陈志义　范文琼　林庆明　易柯明　周泯君　屈定琴
　　　　　洪　维　秦　贻　徐志清　席　静　黄　亮　黄　磊
　　　　　常志良　斛玉娟　望海军　董松岩

总 主 编：陈志义　吴俊超

本册主编：闫　萍

副 主 编：秦　贻

序　言

无处不在无人不用的全媒体

二十世纪初期以来，"全媒体"一词被国内外学者、媒体从业者广泛传播与应用。大批研究者就全媒体在网络科技与新闻信息传播、媒介运营管理等方面的理论和应用展开了研究，但对其概念的界定尚未形成统一认识。"全媒体"一词源自美国的 MSO 公司，涉及报纸、杂志、电台、电视、网站等多种媒体类型。结合国内外业界、学界对"全媒体"概念的研究，我们可以将全媒体概括为泛媒体化的媒介形态，把其定义为：全媒体是在信息通信技术和媒介数字化智能化的推动下，综合运用文字、图片、音频、视频等媒介资源，整合各类生产要素，融合形成的形态多样、互动便捷、传播立体的媒体形态。

一、全媒体发展历程

1994 年，中国正式接入国际互联网，部分民众通过拨号上网方式获取网站资讯。其后几年，网络媒体以其海量讯息和互动交流的特色获得用户青睐。伴随着互联网的广泛运用，逐步出现了网络视听节目，虽然受网络传输速度的影响，观看体验不佳，但这种图文＋视频的网络新媒体形态仍然得到了越来越多人的认可。全媒体的发展大致经历了以下三个阶段。

（一）2G 网络时代，视频网站媒体形态登上历史舞台

进入新千年后，很多互联网公司试水网络视频播放业务，例如新浪、搜

狐、网易、互联星空等，由于网络点播卡顿，视频消费以下载到本地观看为主。2005年2月15日，美国视频网站YouTube上线，以视频分享服务作为其运营定位，受到全球网民追捧，迅速发展为影响力甚广的视频网站，其运营模式被中国视频网站广为借鉴。

在此前后，国内的土豆网、56网、PPTV、PPS网络电视、酷6网、优酷网等视频网站相继出现，并确立了各自发展的侧重点。土豆网、56网主要定位为视频分享，视频内容以用户上传为主。PPS网络电视、PPTV则运用P2P技术定位为网络电视客户端。酷6网聚焦用户生成内容模式，内容涵盖影视节目及自拍网播剧等。优酷网借鉴YouTube的视频分享模式，打造"快速播放、快速发布、快速搜索"的平台特性。

以上各大视频网站的发展侧重点虽然不同，但不管是采用视频分享模式还是作为网络视频客户端，这些视频网站大多没有自行生产内容的能力，所播放的网络视听节目的主要来源依然是电视台的节目和其他一些影视作品。在此阶段，这些网站通常采取的方式是对视频进行拆条、二次加工后于电脑端播放。借助网络的即时性、传播速度快、受众年轻化等特点，广播电视节目得以扩大受众群体，延伸传播路径。

（二）3G网络时代，视频制作大众化、普及化

随着网络传输效率快速提升，各类网络视频平台如雨后春笋般涌现出来，如暴风影音、腾讯视频、爱奇艺等。通过网络下载或在线观看视听节目，成为当时公众新的、普遍的娱乐方式，成为上网用户使用最多的服务之一。

2007年8月8日，北京奥运会倒计时一周年，优酷网借此契机正式揭幕"优酷狂拍客！中国一日24小时主题接力"主题活动。优酷网在视频行业首次提出"拍客无处不在"的理念，提倡每个人都当拍客，通过参与活动的拍客达人们的精彩演绎，充分彰显"拍客视频时代"的标签内涵。此类活动也推动了网络视听节目草根化、大众化，为更多人所接受。

这一阶段，随着摄像机的小型化，数码摄像机在家庭普及，越来越多的人化身为拍客，将所摄制的视频上传至网络平台。民众由网络视听节目的观看者

转换为主动制作者、参与者，这使得网络视听节目的受众群体进一步扩大，网络新媒体内容更接地气。

（三）4G/5G 网络时代，视频传播移动化、碎片化

网络通信技术的发展催生了智能手机的迅速普及，2013年底，TD-LTE 牌照发放至三大网络运营商，开启 4G 网络商用时代。2014 年始，4G 智能手机、平板电脑及各类 APP 得到广泛运用，使得网络视听节目更加深入大众生活。

2020 年 5G 通信技术落地推广，5G 手机及智能可视设备再次发力，视频平台多样化，网络直播风靡一时，短视频爆火。人们通过各种移动终端移动观看各种视频，各类媒体平台呈现出数量海量化、内容精品化、时长碎片化、观影移动化等特点。这一阶段，抖音、快手、爱奇艺、腾讯视频、bilibili、斗鱼等全民参与的视频终端平台繁荣发展。

总的来说，网络视听节目的发展受生产力发展水平、科学技术水平，尤其是信息通信技术水平的制约和影响，在不同阶段呈现不同发展趋势和特点，并推动各类媒体融合发展。网络新媒体从移植报刊文章、电视节目、影视剧转变到成为人们创作、表达的工具，活跃的网络视听节目用户则实现了从"看客""拍客"到"自媒体"的角色转换。人们在纸媒、广播、电视、户外电子屏、网络新媒体等汇集而成的"信息塔"式全媒体矩阵中自由遨游。

二、全媒体的未来发展

5G 时代的传输技术推动全媒体长足发展，新的发展趋势将颠覆现有媒体使用方式，带来沉浸式体验和场景化、便利化的交互方式，甚至可能出现以非语言或触摸指令进行传播的媒体新模式，摆脱终端屏幕的束缚，传播资源也会愈加丰富。在个性化需求彰显的时代，传播者需要以一种不同于传统行为主义、功能主义的新思路来思考消费者的个性特征与主观心态。

"推动媒体融合发展、建设全媒体成为我们面临的一项紧迫课题。" 2019年 1 月 25 日上午，习近平总书记在主持中共中央政治局集体学习时强调，要做大做强主流舆论，巩固全党全国人民团结奋斗的共同思想基础，为实现"两

个一百年"奋斗目标、实现中华民族伟大复兴的中国梦提供强大精神力量和舆论支持。

全媒体不断发展，出现了全程媒体、全息媒体、全员媒体、全效媒体，信息无处不在、无所不及、无人不用，使得舆论生态、媒体格局、传播方式发生深刻变化，新闻舆论工作面临新的挑战。

为使主流媒体具有更加强大的传播力、引导力、影响力、公信力，形成网上网下同心圆，使全体人民在理想信念、价值理念、道德观念上紧紧团结在一起，让正能量更强劲、主旋律更高昂，加快推动媒体融合发展，形成形态多样、互动便捷、传播立体的全媒体，是我国传媒业界、学界需要研究和实践的重要任务。

（一）全媒体融合发展是趋势和规律

坚持导向为魂、移动为先、内容为王、创新为要，在体制机制、政策措施、流程管理、人才技术等方面加快融合步伐，建立融合传播矩阵，打造融合产品。要坚持一体化发展方向，加快从相加阶段迈向相融阶段，通过流程优化、平台再造，实现各种媒介资源、生产要素有效整合，实现信息内容、技术应用、平台终端、管理手段共融互通，催化融合质变，放大一体效能，打造一批具有强大影响力、竞争力的新型主流媒体。

（二）推动全媒体向纵深发展

融合发展全媒体不仅仅是新闻单位的事，还要把新闻单位、科技企业、政府部门所掌握的社会思想文化公共资源、社会治理大数据、政策制定权的制度优势转化为巩固壮大主流思想舆论的综合优势。首先，做好顶层设计，打造新型传播平台，建成新型主流媒体，扩大主流价值影响力版图，让党的声音传得更开、传得更广、传得更深入。其次，全媒体传播要在法治轨道上运行，对传统媒体和新兴媒体实行一个标准、一体管理。再次，主流媒体要承担正确引导社会舆论的主体责任，准确及时发布新闻消息，为其他合规的媒体提供新闻信息来源，要全面提升技术治网能力和水平，规范数据资源利用，防范大数据等新技术带来的风险。

（三）全媒体发展需要深入开展理论研究和实践探索

党的二十大报告指出，加强全媒体传播体系建设，塑造主流舆论新格局。进入新发展阶段，全媒体纵深发展需要在实践形式、创新手段和传播方式上寻求突破，在全媒体时代做强主流、占据主导，牢牢掌握舆论场上的主动权、话语权，贯彻新的发展理念，构建新的发展格局。要想在多元中立主导、在多样中谋共识、在多变中把方向，更好地发挥舆论压舱石、社会黏合剂、价值风向标的作用，让正能量更强劲、主旋律更高昂，需要深入开展理论研究和实践探索，进一步推动全媒体传播力、引导力、影响力、公信力再上新台阶。

结合湖北省高校众多、学者云集的优势，湖北省网络视听协会联合高校学者和知名文化传媒专家，编写了这套全媒体专业教材。教材包括《全媒体运营教程》《全媒体营销教程》《全媒体信息审核教程》《全媒体动画片基础教程》《网络视听内容创作教程》。

本套全媒体专业教材涉及全媒体运营、视频制作、信息审核、动画片基础、直播带货等内容，教材中列举了经典案例与名师评析，指导高校培养全媒体人才，提升在校大学生的知识水平及实践能力，服务大学生就业创业，服务整个全媒体行业。

<div style="text-align:right">

陈志义　吴俊超

2023 年 3 月

</div>

目　　录

第一章　全媒体动画片概述 .. 1
　　第一节　什么是全媒体动画片 .. 1
　　第二节　全媒体动画片的发展历程 .. 2
　　第三节　全媒体动画片的特点与分类 .. 3
　　第四节　全媒体动画片的要素与形态 .. 5
　　思考题 .. 6

第二章　全媒体动画片剧本创作 .. 8
　　第一节　全媒体动画片剧本概述 .. 8
　　第二节　全媒体动画片剧本人物塑造 .. 10
　　第三节　全媒体动画片剧本故事塑造 .. 23
　　第四节　全媒体动画片剧本改编 .. 27
　　第五节　全媒体动画片剧本创作与技巧 ... 29
　　实训项目 .. 31
　　思考题 .. 32

第三章　全媒体动画片角色造型设计 .. 33
　　第一节　全媒体动画片角色造型设计的基本规则 33
　　第二节　全媒体动画片角色造型设计的基本方法 55
　　第三节　全媒体动画片角色造型设计的风格 64
　　实训项目 .. 68
　　思考题 .. 69

第四章　全媒体动画片场景设计 .. 70
　　第一节　全媒体动画片场景设计概述 .. 70
　　第二节　场景设计的构思方法与技巧 .. 82
　　第三节　场景镜头画面透视 ... 84 -

第四节　全媒体动画片场景的光影造型 ·················· 89
实训项目 ·················· 95
思考题 ·················· 95

第五章　全媒体动画片分镜头设计 ·················· 96
第一节　分镜头的基本概念 ·················· 96
第二节　景别 ·················· 96
第三节　镜头 ·················· 103
第四节　轴线 ·················· 107
实训项目 ·················· 110
思考题 ·················· 111

第六章　全媒体动画片动作设计 ·················· 112
第一节　一般运动规律 ·················· 112
第二节　人物常规运动规律 ·················· 123
第三节　动物常规运动规律 ·················· 132
第四节　自然现象的运动规律 ·················· 141
第五节　动作捕捉 ·················· 152
实训项目 ·················· 156
思考题 ·················· 157

第七章　数字化后期制作 ·················· 158
第一节　数字动画影像合成 ·················· 158
第二节　动画剪辑的艺术 ·················· 159
实训项目 ·················· 161
思考题 ·················· 161

第八章　经典案例赏析 ·················· 162
案例一　动画片《木奇灵之绿影战灵》 ·················· 162
案例二　网络动画片《巷食传说》 ·················· 207

参考文献 ·················· 223

后记 ·················· 224

第一章　全媒体动画片概述

【目标】

通过本章的学习，学生应了解全媒体动画片的基本概念及全媒体动画片的发展历程；掌握全媒体动画片的特点，了解全媒体动画片的分类；从全媒体的设计要素出发，深入剖析全媒体动画片的创作关键，激发创意灵感，培养设计思维和创造能力。

第一节　什么是全媒体动画片

一、全媒体的概念

全媒体是媒体传播的一个统称，指媒体人采用文字、声音、影像、动画等手段，全方位表现媒介信息，利用广播、电视、期刊、网络等形态全要素传播媒介内容，使受众全时空感知、获取媒体动态变化的一种全新传播平台与载体。

全媒体的概念并没有在学界被正式提出，它来自传媒界的应用层面。全媒体不仅是一种传播手段、一种媒介形态，更是一种传播理念和新的信息生产方式。媒体形式的不断出现和变化，媒体内容、渠道、功能层面的融合，使得人们在使用媒体的概念时需要意义涵盖更广阔的词语，因此"全媒体"的概念开始得到广泛使用。

二、全媒体动画片的含义

动画是一种运动的影像技术，动画片则是基于动画这一技术手段制作出来的作品。随着全媒体时代的到来，动画已经融入我们生活的各个角落，以全媒体为传播媒介的动画片也在不断转型发展。全媒体动画片是指通过电视、电影、互联网和无线网等进行传播的动画片。全媒体动画片同新媒体动画片一样，传播速度快、受众面广泛。得益于网络以及信息技术的发展，全媒体动画片具有相当强的生命力和竞争力。

在全媒体时代背景下，各种先进技术为动画的制作提供支持，诸多途径成为动

画传播的渠道。全媒体动画的表现形式多样，如电视动画、网络动画、手机动画、影院动画、游戏动画、VR 动画等，都可以统称为全媒体动画。不同媒体平台对动画片的片长、容量等的要求不同，比如电视动画片的片长在 10 分钟左右，集数不得少于 13 集，电影动画片对片长、画质有特殊要求等。

第二节　全媒体动画片的发展历程

一、全媒体环境的产生

自 2008 年起，"全媒体"一词在我国得到广泛的传播与应用，数十年来，有许多学者和媒体从业者就全媒体在新闻、传媒方面的应用展开了研究，但对其概念的界定尚未形成统一的认识。当前对全媒体的研究主要偏向于传媒学，而对全媒体环境下动画产业的发展研究较少。

全媒体（omnimedia）一词源自美国的 Martha Stewart Living Omnimedia (MSO) 公司，该企业业务范围较广，涉及书籍、杂志、电视节目、网站、广播电台等多种媒体的管理。结合该企业对应的业务与国内对"全媒体"一词的研究，可以将其界定为：全媒体是在信息通信技术和媒介数字化智能化的推动下，综合运用文字、图片、音频、视频等媒介资源，整合各类生产要素，融合形成的形态多样、互动便捷、传播立体的媒体形态。

二、全媒体环境下动画的发展

随着数字化信息技术的飞跃式发展，全媒体的媒介环境与传播形式发生了较大的变迁。可以说，全媒体时代传统媒体的数字化转型既是一种技术变迁，也是一种社会和文化变迁。全媒体环境对动画产业也造成了巨大的影响，它使传统动画的制作主体、展示方式、创造技术空间等都发生了较大的变化。

2017 年 2 月，文化部（现文化和旅游部）颁布了《文化部"十三五"时期文化发展改革规划》，其中对动漫的发展提出了意见。该规划表明，支持原创动漫创作生产和宣传推广，培育民族动漫创意和品牌，持续推动手机（移动终端）动漫等标准制定和推广。在这种"政策+全媒体+需求"的整体环境下，全媒体动画产业具有较好的发展前景。

对于动画行业来讲，在全媒体环境下，多种媒体传播形式以及新媒体技术的应用，可以为动画作品提供更丰富的表达形态，也让动画行业有了新的发展机遇

与发展方向。一方面，通过新媒体技术的发展，动画艺术能够应用多种新形式的、更先进的媒体技术进行创新设计，使艺术家们的想象力有了更加丰富的表达手段；另一方面，可通过多种多样的传播途径（如网络、电影、电视等）进行动画艺术的传播。从这两个方面可以看出，全媒体环境下的动画作品展示，不是不同媒体之间的简单叠加，而是一种有机的、深层次的融合。

三、全媒体动画片的发展趋势

全媒体动画片呈向上发展的趋势。我国网络不断提速，移动通信技术也从2G发展到了5G，随着信息技术的不断发展，我国的全媒体形式也会不断发展，更多的人将会关注到全媒体这个大型传播媒介，了解到它巨大的力量。全媒体动画片本身具有一定的效益，同时全媒体动画片所衍生的产业链也是推动全媒体动画产业发展的重要因素。由动画片衍生出的同款玩具以及相关的主题游戏，还有以动画片为主题的游乐园，都是促进全媒体动画片进一步发展的新力量。但是，我国的全媒体动画行业在发展中也要时刻保持警醒，由于动画行业入门门槛较低，不乏有一些具有不良思想的作品混入其中。作为监管行业，要谨防动画片粗制滥造，严格把控关卡。文化对人的影响是潜移默化的，在创作过程中，要时刻注意把握核心思想，为广大人民群众提供优秀的全媒体动画片，传播正能量。

第三节　全媒体动画片的特点与分类

一、全媒体动画片的特点

1. 内容多样化

全媒体动画的传播途径不再局限于电视和电影，而是扩展到娱乐、工作和学习等各个方面，比如网络动画、多媒体教学、远程教育课堂、建筑动画、医学展示等领域。由于每个领域表达的内容和受众群体不同，因此动画的表现手法更加多样和生动。网络动画的内容通常比较轻松，画面偏向日系和欧美风格，主要面向年轻群体；而多媒体教学、医学展示等领域的动画内容则以图表和数据为主，让观众更加清晰地了解专业知识。

2. 技术多元化

传统的动画技术包括手绘动画、定格动画、二维动画制作软件Flash和三维动

画制作软件Maya等制作的动画。随着数字技术的快速发展，如今又出现了VR动画以及二维动画制作软件Animate和After Effects、三维软件CAD制作的动画。例如当前火爆的VR动画就是全媒体时代下的一种独特的动画技术，虚拟现实技术在动画中的运用使画面更加真实。通过数字化技术，艺术家的千奇百怪的创意与思想得到更加丰满的呈现，能够为观众提供"沉浸式"的观影体验。以往只能通过视频、影像和文字描述所展现的动画作品，现在可以通过虚拟现实技术，营造出一种与现实世界迥异，又能让观众切实感知到的世界。

总体来说，在全媒体背景下不仅动画制作软件的功能更加丰富，制作方法更加简便，而且通过艺术与技术的不断融合，动画作品形成了更具有视觉冲击力的画面，能够给观众带来耳目一新的感觉。

3. 传播透明化

网络媒体是一种社会媒体，人们可以不再拘泥于固有的身份、民族、文化等，在网络上畅所欲言，自由发表见解，人人都可以作为传播者，进行思想的自由传播。而全媒体动画传播的透明性也通过网络得到了很好的体现，动画片一经上网，人人都可随时随地观看。由于全媒体动画作品传播透明化，需接受全网人民的"检阅"，网络平台会对其进行严谨的审核。那些政治意图不明、内容不健康、负能量的作品基本无法通过网络审核，即使发布出来也很快会被屏蔽掉。

4. 受众广泛化

长期以来，由于传统动画播放的局限性，国产动画主要是针对儿童群体或运用到一些广告中，忽略了其他年龄层的观众和运用领域。而在相对自由的全媒体传播背景下，可以制作不同题材的动画作品，动画也可以运用到多媒体教学、建筑及医学展示等领域中，受众范围更加广泛。

二、全媒体动画片的分类

1. 电视动画片

在电视上进行连续播映的动画作品称为电视动画片，传播的形式其实是与动画片的制作形式和风格息息相关的。由于电视动画片多为分集分段播放，因此在故事结构上比较灵活，有时是多集讲述一个故事，有时每集是一个独立的故事。电视动画片的呈现方式是由动画制作技术决定的，二维动画、三维动画、定格动画均可。长篇、多集的动画片由于其播映特点，要求在创作时对观众有着明确的

定位，保持故事线索清晰。一般电视动画片单集的长度有 5 分钟、10 分钟、20 分钟等规格。

2. 影院动画片

影院动画片是指在电影院播放的动画作品，其时间长度一般为 90 分钟。影院动画片是以动画技术制作的电影，制作成本比其他传播媒体的动画片都要高，所以在角色的塑造、动作的表现、故事的结构、音乐的配设等方面都近似于电影的要求。在制作上，影院动画片在每秒的帧格数量，画面的分辨率、精细度等方面有不同于其他传播媒体的高质量要求，以达到影院大屏幕的显示要求，获得良好的观看效果。影院动画片的播映方式与电影相同，因此在制作上同样以电影的制作方式来完成。

3. 网络动画片

网络动画片是以互联网作为最初或主要发行渠道的动画片。网络动画片具有互动性、及时性、综合性等特点，考虑到网络传输的速度，它对画面的清晰度要求相对电视动画片、影院动画片要低。由于网络的传播面广，人们能更快和更容易地获得网络动画片。网络动画片的制作不必考虑不同视频和音频设备之间的转换，制作好后可以直接上传到网络上，所以它的制作和发行最为简单。

4. 手机动画片

手机动画片是指在手机上播放的动画作品。鉴于我国手机用户日趋庞大、手机动画市场日渐成熟，手机动画作品没有统一的规范化要求，导致手机动画企业制作前期的工作繁复且琐碎。而新标准的制定将会有效规范手机动画内容质量和技术要求，进一步推动手机动画行业的规范化。手机动画标准体系全面归纳了手机（移动终端）动画制作技术要求、内容质量要求、存储要求和元数据要求等，能解决不同移动终端类型的适配以及不同手机动画内容运营平台的适应问题。

第四节　全媒体动画片的要素与形态

一、有针对性地进行创作

为推动动画作品的发展与传播，在全媒体时代背景下的动画作品创作过程中，应在创作初期就明确未来的受众群体与传播形式，并根据具体的传播形式有针对

性地进行创作。不同传播形式下的动画作品具有不同的叙事方式和美学特征。比如：重点投放移动终端的手机动画作品要重视受众对碎片化时间的利用，不可过长；娱乐性的网络动画短片则要注重当下性，体量小，内容明确；在大屏幕上播放的影院动画片则要重视特效，用足够的时间进行后期的渲染与制作。通过采用有针对性的创作方法，能够让动画作品得到更好的传播。

二、主题内容的创新

全媒体动画片的"新"，强调与众不同，也就是创新。全媒体动画片形态丰富，表达手段多样化。正是凭借丰富的内容和多样化的手段，其吸引了大量受众。由于传播平台的延伸，更多专业和非专业人士通过全媒体动画片互动起来。同时，由于制作简单、发布方便，更多人参与到全媒体动画片的创作中来。因此，全媒体动画片主题内容的创新是全媒体时代的必然趋势。

三、参与性与互动性的提升

全媒体环境主要是传播媒介和传播方式的"全"。传统媒体时代，受众主要是被动观看动画作品，而在全媒体时代，新技术打破了这种观看成品动画作品的观影方式，使得动画作品可以以游戏等方式展现给受众。在这种情景下，受众能够自主选择角色、场景并参与到动画作品中，与作品本身产生交互。此外，还有运用VR、AR等技术所制作的动画作品，让受众能够"进入"不同的动画世界，并能够沉浸其中。这一观看过程更加真实，而且可以与其他受众同时参与体验，使得动画作品更具有生命力与活力。

思考题

一、什么是全媒体？
二、全媒体动画片的概念是什么？
三、全媒体动画片的未来发展趋势怎样？
四、全媒体是从哪一年起在我国得到广泛传播与应用的？
五、全媒体动画片有哪些特点？
六、列举全媒体动画片的类别。

第一章　全媒体动画片概述

七、对比一些电视动画片和影院动画片，分析它们对人物、对故事的处理方式有哪些不同。

八、全媒体动画片未来的设计要素是什么？

第二章 全媒体动画片剧本创作

【目标】

通过本章的学习，学生应理解动画片剧本的基本概念和相关的理论知识，熟悉剧本创作的基本程序和方法，掌握全媒体动画片剧本的人物塑造、故事塑造以及故事改编，提高写作能力，树立独立创作与构思的品格。

第一节 全媒体动画片剧本概述

一、剧本的基本定义

视听语言是一种特有的讲故事的方式，而剧本是对视听语言的一种文字表达。剧本是由画面讲述出来的故事，是未来影视作品的蓝图，不论是电视剧还是电影，优秀的剧本都为作品的成功奠定了重要的基础。没有一部影视作品尤其是全媒体动画片，是剧本不过关还能获得成功的。用美国著名编剧悉德·菲尔德的话说："一个电影导演可能用一部很好的剧本拍出一部很糟糕的影片，但他绝对不可能用一部很糟糕的剧本拍出一部很好的影片。"可见剧本对影片起着至关重要的作用。

影视片的剧本一般都由文学作品改编而来（或自编、原创），再经导演进一步制成影视分镜头剧本。若是动画片导演，则还要在文字分镜头剧本的基础上画出画面分镜头剧本。把文字剧本转变为具象画面，是动画片导演的"二度创作"，是动画片导演运用影视语言表述剧情的过程。有了画面分镜头剧本，就可以进入动画片拍摄阶段。

导演是一部影片的总执行者，是动画片拍摄过程中艺术方面的总负责人。导演以文学剧本所提供的故事内容作为创作的基础，对剧本的主题思想、影片风格、剧情结构和角色性格进行全面的理解和构思后，写出自己对剧本在艺术处理上的创作思路，编写文字分镜头剧本，阐明对剧本的理解，对主题立意的说明，以及对人物形象和性格，以及场景空间的地理位置、时代特征和美术风格的把握。在总体创作思路的框架内，对美术设计、台本设计、动作设计、摄影特效、声音等提出要求，并对各个创作部门提出影片摄制时的具体要求，以确保整部影片创作

理念的统一，从而使前期策划工作中的创作人员在进行创作构思时有据可依。对分镜头画面台本而言，导演阐述的指导意义尤为重要，因为影片的风格或者最初的视觉形象都在画面台本中体现出来，可以说画面台本是导演对画面、文字及技术处理等方面意见的集中体现。

二、剧本在动画片中的作用和要求

"剧本乃一剧之本。"剧本的好坏直接影响着影片的成败。我们能够清楚地看到，在剧本创作阶段，人物、故事情节、影片的主题内涵，这些影片内容最重要的部分都已经确定下来了，不可能发生根本改变了。由此可见剧本的重要性。

全媒体动画片剧本的创作，是为今后的影像拍摄做准备、打基础。那么在剧本的创作过程中，除了把故事讲好、把人物塑造好外，还有一个很重要的要求——剧本应具有视听表现力。要考虑这样的问题：当文字隐藏到作品背后，故事、人物以及细节都要用视听语言来表达的时候，这部作品的感染力是削弱了，还是会因为影像的独特表现力而得到增强？

三、创意构思

创意构思是指创作人员在创作动画片剧本之前，对动画片的主题风格、故事素材、叙事方式、人物塑造、情节设置、造型风格、动作风格、表现形式、技术手段等方面进行的研究和设想，是主创人员对动画作品独特的思考。影片所要表现的故事是原创的，还是在原著的基础上进行改编的？选择什么样的故事素材？如何构架故事？用什么样的叙事方式来讲述故事？设计什么样的造型和动作？采用哪种表现手法？运用什么样的动画制作技术和手段？以上都是创意构思阶段要研讨和探索的问题。动画作品在创意构思方面要具有一定的原创性，要求主题表达鲜明，剧情构架清晰合理，叙事节奏流畅，作品内容和形式协调统一。创意构思是动画片制作中的重要环节，它的好坏直接影响到未来影片的质量。

四、文学剧本创作

对于影视作品而言，剧情质量的好坏很大程度上取决于剧本提供的信息。因此，选择一个剧本投入生产是一个重要的决定。剧本通常由制片人委托专人组稿或推荐，经有关专家研讨、策划后，由制片人做出是否采用的决定。导演接受剧本后，必须组织创作人员对剧本进行反复讨论和研究，归纳意见并达成共识。文学剧本是用文字语言讲述影视作品故事内容的一种文学样式，是动画片创作的基础。

编写文学剧本是动画片创作的第一环节，导演以此作为拍摄影片的依据。文学剧本要强调文字的视觉化，除了要把故事讲好，还要具有视听表现力，文字所描述的内容应具有造型、动作、声音等视听元素，可供创作人员直接进行画面的创作。一般而言，影视作品（尤其是动画片）只能反映我们听得到的声音及看得见的动作、画面等，可以通过音乐、动作、表演、色彩、镜头的变化等隐喻一个内涵，或通过情节、画面对比等反映一个主题。电影可以通过演员的表演来显示人物的内心活动，动画片则不容易达到这个深度。因此，在剧本创作时，我们应尽量通过可以用眼睛看到的动作和画面，用耳朵听到的对白和音乐、音效等来表达内容，尽量少用形容词，避免主观论断，减少对心理活动的描写。

第二节 全媒体动画片剧本人物塑造

一、剧本中的动画人物造型

我们看到的动画人物造型是画出来的，但一开始是写出来的，是用文字塑造出来的。人物造型和人物个性、故事情节有着密切的关系。

电影剧作中的人物造型，是剧作者刻画人物性格的一种辅助手段，是对影片中人物银幕造型的提示。动画片中的人物造型，就是根据剧本和导演意图创作的动画片中的人物形象的图稿。

在这里，我们主要来谈谈有关动画人物造型中包含的剧作内容，也就是剧本对动画人物的造型设定。

动画片中的人物都是作者创造出来的，即使是真实的事物，在把它转化为片中的线条、形体的时候，也进行了艺术加工。相对于普通的影视作品中演员的化妆造型，动画创作中的人物造型有着更大的创意空间。

有人把人物造型和剧本分开考虑，似乎人物造型是美术设计的职责。实际上，在动画创作中，人物形象设计的关键绝对不仅仅是"看起来如何"，也就是说，绝不能把人物造型限定为"视觉"创作。造型的内涵，包含着和人物性格塑造的互动关系，对剧情也会产生不可小视的影响。

人物造型往往决定了观众对人物的第一印象。人物的造型能帮助创作者塑造人物。人物性格和外在形象"配套"或形成反差，会产生不同的艺术效果，动画人物有着广阔的创作空间。造型设计和人物设置之间有着紧密的联系，只有在剧本阶段打好基础，明确了造型的重要"组件"和设计方向，才能真正发挥出造型

在影片中的作用。当故事的大框架定下来以后，有些具体情节的设计需要根据人物造型来确定。

【案例分析】

动画片《木奇灵2》的创作过程中，在绘制动画人物造型前，先把人物的姓名、关键位、性格、外形特征、自然形态、爱好、背景等一一列出来，以供动画设计师进行创作时参考。

1. 正义方人设

第一组　洛飞+松卡+芽力

	木奇灵	木奇灵	人类
姓名	松卡	芽力	洛飞
关键位	洛飞的契约木奇灵，超能木奇灵的三合体之一	洛飞的契约木奇灵，超能木奇灵的三合体之一	领队，有凝聚力
性格	坚韧、活泼好动、好奇心强	机智、沉稳	执着（坚持信念，一定要达成目标）、有责任感、谨慎、隐忍
外形特征	松果幻化而成的木奇灵	豆芽幻化而成的木奇灵	
自然形态	少年	少年	11岁，人类世界小学生
爱好	1.美食 2.喊芽力为"豆芽菜"	安静的环境	1.完善自己父亲的植物图鉴，并上传到自己的博客 2.谈论植物
背景	松果幻化而成的木奇灵，曾与洛飞一同解决了帆之谷的幽冥王危机。气氛调节剂	豆芽幻化而成的木奇灵，与松卡一同选中了洛飞，虽然经常会对松卡的鲁莽不满，但在关键时刻还是会出手帮他，一起协作。总能一针见血地指出问题的症结所在，进而解决问题，曾与洛飞一同解决了帆之谷的幽冥王危机	1.受身为植物学家的父亲的熏陶，有丰富的植物知识，懂得爱护植物。之前到过两次帆之谷，对绿影岛上的事物有一定了解。在父亲失踪后，到绿影岛寻找过有关父亲的线索 2.团队的精神领袖，在大家放弃时，总能给大家带来希望，鼓舞士气

第二组　灵希 + 小葵

	木奇灵	人类
姓名	小葵	灵希
关键位	灵希的契约木奇灵，超能木奇灵的三合体之一	绿影岛帆之国的公主
性格特征	胆小、爱哭，但是内心期望自己变强	机灵、傲娇、任性
外形特征	向日葵幻化而成的木奇灵	
自然形态	少年	10 岁
背景	向日葵幻化而成的木奇灵，曾因为是唯一愿意与灵希公主签订契约的木奇灵而与公主生活在一起，很依赖灵希公主，对公主百分百信任。在上一次的危机中参与了对抗幽冥王的战斗	绿影岛帆之国的公主，母亲在她很小的时候就去世了，由父亲带大，父亲对她宠爱有加，并寄予厚望，因此她做事非常"男孩子气"。但是父亲过多的保护时常让她感觉被束缚，渴望按照自己的想法生活，对帆之国有很强的使命感。作为团队唯一的女性，在不同的情况下，会表现出女性的典型特质，比如女儿的撒娇、姐姐的呵护、母亲的慈爱等

第三组　凌天恒 + 铁木

	木奇灵	人类
姓名	铁木	凌天恒
关键位	凌天恒的契约木奇灵	洛飞同学，浩磊死党
性格特征	自信、果断、少言	自信、骄傲、以自我为中心，喜欢挑战
外形特征	铁刀木幻化而成的木奇灵	
自然形态	少年	11 岁，小学生
爱好	站在高处看世界	接受别人的称赞
背景	铁刀木幻化而成的木奇灵。曾为了守护龙血树而下定决心终生不离卧龙山脉，与凌天恒签订契约后，决定去外面的世界闯一闯	家境富裕，是个标准的公子哥儿，不把任何人放在眼里，和浩磊是死党。后来意外来到绿影岛，和洛飞一起冒险

第二章 全媒体动画片剧本创作

第四组 浩磊 + 大山

	木奇灵	人类
姓名	大山	浩磊
关键位	浩磊的契约木奇灵	洛飞同学，凌天恒死党
性格特征	呆萌、忠诚、有责任心	率真、单纯、乐观、阳光、好奇心重
外形特征	生石花幻化而成的木奇灵	
自然形态	少年	11岁，小学生，阳光男孩
缺点	反应太慢，笨	总是嘻嘻哈哈的，有时候会忽略别人的感受
爱好	精心照料自己头顶的那朵花（浇水时精确到克）	1. 动物、球类运动 2. 用 iPad 记录生活
背景	生石花幻化而成的木奇灵。浩磊和凌天恒离队行动时遇到黑化木奇灵的攻击，大山为了救他们而与浩磊签订了契约	普通家庭的孩子，个性单纯，和凌天恒是死党。书包里有各种稀奇古怪的东西，往往能解决很多问题（原设定为类似叮当猫的角色）

2. 反派人设

摩天 + 洛天明

	木奇灵	人类
姓名	摩天	洛天明
关键位	海之国的守护木奇灵，曾经是洛天明的契约木奇灵	洛飞爸爸
性格特征	偏执、顽固，具有领袖气质，为达目的不择手段，也有柔情的一面	书呆子、单纯，痴迷于科学研究，知识丰富
外形特征	巨藻幻化而成的木奇灵	呆板的中年研究员
自然形态	青年	40岁，中年，植物学家
缺点	偏执、顽固	过于痴迷科学研究，很容易被人迷惑
背景	巨藻幻化而成的木奇灵，10年前是洛天明的契约木奇灵。解决绿影岛水资源污染问题的研究失败，导致大批植物灭绝死亡，其爱人永久靠着营养液维持生命，从此以后，他憎恨不遵守自然法则的人类并决心报复人类，建立一个只有动植物的世界，迷惑了洛飞的父亲，利用他来进行木奇灵的"进化试验"	年轻时胸怀大志，立志于通过科学研究净化水源，改变世界，创造人与自然共同发展的和谐世界。与木奇灵摩天签订契约后，到绿影岛研究净化试验，试验失败后，被摩天迷惑黑化，立志于培养强大到能毁灭人类世界的剧毒植物，建造只有木奇灵的完美国度

二、利用剧本中的对白塑造人物性格

用对白塑造人物性格,"说"出人物心声。

1. 剧本中对白的含义

两个或两个以上的剧中人物的交谈活动,体现在剧本中就是对白。对白是剧作者塑造人物的基本手段之一。由于对白既能传达谈话人的心理活动、情绪情感、思想行为,又能引发、激化人物之间的矛盾与冲突,因此有时又称为"言语动作"。对白在剧本中有以下主要功能:叙述说明,推进剧情,加强造型表现力,刻画人物性格,揭示人物内心世界。

在剧本中运用对白的基本要求包括:

(1)符合人物的身份和性格逻辑,具有个性色彩;

(2)符合人物关系和规定情境;

(3)具有动作性;

(4)精练、简明、生动,必要时蕴含丰富的潜台词;

(5)与画面及其他表现元素(音乐、音响)等密切配合;

(6)做到生活化、口语化。

2. 动画片剧本对白特点

(1)对话要有节制。

很多成功的动画作品中,始终坚持少用对话。例如:大家非常熟悉的《猫和老鼠》里面对白非常少,都是通过角色的肢体语言、面部表情来叙述剧情,没有对白丝毫不影响观众对剧情的了解,反而让观众能够更加仔细地观察画面,被画面所吸引。

在动画片剧本创作中,应该有节制地使用对话。影像所展示出来的独特的巨大魅力正是动画片的长项,要让观众把更多的注意力放到画面上。观众都会更愿意看到剧情,而不是"听"。用视觉元素展现出来的内容更直观,能牢牢抓住观众的视线,把他们带入剧情中,即使是好动的小观众也不会觉得枯燥。

【案例分析】

动画片《木奇灵2·圣天灵种》第3集《可怕的误会》第1场的剧本中,兰兰和千毒只有短短的5句对白。前面用了大段的文字描述兰兰和千毒第一次见面时的场景,以及兰兰的心理活动。在全媒体动画片中要有节制地使用对话,可以让观众把更多的注意力放到画面上。

场 1

时：日

景：水灵村旁的树林

人：千毒，兰兰（宝贝）

注：千毒在本集只以黑影出现，一直看不到真面目。

安静的水灵村附近的树林里，阳光斑斑点点地洒下，如图 2-1。

兰兰提着一个花篮（花篮中装满了鲜花），愉快地飞在半空中。

忽然，一个黑影（千毒）从兰兰背后的树林里闪过。

兰兰觉察到什么，于是停下来，警惕地回头看。

兰兰主观镜头：树林里空空如也。

兰兰把头转回来，面前忽然矗立一个黑影（千毒）。

兰兰：（退后一步，惊呼）你是谁？

特写：千毒的嘴巴。

千毒：（轻声）致命迷惑。

千毒用嘴巴吹出一朵像暗器一样的小白花，刺在兰兰脖子上。

兰兰：呜呜……

兰兰手里的花篮掉在地上。

千毒：现在知道我是谁了吗？

特写：兰兰目光呆滞，瞳孔变大变黑，宝石变成黑色。

兰兰：知道，我的主人。

特写：千毒递给了兰兰一袋种子。

图 2-1 第 1 场场景

（2）用对话展示角色。

①用特色语言塑造人物。

在生活中，我们与人交流的主要方式就是对话。如何让观众了解影片中的人物呢？人物对白的设计就是最重要的手段之一。每个人物都应该有独特的语言，与其性格、身份相符的语言。我们要为人物设计有特点的对白，也包括设计人物口头禅、习惯用语等。Jean Ann Wright 说过："不同的身份应当说与其身份相符的话。每个角色说话时的节奏都不尽相同，比如不同的句子长度。对不同的角色应当使用不同的措辞和有特色的表达方法。与众不同的短语会成为一个角色的标志。"塑造人物语言特点最直接的方法就是对比，同样的处境，人物之间由于性格不同，会说出截然不同的语言。这样不仅能使人物互相映衬，使各自的性格特征都更鲜明，还会带来很多笑料，颇有趣味。

【案例分析】

动画片《木奇灵2·圣天灵种》第3集《可怕的误会》第3场的剧本中，从凌天恒、浩磊、榕树木奇灵榕榕的对白中可以看出，不同人物的说话方式也能体现出人物的性格特征，用特色语言可以塑造人物性格。他们的对话中鲜明地展现出凌天恒的自信、骄傲、以自我为中心、喜欢挑战的性格特点。

场 3

时：日

景：绿影岛——榕树丛林

人：凌天恒、浩磊、榕树木奇灵榕榕、村民若干

凌天恒：啊……

凌天恒从高空摔向镜头，凌天恒摔出景，浩磊紧接着摔向镜头。

浩磊：啊！

随着一声惊呼，凌天恒、浩磊从天而降，落在一丛巨大的榕树上，榕树枝被砸断。

浩磊：哎呀，好痛！

凌天恒、浩磊都睁开了双眼，看见榕榕出现在他们面前。

浩磊（惊吓）：哇！这是什么怪东西啊！

榕榕：哼！我是榕树木奇灵榕榕！你们砸断了榕树枝！

凌天恒：不就是断了一根树枝嘛，有什么好大惊小怪的！

第二章 全媒体动画片剧本创作

榕榕鄙视地看了凌天恒一眼。

一根树枝忽然敲了一下凌天恒的脑袋。

凌天恒（用手捂脑袋）：哎哟！这是哪里？这树竟然还会打人！

榕榕：这里是绿影岛，你们小点声。

榕榕幻化出灵种，灵种发出数道光芒，光芒连接着榕树的树干和树枝。

榕榕（对榕树说）：不用怕，我马上给你修复，不会影响今天的祭树礼的！

光芒缠绕刚才折断的树枝，树枝重新接回树干，伤口也慢慢愈合，就像未曾断过。

榕榕（对着榕树讲话）：不用客气，守护大家本来就是我的责任啊！

浩磊赶紧掏出手机拍照。

浩磊：凌天恒你看，他在跟树说话！

凌天恒：哼，是在故弄玄虚吧！

榕榕：你们想听一听榕树在说什么吗？

浩磊（急忙点头）：嗯。

榕榕将灵种凌空放到大榕树前。

榕树（透过灵种发出声音）：你们两个臭小子把我弄得好痛！

凌天恒、浩磊惊呆了。

浩磊：凌天恒，榕树讲话了，原来植物真的可以说话啊！

凌天恒：烦死了，我又不是聋子！可是……这不会是一种人工智能吧……

榕榕：人工智能？不，每棵植物都是一个生灵，你说的话、做的事他们都知道。

凌天恒、浩磊惊讶地对望。

榕树：榕榕，最近我觉得有点难受，叶子都黄了。

榕榕突然腾空而起，通过灵种施展法力，光芒笼罩了榕树，土壤升腾出一颗颗白色的冰糖状的结晶体，落入榕榕的手中。

浩磊拿出手机录制视频。

榕榕从空中缓缓落下，凌天恒、浩磊围过来。

凌天恒：这是……

榕榕：这里的土壤碱度过高，幸好及时发现，不然榕树会烂根而死。

浩磊：哦……好神奇！

大家抬头一看，榕树的叶子由黄转绿，又焕发了生机。

榕树：哈哈，舒服多了，太感谢你了！

这时，远远传来一阵祭祀的祈祷声。

模糊的祈祷声：仅取生存之所需，不夺贪婪之所要；庇护植物之所生，不越原生之界限；爱护动物之根基，不取鸟兽之延续；涵养水源之洁净，惠及流域之生灵；承守沃土之精气，保全山川之灵犀。

凌天恒、浩磊循声望去。

一个老村民跪拜在一颗巨大的榕树前面，身后六个人分两列抬着一棵树苗，树苗上系着红绳。

凌天恒：这是在做什么？

榕榕：他们在祭树。我们和人类有一个约定，只有种下一棵树才能砍掉一棵树。

村民将树苗的土培好，浇上水。

榕榕：这是为了生命的延续，也是为了自然的平衡。

凌天恒：哦，这真是个好办法。

②用语言展现心理活动。

对话是展现人物内心活动的方法。动画片不能像小说那样，把主人公的内心活动直接写出来，那么就由人物之口，或独白，或对话，把心里话说出来，让观众直接进入人物的内心，产生一种与人物亲近而熟悉的感觉。用独白来述说人物心声往往显得生涩而不自然，在现实生活中，有谁会喃喃自语地把心里话说出来呢？通过对话来展现人物心理活动是比较常用的一种方式，这里考虑几个因素：说话者是什么样的人？对话发生在什么样的情况下？倾诉对象又是谁？这些因素都会对"心里话"的效果产生微妙的影响。不同性格的人会在不同的时刻对不同的人敞开心扉，娇弱的女孩会在心灵受伤时找一个她觉得可以依靠的人倾诉，寻求安慰；老人会用唠叨的方式把心里话告诉儿女；而有些内心脆弱的人，他们会在愤怒的时候以向好朋友发火的方式发泄心中的不满。

夏衍在《写电影剧本的几个问题》中谈到："我并不绝对化地反对剧中人讲故事、说感想、发议论……问题是：第一，要看讲得是否'得时'，是否'得所'；第二，要看剧中人是用生动鲜明的、有生活气息的话来讲，还是用枯燥乏味的、概念化的话来讲。"的确，在设计表露人物内心的语言时，要从人物的心理逻辑方面多做考虑，只是把心里话直白地说出来，那还远远不够，语言背后的情绪、心理变化、潜台词等都要考虑进来。

【案例分析】

动画片《木奇灵2·圣天灵种》第3集《可怕的误会》第2场的剧本中，从村长和洛飞的对话中可以看出，村长一开始很气愤，不相信洛飞，后来情绪缓和，开始试着相信洛飞。语言展现了村长情感变化的心理活动。

场 2

时：日

景：水灵村村口

人：洛飞，松卡（宝贝），芽力（宝贝），小良，罗布（宝贝），村长，村民，木奇灵若干

转镜：水灵村村口，洛飞扶着小良，与芽力、松卡、罗布来到了水灵村的村口。一支箭射到了罗布的前面，吓得罗布往松卡、芽力后面站。

村长站在大门，张大嘴喊。

村长：小良！如果你还不和木奇灵解约的话，我就不客气了！

村民拉弓，对准松卡、芽力、罗布。

洛飞走向前，张开双手，把松卡和芽力挡住，保护它们。

洛飞：村长，这件事一定有误会，请让我们去帆之泉看一下吧！

村长：你可以进来，但你的木奇灵不可以踏进村子一步！

（松卡跳出）松卡：你这个要求太过分了！

洛飞：村长，难道木奇灵对人类的帮助您都忘了吗？我们与木奇灵应该彼此信任！请相信我，我们一定会查清楚这件事！

（村长微微一怔）村长：你哪来的？我凭什么相信你？

洛飞：我……

（芽力走到警戒线前）芽力：我愿意做人质，如果洛飞没有调查清楚这件事，我任由你们处置！

村长疑惑地看了看芽力和洛飞。

③用对话推进剧情。

用对话来推进剧情是很直接的方式，但是要慎重使用。我们在前面谈到过，用画面来展现情节更符合动画片的特性。对于那些只需一笔带过或者需要解释清楚的情节，可以选择用对话来展现。

最后，还有一点对动画片剧本来说也很重要：保持语言清晰，以便于小观众理解，需要传达的信息要明确地透过对话表达出来，过多的潜台词并不适用于大多数动画片，太过冗长的对话也会令观众感到枯燥。

动画片中的造型首先来源于剧本中的人物设定。除了通过动画人物的对白来塑造人物的性格特征外，还可以通过设计口头禅来突出人物的个性。

【案例分析】

动画片《木奇灵2·圣天灵种》第3集《可怕的误会》第2场的剧本中,小良回忆过去人类契约者与木奇灵解除契约的过程。这里就是用对话来展示剧情,搭配静态画面,让观众不会觉得枯燥无聊。

场2

时:日

景:水灵村村口

人:洛飞,松卡(宝贝),芽力(宝贝),小良,罗布(宝贝),村长,村民,木奇灵若干(随意几个即可)

回忆开始(回忆用小良的口语来描述,配静态画面)。

镜头1:帆之泉旁,一个木奇灵和村民都在喝水。

镜头2:木奇灵看着晕倒的村民。

小良(旁白):帆之泉是绿影岛淡水流域的源头,一直由木奇灵负责守护。几天前,村里的人喝了帆之泉的水后昏迷不醒。

镜头3:帆之泉里水很清澈,旁边站着村长、村民在查看。

小良(旁白):人们查看帆之泉,却没有发现任何异样。

镜头4:村民拿着弓箭指向木奇灵,木奇灵失落地离开村子。

小良(旁白):后来村民开始猜忌是木奇灵在捣鬼,还强迫契约者与木奇灵解除契约,迫于压力的木奇灵纷纷离开了这里。

回忆结束。

三、塑造人物性格的技巧

动画人物的独特性格:类型化的性格和天真的孩子气。

1. 剧作中人物性格的含义

人物性格是人在社会生活中种种外在和内在的表现形式。刻画人物的性格是塑造人物的根本途径。在商业动画片中,动画人物一般采用类型化的塑造手法。

2. 动画片的人物性格塑造

戏剧理论家和教育家乔治·贝克在他的著作《戏剧技巧》中提出,剧作中的人物可分为三种类型:一种是概念化人物,概念化人物是作者立场的传声筒,作者丝毫不把性格描写放在心上。第二种是类型化人物,类型化人物的特征如此鲜明,

以至于不善于观察的人也能从他周围的人们中看出这些特征。类型化人物中的每一个人都可以用某些突出的特征或一组密切相关的特征来概括。第三种为圆整人物（round character），也有人译作"个性化人物"。圆整人物在类型中把自己区别开来，大的区别或者细微的区别。这种人物具有性格的多侧面和复杂性，他们的性格复杂到无法用简单的话语来概括和分析。

3. 塑造类型化人物的方法

（1）人物性格定位。

塑造类型化人物时，要注意性格的定位，人物个性要独特、鲜明、生动。

例如：动画片《木奇灵3·奇灵之心》中花仙族的梅花骑士，该角色的个性非常鲜明、独特（图2-2）。梅花骑士是玫瑰仙子最信任的一员大将，是冷漠、强悍的冰山型御姐，心思单纯。早年为给姐姐治病，她试图盗走玫瑰仙子的夜白雪，结果被抓住。玫瑰仙子救下她，派人医治她的姐姐，将她带在身边并培养成优秀的骑士，她因此对玫瑰仙子忠心耿耿，即使发现玫瑰仙子的异常也不离不弃，始终陪在玫瑰仙子的身边，有求必应，一切以玫瑰仙子为先。

图2-2　梅花骑士

例如：动画片《木奇灵3·奇灵之心》中花仙族的木兰，她是松卡和洛飞在花仙族救下的失忆小萝莉，为了回家而加入队伍，是本片主角之一（图2-3）。木兰从外观上看起来是木兰花木奇灵，实际上，她是吉尔伽与和合神战斗时遗失的零件与植物结合形成的机器木奇灵。因为"失忆"，她不通人情世故，情商基本为零，总是闹笑话，常常在关键时刻出口成章，说出一些生僻的知识，但自己也不知道这些知识是怎么到脑子里的。她具有高度的理性，却又有着强烈的好奇心，总是不动声色地开始行动，即使闯了祸也能振振有词、有理有据地进行辩解，让大家无法反驳。不过，她也经常第一个找到线索。她相当依赖洛飞，也悄悄依赖欢喜冤家松卡。经历了一系列冒险后，木兰渐渐变得独立自主、沉着坚强。

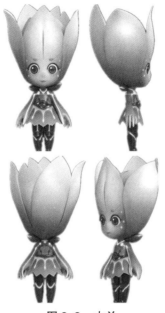

图 2-3　木兰

（2）提炼"原生"人物。

提炼"原生"人物，发挥创作者的想象力，并对人物特点进行夸张放大，可使人物形象更加鲜明。剧本要为后面的创作者提供发挥想象力的基础。

例如：动画片《木奇灵3·奇灵之心》中的主要反派角色吉尔伽，它是超级人工智能系统，为服务人类而生（图2-4）。其中主体就像看不见的"大脑"，具备自我意识，通过智能网络连接着每一台电子设备；球形机器终端则类似"手"，进入千万个人类家庭，无微不至地照料主人，提供最优质的贴身服务。它饱受自身能源不足的困扰，对赖以维生的能量逐渐产生了强烈的渴望，偶然间通过洛飞家中的终端吸收了奇灵之心的神奇能量，演变成具有奇异思维的机器形体，出于越发强烈的生存愿望和控制欲，想要占据奇灵之心。

图 2-4　吉尔伽

第三节　全媒体动画片剧本故事塑造

在创作剧本故事的过程中，一般要经历"创意—故事梗概—剧本大纲—剧本"的创作流程，包含了从构思故事框架到完成剧本，由搭建框架到逐渐丰满的过程。在创意阶段，我们首先要面对的是选择题材和切入事件的角度。

一、素材和题材

影视作品都是用视听语言叙述一个故事，这个"故事"最初的来源就是素材、题材。我们常常谈到素材与题材，它们的含义是什么呢？区别又在哪儿？

素材是未经过影视剧作家加工的原始材料或生活积累。题材是经过影视剧作家加工的素材。

美国的剧作家悉德·菲尔德将搜集素材分为几个部分：一是个人生活体验；二是个人采访；三是文字与实物资料。举个例子来说，《狮子王》这部动画片最初的素材就是莎士比亚的戏剧《哈姆雷特》，而当剧作家把故事的背景换到了非洲草原，并且通过去非洲考察搜集了当地一些风土民俗作为辅助素材，对这些材料进行加工之后，就形成了以草原上狮子家族的情仇、兴衰为主要线索的故事，这个剧本所采用的题材和原作既有相同的地方，又有区别。

具体到动画片所选取的素材，其实是包罗万象的，应该说各种类型的事件、文学作品，都有被拍成动画片的可能，只不过处理素材的方式和切入的角度有所不同。比如：我们上面提到的由经典戏剧《哈姆雷特》改编而成的《狮子王》，由《黑客帝国》的异想世界发展而来的《黑客帝国动画版》的九部动画短片，这些影片表现的内容各不相同，呈现出不同的主题风格。

二、动画片剧本的视角

动画片剧本在处理素材时，有独特的视角和讲故事的方式。也就是说，无论素材是什么，当它作为动画片的表现对象的时候，都会以各种方式把想象力元素加入进去，比如说创造一个虚拟的故事空间，或在角色身上加入神话的特点，还可以在动作细节、故事细节中运用夸张和想象的手法。在这里重点讲述在动画片剧本故事中是如何以"动画视角"切入的。

1. 戏剧化的冲突和单纯的故事线索

就大多数动画片来看，其剧本故事相对于其他类型的影视作品，主线索更为简洁明确，故事框架更强调内在的力度和戏剧化。这有点像真实形象转化成动画

形象的过程：一些琐碎的枝蔓被精简掉了，对象的特征则通过夸张的手法得到了突出和强化。

这个特点在迪士尼动画片中尤其突出。无论是《狮子王》还是《海底总动员》，其剧本故事都有一个集中的核心矛盾，这样的情节设置蕴藏着很大的能量，有着足够的情感张力，能吸引观众的注意力，从冲突的开始、发展、高潮到结束，故事始终围绕着这个主题展开。

2. 儿童的思维方式

同样是看待、思考问题，成人和儿童有着不同的视角。对于有些问题，儿童可能并不敏感，甚至弄不明白，比如说成人之间复杂的人际关系、经济生活带给人的巨大压力。而对有些事情的考虑，儿童的思维则比成人更加活跃，更有想象力，比如英雄拥有怎样神奇的力量，生活里会有多少令人惊喜的奇迹。对一些经典的动画片进行分析，我们会发现在动画片剧本中，编故事的方式往往都是站在儿童的视角上。

3. 想象力

动画片和想象力有着难以分割的关系。从故事构建的角度来看，首先，要挖掘题材本身的"想象潜力"。这种想象潜力并非特指故事的背景一定设定在未来世界或精灵世界这种完全虚拟的环境中，如果只是依照以前艺术作品中的幻想世界原样照搬，没有加入任何自己的创造，那反而是最没想象力的表现。要打开思路，看看是否能在题材中融入一些新鲜的、具有创造力和想象力的东西。其次，在讲故事的过程中，也需要设计具体段落体现出动画片特有的想象力。

要创作出有内涵的优秀作品，创作者必须是一个热爱生活且有想象力的人，一个人的生活阅历可以不断积累，而一个人对生活的深切关注和深入体验，却是最为重要的创作起点。我们不能想象一个不热爱生活且没有想象力的，没有任何生活经历的人能创作出好的作品。生活的经历也包括对生活的认识和理解能力，如果你没有领悟生活的深层意义，又怎么能深刻地表现它呢？

接下来我们看看完整的动画片故事梗概。

动画片《木奇灵2·圣天灵种》是52集系列动画片，具体故事梗概如下：

人类的扩张对水源造成污染，最终导致海洋受到严重污染，海洋中的巨藻木奇灵摩天因为无法抵抗污染对海洋的侵蚀，选择利用污染的黑暗元力展开报复计划，一种叫赤华的植物开始疯长。小学生洛飞和自己的拍档木奇灵松卡、芽力，还有绿影岛公主灵希为了净化污染、消灭赤华，并且恢复木奇灵与人类之间的信任，开始寻找一颗传说中拥有强大净化能力的圣天灵种。途中，他们遇见了意外

来到绿影岛的凌天恒与浩磊，大家组成临时的"寻种"小队。

在经过种种考验后，洛飞成功得到圣天灵种并用"龙血"滋养，孵化出可爱的木奇灵呼哈。然而接下来的旅途并不顺利，大家不仅要克服沙暴之丘恶劣的环境，还要对抗摩天一方制造的麻烦，以及同伴之间的摩擦与误会，洛飞没有退缩，而是担起了更大的责任，带着伙伴们踏上前往深海之都的旅程。

洛飞等人来到坠星之湖，结识了许多神秘却善良的木奇灵，然而摩天的爪牙却毁掉了坠星之湖，还抓走了呼哈，大家化悲愤为力量，最终在忘途沼泽击败了摩天的爪牙。他们来到入海之径，看着发黑的海水，洛飞等人又对人类的污染有了更深的感触，更加坚定了他们净化污染、阻止摩天的决心。面对被操纵的父亲，洛飞等人努力将他唤醒，然而他们无法阻止摩天的阴谋，剧毒植物最终还是觉醒了，为了守护绿影岛，大家展开了最后的战斗。可是洛飞不忍心牺牲呼哈的生命来换取人类世界和绿影岛的未来，他认为万物有灵，生生不息，都应该拥有生存的权利，他的真诚感动了呼哈，最终呼哈开出了传说中的希望之花，净化了剧毒植物和人类污染，为大家带来新的希望与未来。

三、剧本主题和戏剧冲突

任何剧本都有主题，都有矛盾冲突。通常情况下有三大主题——爱与恨、生与死、战争与和平，任何优秀的剧本或者影片都离不开这三大主题。而各种主题都需要通过戏剧冲突来体现。

戏剧冲突在作品中的表现方式是多种多样的：可能表现为某一人物与其他人物之间的冲突，情节起伏跌宕、变化莫测，一般不表现人物内心活动，有人把这种方式称为外部冲突。也可能表现为人物自身的内心冲突，多层面、多角度展示人物的复杂、微妙的内心世界，有人把它称为内部冲突。戏剧冲突的这两种方式，有时各自单独展开，有时则交错在一起，相互作用，互为因果。还可能表现为人同自然环境或社会环境之间的冲突，这种冲突也需要戏剧化。比如《狮子王》中，老国王木法沙和他的弟弟刀疤之间的矛盾冲突就属于外部冲突，而辛巴从逃避到面对，这中间内心的纠结与挣扎则属于内部冲突。通过种种戏剧冲突，揭示了本片爱与责任的主题。动画片《木奇灵2·圣天灵种》中的冲突则是人与自然环境之间的冲突。由于人类的贪婪，人类世界及绿影岛遭受严重的污染，于是巨藻木奇灵摩天发动了一场人类清理计划，整个故事都围绕着人类和木奇灵之间的矛盾冲突展开，表达了爱与希望的主题。

就戏剧冲突的程度而言，可分为强化冲突与淡化冲突。所谓强化冲突，是指浓缩、综合生活中的矛盾冲突，并强烈地加以表现的戏剧冲突。所谓淡化冲突，

是指没有激动、强烈的情节，也不倚重紧张、凶险的场面，而是在看似自然的生活状态中所体现的那种矛盾冲突。

戏剧冲突是构成戏剧情境的基础，是展现人物性格、反映生活本质、揭示作品主题的重要手段。在创作动画片剧本时，我们要运用巧妙的手法来设置各种矛盾冲突，以更好地表现作品的主题。

四、全媒体动画片剧本的特殊性

1. 全媒体动画片剧本的视觉性

全媒体动画片剧本最适合表现直观的事物，剧作家在组织情节时往往选择那些易于直观表现的事件，而对于那些非直观的事物，往往想方设法地使其直观化。对于那些可以用画面来表现的情节，也应该考虑最佳的视觉效果。

2. 全媒体动画片剧本的情节与节奏

全媒体动画片剧本的故事情节是一种有序的组合，这种有序不仅表现在故事的内在逻辑上，也表现在剧情的节奏上。节奏与全媒体动画片剧本的情节、风格、类型等有关。

3. 全媒体动画片剧本情节设置

不同风格、不同类型的动画片剧本对情节的设置有着不同的要求，同样一段故事，在不同风格的动画片剧本里应该有不同的情节设置。确定剧本的情节与风格时，要精准定位受众群体。

奇幻题材可以超越现实，可以进行夸张处理，比如《木奇灵之绿影战灵》的受众群体是青少年，剧本需要体现角色的成长历程，需要表达爱的主题，要围绕快乐成长、亲子沟通、环保等话题，展现青少年坚持梦想、重视友情的精神。

动画片《木奇灵之绿影战灵》是一部以成长、奇幻为题材，以爱的牵引为主题的长篇原创精品系列动画片，其情节设置如下：小学生洛飞为了寻找父亲，被神秘水晶带到绿影岛，结识了木奇灵松卡和芽力，并救下了为向父亲证明自身能力而私自离宫的灵希公主和小葵。洛飞从灵希那里得知，邪恶的幽冥王企图复活并破坏整个绿影岛，只有集齐五块封印水晶才能对抗幽冥王，而父亲留给洛飞的神秘水晶正是五块封印水晶之一。为了寻找有关父亲的线索，洛飞毅然决定和灵希一起带领各自的木奇灵踏上收集水晶的征程。

第四节　全媒体动画片剧本改编

作为一名新手导演或导演初学者，进行剧本创作最好从改编入手。因为改编是在有了较完整的事件主题、角色、矛盾冲突、环境等构成元素的文学作品基础之上进行的，容易上手，并可把主要精力直接投入到"二度创作"上。经过多次改编实践，才会积累创作剧本的经验，并锻炼出识别好剧本的慧眼。改编影视作品在世界影视中占有重要地位，以美国动画片创作为例，60%以上的成功影片都来自成功故事的改编。例如，《狮子王》改编自英国文学作品《哈姆雷特》，《白雪公主和七个小矮人》改编自德国著名童话集《格林童话》中的《白雪公主》，《小美人鱼》改编自丹麦安徒生童话故事《海的女儿》，《仙履奇缘》改编自德国著名童话集《格林童话》中的《灰姑娘》，《森林王子》改编自英国著名小说《丛林之书》，《罗宾汉》改编自英国民间传说《罗宾汉大冒险》，《昆虫总动员》改编自希腊民间故事《伊索寓言·蚂蚁与蚱蜢》，《花木兰》改编自我国的乐府民歌《木兰辞》等。

我国改编的动画片剧本也很多，如改编自神话故事《女娲补天》《八仙过海》《哪吒闹海》，寓言故事《杞人忧天》《南郭先生》《守株待兔》，少数民族传说《火把节》《泼水节》，神魔小说《西游记》《镜花缘》《封神演义》等的动画片剧本。

选择改编作为动画片剧本的创作方式，能够继承原作品的文学艺术高度和情节表现优势，相较于其他动画片剧本创作方式，具有得天独厚的优势。

一、改编的几种形式

改编有几种形式：忠实原著，局部改编，颠覆与解构。

对原著的剪裁、解释方式的差异，正体现出创作者对原著的理解和情感有所不同。

1. 忠实原著

保留原作的故事框架和人物设计，保持作品的原汁原味，力求把原作的内涵及塑造的人物忠实地表现出来，这种改编和转化，是一个把抽象的文字转化成具象的视听语言的过程。

对名著的改编一般都采用这样的方式。

2. 局部改编

局部改编可以分成节选、取意、复合几种具体方式。

节选很好理解，就是在原来的文学作品中根据自己的需要选取一部分，改编成一个完整的故事。比如影院动画片《宝莲灯》讲述了少年沉香为救母亲三圣母，刻苦学艺，历尽艰险，最终闯上天庭，打败对手，救出母亲的故事。神话传说《宝莲灯》中也有这段情节，但只占结尾的一部分，更多情节表现的是，来自天界的三圣母为了和人间的男子相恋，对抗天庭的这条故事线。

取意就是保持原著的主题内涵，而在细节上与原著不同。复合则是对几个内容不同但内涵相同的故事进行改编，成为一个新的完整的故事。

3. 颠覆与解构

颠覆与解构与前两种改编方式最大的区别就在于对原作主题内涵的处理方式。大多数改编方式，无论对故事、主人公做怎样的改变，但都保持了故事原本的主题，而颠覆恰恰是要打破原先故事的思维方式，对原来的主题提出质疑，甚至彻底颠覆。

二、改编剧本的方法

1. 语言梳理

（1）人物语言——台词。

对白：人物与人物之间的对话。

独白：无人应答的一个人独自说的话。

自白：人物的自言自语或内心想法。

旁白：戏外人说的话。

唱词：由戏中人物或戏外人吟唱的用于抒发内心感情，或表达作者对人物感情态度的歌曲。

（2）舞台说明。

场景介绍：场地、景物、摆设、装饰等。

动作说明：人物上下场、人物手势、打斗等。

神情点示：喜、怒、哀、乐、哭、笑等。

话外音：时代背景、时间推移、不便表演的结局、点睛评语等。

人物肖像：脸色、神态、身材、相貌、服饰、打扮等。

配乐：用于烘托气氛的音乐。

2. 改编剧本的操作步骤

（1）细读小说，初步理解作品的内容。

（2）再读小说，用不同的符号或颜色把小说中描写说话人、对话、心理活动、动作、外貌、用具、环境等的句子，交代背景、情节发展、时间和地点转换等的句子，以及议论、插叙、补叙的语句标示出来。

（3）把说话人及其语言按一定的顺序分段排列出来，并在人物与人物的对话间空行，转场处或有非人物语言描写处多空几行。

（4）在首尾及中间的空行处添加时间、地点、人物简介、场景（布景）说明、人物上下场、动作、道具使用、外貌、气氛、神情、画外音等舞台说明。

（5）区分并注明属于对白、旁白、独白等不同类型的台词。

（6）根据小说情节和长度确定场次，在每一场前面标清"第一场""第二场"等。记住每场戏都应有一个相对完整的情节，可根据小说情节结构的开端、发展、高潮、结局去确定。

（7）回读初稿，对不够连贯、对话不切合人物身份的台词和不够简明的舞台说明进行修改。

第五节　全媒体动画片剧本创作与技巧

一、全媒体动画片剧本的要素

动画片剧本应透过导演的拍摄与角色的表现，让观众能够完全地感受到其中所要表达的每一句每一字，让观众可以感受到画面与文字所要传递的情感。要编出好的动画片剧本，需要考虑五大要素。

1. 观看剧本的对象

观看剧本的对象是实际参与画面绘制的人员。怎样才能使一个动画片剧本达到预期的效果呢？要考虑的就是这些参与画面绘制的人员。首先，要清楚这些人员是什么样的人，欣赏水平以及对文字的敏感性有多强；其次，要讲求整组绘画团队的配合，因为一个人配合整组的绘画团队绝对比整组人员配合一个人的节奏要好。这些都处理好后，就将文字剧本转换成画面剧本。

2. 剧本的画面安排

好的动画剧本来自好的动画编剧，而好的动画编剧要跟随故事情节安排画面，

并且一定要懂得动画的整个制作流程，甚至对动画制作的一些相关技巧与工具也要非常熟悉，这样才能编写出适合动画制作人员发挥的剧本。

3. 用简单的故事描述复杂的剧情

在如今的动画片市场上，传统的故事铺垫似乎和我们变得遥远起来，因为现在消费者的消费观念是"花钱买开心"，在学习工作之余想彻彻底底地放松一把，所以没有哪个观众喜欢复杂的故事情节，复杂的情节不但给观众造成了极大的心理负担，且丝毫没有趣味性可言。很明显，简单的故事成了动画片的绝对要素，如何用简单的故事来体现动画片的趣味性更是一个重要的课题。更重要的是要明白，我们创作剧本是面对所有欣赏的人群，而不是单纯满足自己的欲望。

动画片《木奇灵2·圣天灵种》就是通过简单的故事描述复杂的剧情：人类的扩张对水源造成污染，最终导致海洋受到严重污染，海洋中的巨藻木奇灵摩天因为无法抵抗污染对海洋的侵蚀，选择利用污染的黑暗元力展开报复计划。小学生洛飞和小伙伴为了应对危机，开始寻找一颗传说中拥有强大净化能力的圣天灵种。一路经历各种困难，与同伴们团结互助，最终完成任务。

4. 剧本的市场价值

剧本人员应该对要编写的主题进行创新，提高剧本的市场价值。在创作时，可遵循"故事环绕着某种特定的商品而不断重复出现，或有顺着故事出现的新商品"的规律，在编写剧本时要考虑相关衍生产品开发的可能性。

5. 剧本的黄金比例

动画片剧本跟文学剧本有差别，但是也有相同之处，那就是剧情要素很重要，所以在编写动画片剧本时要注意剧本的黄金比例。"爱情、友情、智慧、勇气与运气"不仅构成了好的动画片剧本的基础要点，而且在优秀的影片当中扮演着经久不衰的角色。

二、全媒体动画片剧本创作的步骤

第一步，要有一个基本的故事构思，包含浓缩的完整故事，并且标明故事的主角，包括构成故事的"冲突—发展—高潮—结局"。

第二步，将基本故事构成扩展成一个叙事大纲，要包含大量的细节，且有明确的故事发展情节。

第三步，分场次列提纲，即影片逐场叙事的提纲，注意控制节奏和速度。

第四步，拟定剧本初稿，接着是第二稿，直到最后定稿。

一般的叙事性故事，都是由以下四个部分组成的：

开端——引出问题。

发展——制造矛盾。

高潮——把矛盾进行升华。

结局——解决问题。

而在这之前，有一个叙事大纲，只是勾勒出故事的基本组成，而在分场当中会对故事加以详细描述，也就是所谓的深层结构，它组成了故事的支柱。这样的安排，一方面能够使作者更明白整个故事的构思，另一方面能够帮助作者解决初级阶段遇到的问题。

开端引出问题，即吸引观众的注意力，通过制造紧张气氛引起观众对故事未来发展的期待，使观众融入将要发生的故事当中。通过这种简单的引导，观众认识了主要人物并卷入他们的纠葛中。

发展制造矛盾，使观众理解故事发展的必要背景。观众被引入影片虚构的世界，以及它的样式、基调和氛围当中，并熟悉影片的主要冲突和问题，是这些冲突和问题引发了故事并让观众始终为其牵肠挂肚。

高潮把矛盾进行升华，即在上述铺垫的基础上保持并加深观众的兴趣。观众会随着一系列错综复杂的故事、危机、冲突以及类似的困难增强期待，同时对能否解决问题表示怀疑。

结局解决问题，就是故事及其问题、冲突的解决，包括故事的高潮，有时也包括收场。收场就是对次要线索做一个了结，解除观众的紧张感，同时结束观众的审美体验，从而对整个故事画上一个完满的句号。

这样看来，一部完整的影片，除了艺术技巧之外，更能够打动观众的是故事的框架。剧作家从基本的故事入手，通过中间的演化、渲染，将它们撰写成一个个美丽的故事。

实训项目

一、进行一个动画片剧本的创意，并设置这个剧本中的一组核心人物，建立人物档案。

二、写一段剧本，利用简单的情节、人物对白、口头禅及习惯动作等来表现动画片中典型人物的性格特点。

三、写一段剧本，以相关元素进行一个动画片剧本的创意，表现动画片中典型人物的性格特点。

四、将一个童话故事的片段改编为动画片剧本，要求逻辑清晰，可以忠实原著也可以颠覆传统。要求逻辑清晰，人物关系明确。

思考题

一、什么是剧本？什么是创意？
二、剧本主题的重要性体现在哪些方面？如何深化主题？
三、简述情节与人物的关系。
四、简述细节的重要性，并列举影片说明。
五、如何安排故事结构？
六、如何选材和改编？改编剧本需要注意哪些问题？
七、动画片剧本素材和题材的区别与联系是什么？
八、剧本怎样强化戏剧冲突？
九、动画片剧本台词与文学语言的区别是什么？
十、对白在剧本中有哪几种常见的"功能"？分析对白与人物塑造的关系。

第三章　全媒体动画片角色造型设计

【目标】

本章以三节的知识点串联起动画片角色造型设计的全部教学内容。通过学习，学生应了解全媒体动画片角色造型设计的基本规则，掌握全媒体动画片角色造型设计的基本方法，熟悉全媒体动画片角色造型设计的风格。

全媒体动画片角色造型设计指的是对在全媒体播放的动画片中所有角色的形象、服装、服饰、道具以及自然现象及特效等所进行的创作与设定。随着科技的发展，动画片不单单能在电影和电视上播放，在全媒体时代，动画片随处都可以播放，观众随时都可以观看到不同类型的动画片。在动画片中最能打动人心的、最让人印象深刻的，无疑就是各种不同造型的角色。全媒体动画片中的角色造型，是动画片创作极为重要的一个部分。近年来，动画艺术家们创作出大量不同艺术风格的全媒体动画片，同时创作出了大量优秀的全媒体动画片角色造型，深入研究这些优秀作品，是全媒体动画片角色造型设计人员必须进行的一项工作。

第一节　全媒体动画片角色造型设计的基本规则

一部动画片的制作需要一个大的团体共同完成，由于片中的角色较多，这就需要统一风格、统一造型、统一配色。为了保证动画片的不同角色在制作过程中能够保持统一的造型与色彩，做到不走形、不变色，在动画片设计与制作中设定了一系列基本规则，如比例图、转面图、表情图、透视图等。

一、比例图

比例图是标示动画片中各个角色不同身高比例和主要角色身体各部位间比例的画稿。

动画片中的动画绘制工作是由集体共同完成的，其中角色造型标准化工作尤为重要。角色造型设计完成后要标明身体比例，供全体工作人员参考。一部动画片中的角色多种多样，高矮胖瘦也不相同，在进行角色设计时应画出角色之间的

形体比例对照图，以确保动画中角色形象的一致性，这是比例图在动画片中的作用。如果没有比例图，就不好把握动画片中的人物多次出现时的大小比例，容易给后续的制作人员增加工作量，也会影响整个动画片的进度和质量。见图3-1。

图3-1　动画片《木奇灵2》人设总比例图

动画造型设计师会将动画角色的正面直立形象摆放在同一水平线上，再按每个动画角色的身高标出水平高度线。绘制了水平高度线的比例图能准确反映出不同角色之间的高度比例及每个角色身体不同部位之间的比例关系。见图3-2。

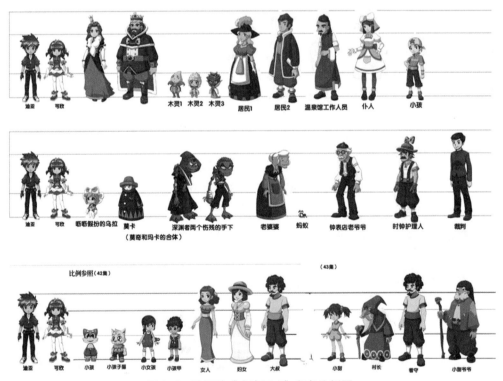

图3-2　动画片《木奇灵1》角色比例图

比例图一般以头部的长度为计算单位，以头长标明身体和四肢比例。在比例图中，要将全片所有角色的五官及比例在脸部的相应位置记录清楚，与身体比例一并画在造型样纸上，以便于在同一镜头中出现两个以上的角色时把握正确、统一的比例关系。制作影片时要严格按照比例图所提供的比例处理角色之间的关系。在制作动画系列片时，还要把每一集出现的不同人物放在一起进行比例图的制作。图 3-3 至图 3-5 是《木奇灵 2》第 20 集中胡杨村村民的比例图。

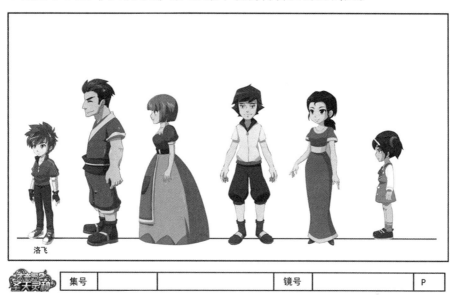

图 3-3　动画片《木奇灵 2》胡杨村村民比例图 1

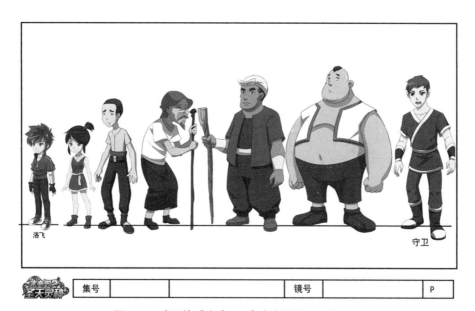

图 3-4　动画片《木奇灵 2》胡杨村村民比例图 2

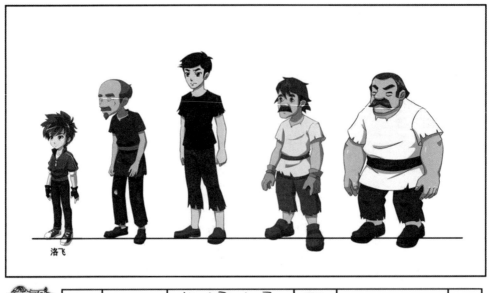

图 3-5 动画片《木奇灵 2》被抓的村民比例图

从比例图也可以看出，动画造型中很讲究形状的设计与变化。每个造型都有其独特的形状，不同形状的对比要有明显的差异，同时要能反映角色个性。一个成功的造型设计，即使人物全部涂黑成剪影，也可以辨认出是哪个角色。图 3-6、图 3-7 为人设总比例图及其剪影图。

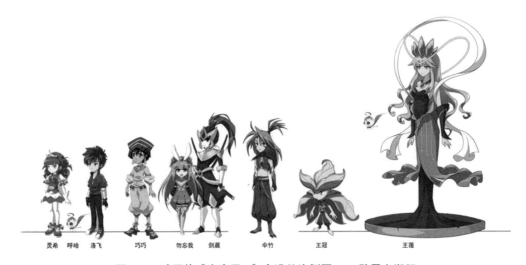

图 3-6 动画片《木奇灵 2》人设总比例图——坠星之湖组

第三章　全媒体动画片角色造型设计

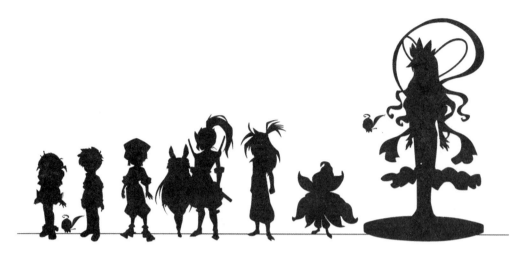

图 3-7　动画片《木奇灵 2》人设总比例图——坠星之湖组剪影

二、转面图

转面图是动画设计人员的重要参考材料。转面图的绘制是动画片制作前必要的准备工作，一般在人物造型设计稿定稿之后进行绘制。

动画片制作所需要的转面图主要包括主要角色的正面图、3/4 侧正面图、侧面图和背面图，有时候也会设计 3/4 侧背面图。同时，造型设计师要将主要角色仰视、俯视等角度的形象画稿绘制出来。转面图的绘制是造型设计工作的一个重要内容。图 3-8 至图 3-14 是动画片《木奇灵 1》中各角色的转面图。

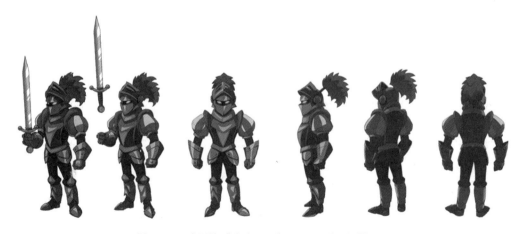

图 3-8　动画片《木奇灵 1》邪恶卫兵队长转面图

图 3-9　动画片《木奇灵1》王爷转面图

图 3-10　动画片《木奇灵1》守卫转面图

图 3-11　动画片《木奇灵1》国王转面图

第三章　全媒体动画片角色造型设计

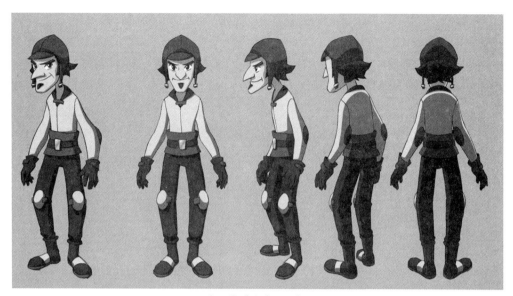

图 3-12　动画片《木奇灵 1》丁雄转面图

图 3-13　动画片《木奇灵 1》高德转面图

图 3-14　动画片《木奇灵 1》闪闪转面图

绘制动画造型转面图的目的是使动画角色的形象立体化。动画是时空的艺术，动画与绘画的不同之处在于其运动性。动画片的角色在立体空间中表演、运动，动画设计师就要对角色进行立体化设计并选择有代表性的角度展现出来。转面图就是从不同角度表现角色造型结构的专用图，可以确保同一角色在不同角度下都保持统一，不会时而胖时而瘦，所以制作全媒体动画片时角色的转面图是必不可少的。对应转面图，需要绘制出不同角度的效果图，如平视图、仰视图和俯视图，如图3-15至图3-20所示。

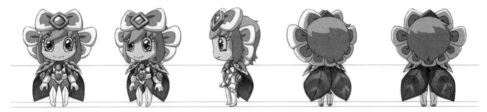

图3-15 动画片《木奇灵1》小葵战斗装平视转面图

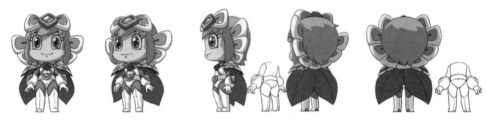

图3-16 动画片《木奇灵1》小葵战斗装仰视转面图

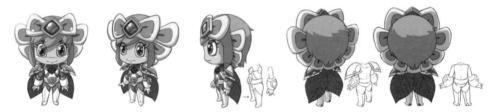

图3-17 动画片《木奇灵1》小葵战斗装俯视转面图

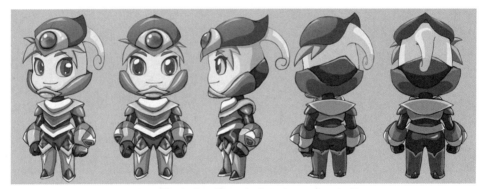

图3-18 动画片《木奇灵1》芽力（豆丁）平视转面图

第三章　全媒体动画片角色造型设计

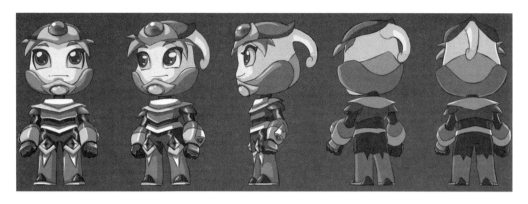

图 3-19　动画片《木奇灵 1》芽力（豆丁）仰视转面图

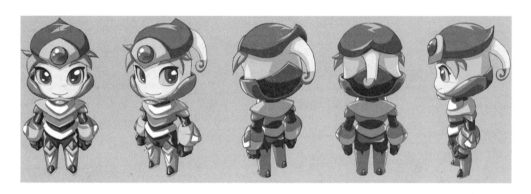

图 3-20　动画片《木奇灵 1》芽力（豆丁）俯视转面图

在动画片中，角色是以动态的造型展现给观众的，因而同一形象不同角度的变化在角色造型设计中非常重要。在设计角色造型时，必须考虑角色各个面的形态特征，画出角色的转面图，以供动态设计时参考。

绘制角色转面图时，首先根据角色造型设计定稿图绘制出正面图，然后根据正面图调整角度，绘制侧面图，再依次绘制出角色的 3/4 侧面图和背面图。注意在绘制过程中要保持角色高度的统一，尤其是角色身材比较胖时，要特别注意侧面图中角色的肚子要鼓起来，整个形体要做到一致，见图 3-21。有些角色直立状态时是弓着背的，从正面看并不明显，但是在侧面图中要注意把角色弯腰弓背的状态设计出来，见图 3-22。角色在不同转面的局部变化也不能忽视，例如手的状态变化，都要一同设计出来，见图 3-23。

图 3-21 动画片《木奇灵 1》丁伟转面图

图 3-22 动画片《木奇灵 1》绿霸转面图

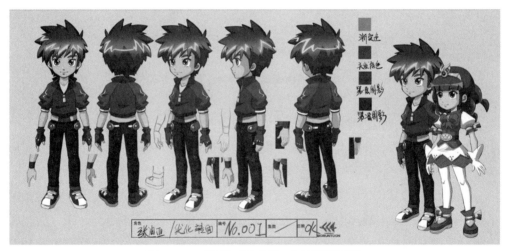

图 3-23 动画片《木奇灵 1》迪亚转面图

三、表情图

表情图是动画片制作中比较能体现角色性格特征的设计图，通过绘制角色五官的变化，来传递角色的不同表情，赋予角色不同的性格特征。动画片中最能表

达角色情感的是角色的表情。一部动画片中，不同的角色会有不同的表情特点与表现模式，这种模式一旦被确定下来，就要贯穿影片始终。为了保证角色在动画片中的统一性，动画造型设计人员要绘制出带有角色种种典型表情的"表情图"，给动画制作人员提供参考，见图 3-24。

表情设计是对角色进行再创造的重要手段。在深入了解角色的基础上，应该设法为角色设计出独具特色的表情特征，使人物性格更加鲜明。

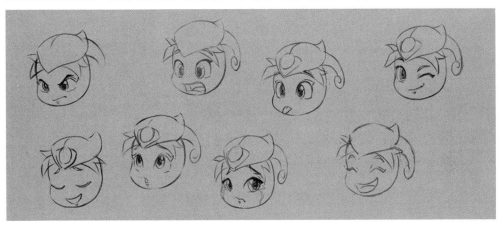

图 3-24　动画片《木奇灵 1》芽力（豆丁）表情图

动画角色的表情通常分为普通表情与夸张表情。普通表情与人的表情近似，无论喜、怒、哀、乐，都是在符合人的生理特征与运动规律的前提下，对日常生活中人的自然表情进行归纳与简化的结果，如图 3-25 至图 3-31 所示。

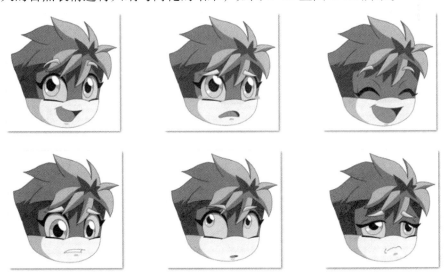

图 3-25　动画片《木奇灵 2》路奇表情图 1

图 3-26　动画片《木奇灵 2》路奇表情图 2

小葵-表情-0001　　　　　小葵-表情-0002　　　　　小葵-表情-0003

小葵-表情-0004　　　　　小葵-表情-0005　　　　　小葵-表情-006

图 3-27　动画片《木奇灵 2》小葵表情图 1

第三章　全媒体动画片角色造型设计

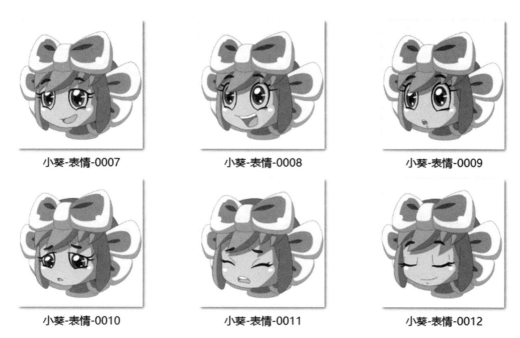

图 3-28　动画片《木奇灵 2》小葵表情图 2

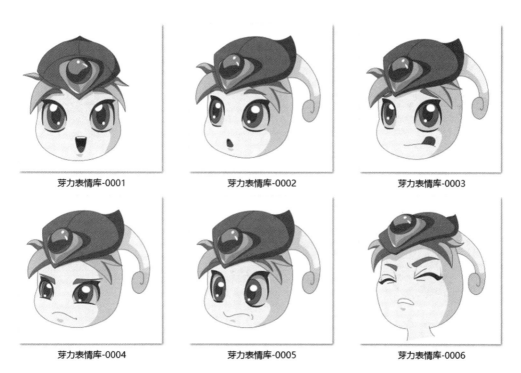

图 3-29　动画片《木奇灵 2》芽力表情图 1

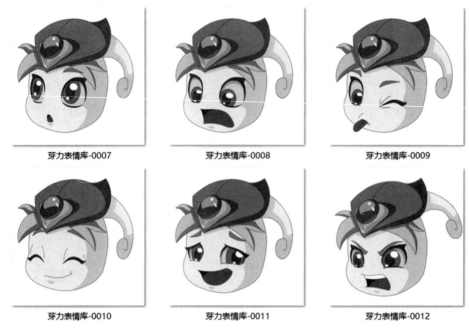

图 3-30 动画片《木奇灵 2》芽力表情图 2

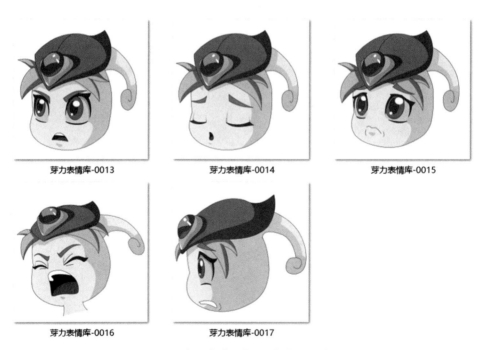

图 3-31 动画片《木奇灵 2》芽力表情图 3

夸张表情是角色在特定剧情或特殊风格的动画片中表现出来的，经过夸张、变形等艺术手段处理过的非常规表情，如图 3-32 所示。

第三章　全媒体动画片角色造型设计

图 3-32　夸张表情图

在动画角色的表情设计中，眼与嘴的作用最大，在它们的相互配合下，角色的表情得以充分表现。

四、口型图

一个人说话时的口型变化极为复杂，每一个发音都有微妙的变化，因此有人仅靠读唇就能辨别他人在说些什么。在动画片的制作中，要完全再现真实的口型变化几乎是不可能的，成本控制也不允许这样做。因此，一套折中的方案成为行业规范：从常见的口型变化中选出最典型的几种作为标准口型，在制作动画片时根据近似的原则套用，这就是口型图。

根据动画片不同的品质要求，各公司标准口型数量略有差异，一般为 6～8 个。有的公司还根据不同表情设计了多套口型，如正常的、喜悦的和不悦的，为制作部门提供方便。

不同口型之间的差别主要在于张嘴的幅度大小，特殊发音如"O"应该有相应的标准口型。需要注意的是，不同口型会引起脸型相应的变化，运用时不可简单地照搬了事。

动画片制作中，口型设计是一个重要的方面。口型不仅是角色进行语言表演的工具，也是角色表情变化不可或缺的重要部分。见图 3-33、图 3-34。

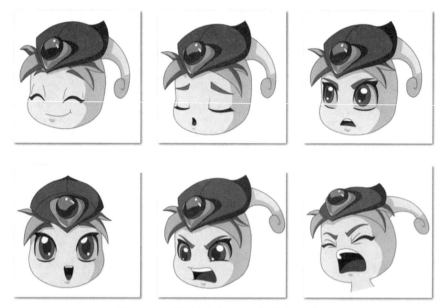

图 3-33 动画片《木奇灵 2》芽力口型图

图 3-34 动画片《木奇灵 2》路奇口型图

五、动作图

动作也是有表情的,真正难以表现的动作不是那些特殊的、大幅度的高难动作,如武打片中的招式,而恰恰是日常的行走坐卧。动作图应以日常生活中的内容为主,如站立的姿势、走路的动作、说话时的手势等,通常角色在影片中的表演也以此

第三章　全媒体动画片角色造型设计

类动作为多。

和表情一样，动作也是对角色进行再创造的有力手段。日常生活中，许多人都有属于自己的习惯动作，成为其鲜明的个人标志。许多饰演领袖人物的特型演员就是因为很好地抓住了人物原型的典型动作而获得了"惟妙惟肖"的赞誉。动画角色也应该有自己的典型动作。图3-35为《木奇灵1》中路奇、芽力、小葵动作图，图3-36为松卡普通装动作图，图3-37为松卡战斗装动作图。

图3-35　动画片《木奇灵1》路奇、芽力、小葵动作图

图 3-36 动画片《木奇灵 1》路奇普通装动作图

图 3-37 动画片《木奇灵 1》路奇战斗装动作图

六、透视图

1.透视图的概念及作用

透视是一种绘画活动中的观察方法和研究视觉画面空间的专业术语,通过这种方法可以归纳出视觉空间的变化规律。用笔准确地将三维空间的景物描绘到二

维空间的平面上,这个过程就是透视过程。用这种方法可以在平面上得到相对稳定的具有立体特征的画面空间,这就是透视图。

角色透视图分为平视图、俯视图、仰视图。平视图看到的角色较为平面化,俯视图和仰视图看到的角色更立体一些。图3-38为动画片《木奇灵1》中的角色平视图、俯视图、仰视图。

图3-38 动画片《木奇灵1》角色平视图、俯视图、仰视图

在动画角色的造型设计中,从什么角度表现角色,以及不同角度会表现出什么样的效果,造型设计人员都要进行深入研究,并绘制出相应的透视图。图3-39至图3-41分别为平视图、俯视图、仰视图。

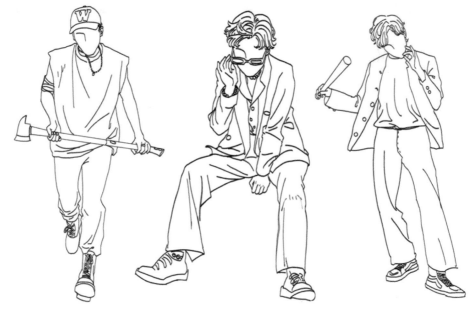

图3-39 平视图

第三章　全媒体动画片角色造型设计

图 3-40　俯视图

图 3-41　仰视图

2. 角色透视图的绘制方法

在绘制不同角度的角色透视图时，要遵循近大远小的规律，注意不同视角下人体的透视变化。

从不同角度观察人体，人体会像立方体一样有透视上的变化。通常可用两点透视来画出人体的透视图，绘制时一定要有立体意识。如何画好角色透视图？首先，我们来看看角色头部的透视，角色头部的透视就是角色的仰视、俯视等非平视状态。

俯视角度：因为人的头部是圆形的，所以存在比较明显的透视关系。从俯视角度看，根据近大远小的透视原理，角色的额头会变大，鼻子和嘴巴、下巴之间的间距就会缩短，所以眼睛的位置处在透视线上，耳朵因为透视的原因绕到了后面，位置稍微变高了一些。见图3-42。

图3-42　俯视角度

仰视角度：仰头的时候，眉毛、眼睛、鼻孔、嘴巴处于平行状态，根据近大远小的透视原理，仰视的时候下巴会显得更大，眼睛、眉毛、鼻孔之间的距离会缩短。见图3-43。

图3-43　仰视角度

3. 角色透视图的绘制技巧

角色透视图的绘制技巧就是利用物体叠加的方式，让眼睛产生一种透视的错觉。将人体躯干进行分块，透视关系主要在于头部、胸腔、腰部还有臀部，将这几块进行叠加，立刻就能产生透视的关系，如图3-44所示。

第三章　全媒体动画片角色造型设计

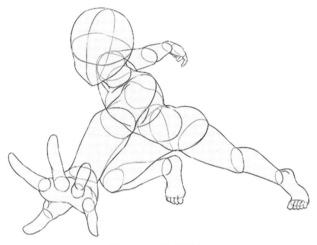

图 3-44　体块叠加

第二节　全媒体动画片角色造型设计的基本方法

一、轮廓线设计法

轮廓线是指动画角色的外部线条，也常被称为影像、剪影等。角色造型的轮廓线能将动画角色的大结构和造型特点准确鲜明地表现出来，见图 3-45。

不同轮廓线的角色造型对表现动画角色的个性十分重要。特别是在设计整部戏的角色时，从角色造型的轮廓线着手，很容易塑造各角色之间的差异，使每个角色都具有鲜明的个性特征。

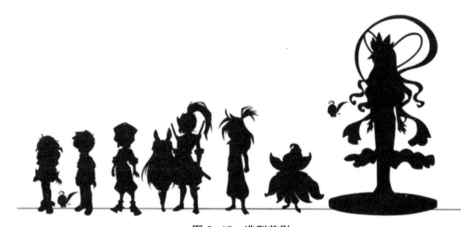

图 3-45　造型剪影

1. 简单的外轮廓设计

简单的外轮廓有圆形、方形、三角形、梯形、梨形、菱形等形状，其造型简洁，外形差异明显，给人截然不同的感觉。简单的外轮廓设计是角色造型设计中重要的一步，见图3-46。

图3-46 简单的外轮廓

【案例分析】

动画片《木奇灵3》里的反派角色吉尔伽的外轮廓呈圆球形，如图3-47所示。

性格解析：智能机械球，搭载吉尔伽智能核心，编号2019，主人是洛飞。原本是洛飞家中的智能机器人，机灵又可爱，后被吉尔伽接管控制，变成了第一只侵害奇灵大陆的机器虫。

图3-47 动画片《木奇灵3》反派角色吉尔伽

第三章　全媒体动画片角色造型设计

动画片《木奇灵3》中的巨树族族人猴面包树木奇灵和杨树木奇灵，都是用简单的外轮廓设计的角色造型，见图3-48、图3-49。

图3-48　猴面包树木奇灵

图3-49　杨树木奇灵

2.组合的外轮廓设计

除了以上几种基本形状的外轮廓外，还可以将这些基本形状作为构成要素进行重新组合，产生新的角色造型，见图3-50。

图3-50　组合的外轮廓

【案例分析】

动画片《木奇灵3》中的巨树族族人冷杉木奇灵、银杏长老木奇灵和多肉族木奇灵，都是用组合的外轮廓设计的角色造型，见图3-51至图3-53。

图 3-51 冷杉木奇灵

图 3-52 银杏长老木奇灵

怒涛警长

唯唯诺诺的**应声虫**
胆小怕事 苦瓜脸
勤恳地为族长工作 没有主见
内心仍然是向善的

金琥兄妹

仙人球木奇灵 **超级崇拜钢刺**
哥哥憨厚可爱 虎头虎脑 妹妹聪明乖巧
是钢刺的得力小助手

珍珠吊兰

珍珠吊兰木奇灵
奶声奶气、一脸**耿直**的诚实小萝莉

万重山

路人五号
沉默隐忍、武力值高

果哥

路人六号
孔武有力的壮汉

武藏野

路人七号
正直，勇敢

五角鸾凤玉

路人八号
冒失、机灵

冰灯

路人一号
安守本分、小心谨慎的良好市民

玉露

路人二号
憨态可掬、淳朴善良

碧光环

路人三号
活泼、乐天派、胆小

桃美人

路人四号
人狠话不多的外貌
充满少女心的内心

图 3-53 多肉族木奇灵

3. 轮廓线的线形设计

轮廓线的线形是指绘制动画片角色造型时所用线条的表现形式，主要有曲线与直线两大类。表现温柔、可爱的造型多用曲线，表现刚毅、冷峻的造型多用直线或折线。用不同性质的线条表现出来的造型在外观上有明显不同，见图 3-54。

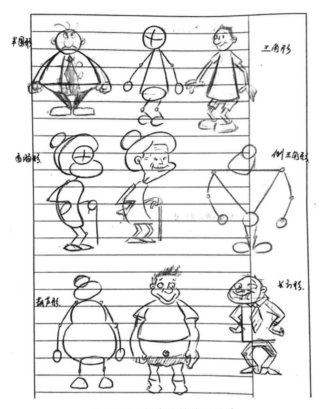

图 3-54 轮廓线的线形设计

二、结构设计法

结构设计法也叫体块设计法，与轮廓线设计法相比，前者侧重平面造型，后者的侧重点在于角色造型的大结构及各种局部结构组合方法的研究。

运用结构设计法设计动画片角色造型时，首先要建立结构的概念，用结构的眼光观察造型、设计造型。

在充分掌握造型结构的前提下，依据角色的自然结构特征，经过简化或添加，或重新组合，或拟人化处理等艺术处理手段，获得新颖、独特的角色造型。

1. 头部的设计

人物的头型大致可归纳为圆形、长方形、梯形、三角形等。这些几何形态本身就具备一定特性，可象征某种性格。进行头部设计时，可以先画一个圆球，正圆或椭圆皆可，然后画出中轴线，中轴线可以帮助我们确定人物的性格特征。竖线将面部纵向分开，给出头部低垂的角度；而横线可以确定眼睛的位置，指出视线向上还是向下。见图 3-55。

图 3-55 头部结构设计法

总结起来，头部的设计分为以下几步。

第一步：画出一个十字形的标准线。
第二步：在基准形上画出五官的大概位置。
第三步：对五官及其脸型进行刻画。
第四步：进行调整。

2. 身体的设计

可以通过身体姿势设计出任何一个身体部位，从而设计出千姿百态的人物，并赋予其足够的生命力。用结构设计法设计身体时，比较常用的是椭圆形。椭圆形既可用于表现胸部和腹部，也可用于表现双腿和双臂。每种形式、每种结构都

能表现不同的形态。见图3-56。

图3-56　不同的身体姿势

使用结构设计法设计人物时，通常把几种圆形或椭圆形集合在一起，用一个基本架构图和一些线条及轴线加以表示，并借助轴线和架构图来做人物的最初设计。同时，可适当变换圆形或椭圆形的大小、长宽，以表现人物的高矮胖瘦等不同体形。见图3-57。

图3-57　身体的结构设计法

垂直轴线在构图设计中多用于表现人物体态的平衡感，包括人物在地面上的静态平衡，以及人物做动作时的动态平衡。用正确的垂直轴线可以画出人物的任何倾斜姿势，并且给人以稳定感。

肩部和胯部轴线总是以垂直轴线为条件进行运动，其平衡程度可以展示人物

在镜头视角里的体态变化。在动作设计中，可以结合使用这两条轴线的正反方向设计，从而表现人物做特定动作时的平衡感。这两条轴线中的任何一条在任何方向上的旋转或者倾斜，肯定会引起另外一条轴线在反方向上的旋转或倾斜，以对应人体动作的变化。

双脚轴线在构图设计中多用于确定姿势，独立于垂直轴线、肩部和胯部轴线之外。双脚轴线可以确保人物的平衡和总体视角，表现人物的牢固、稳定和"真实"。

3. 动态线

动态线就是穿过角色身体的一条假想的线。动态线是动作的依据，一个动作的设计往往是从一条动态线开始的，我们可以利用动态线来塑造人物的姿势。通过人物的姿势，我们能够传达他的性格、情绪、精神状态以及企图等。见图 3-58。

图 3-58　角色动态线

动态线可能是设计动画片时最重要的构思线条，其贯穿于人物主要动作的始终。动态线可以加强戏剧效果，表现动作的意图，指示动作的方向，展现人物的活力和力量；还可以用来表现人物的性格。人物是勇敢无畏还是胆小怯懦，是冷静还是暴躁等，都可以借助动态线得以体现。

利用动态线，可以在两个形态各异的人物之间制造强烈的对比，例如矮小、脆弱的人物负责做决定和下命令，而旁边的高大、有力的人物服从调遣；也可以表明同一人物的不同情绪状态，例如在冒险开始时人物表现得生机勃勃和充满活力，而搏斗之后显得筋疲力尽。

可以通过火柴人进行角色造型的创作，即把人物的头部画成一个圆，躯干和四肢都简化成线条，先把身体的动态线确定下来。见图 3-59。

第三章　全媒体动画片角色造型设计

图 3-59　火柴人

一个角色造型的创作步骤可以分为四步：第一步，确定整个身体比例以及动态线；第二步，确定每个部分的基本形状；第三步，在基本形上进行细化；第四步，进一步调整，完成整体造型。见图 3-60。

图 3-60　角色造型设计

第三节　全媒体动画片角色造型设计的风格

1. 写实风格

写实风格就是与现实生活中的人和物基本相似的造型风格。采用写实风格的动画片，其角色的身高比例接近正常人，注重结构的严谨性、准确而清晰；虽然经过艺术处理与夸张，但仍然比较忠实于人物原型。

写实风格角色的绘制要求创作者有过硬的绘画基本功，有扎实的素描和速写基础，并具备一定的色彩表现力。

【案例分析】

洛飞，男，12岁，小学六年级，松卡的契约伙伴，主角之一。他友善、聪明、沉稳、有责任感，只是缺乏一点自信和魄力；情商高，能设身处地为他人着想，是个温柔的男孩，是团队的情感枢纽；具备丰富的百科知识，非常了解植物，兴趣是制造机器人；擅长创造性地解决问题，面对新的生活和挑战时常怀疑自己，会逃避。洛飞在冒险生涯中磨炼自己的意志，受松卡影响，变得越来越自信，从而增强信念，勇敢面对挑战。洛飞写实风格见图3-61。

图3-61　动画片《木奇灵3》洛飞写实风格

松卡，松树木奇灵，巨树族勇士，主角之一。作为巨树族的木奇灵，松卡能够与木本植物进行互动，帮助它们生长；他活泼热情，勇敢顽强，天性坚韧，从不放弃，梦想成为木奇灵世界的勇士，是团队的精神领袖，在大家气馁时，总能鼓舞士气，给大家带来希望。不过，松卡也有一点虚荣心，幻想成为众人瞩目的焦点；性子急，做事缺乏计划，有点冒失和冲动。在冒险的过程中，松卡受木兰

影响，变得更加真挚和包容；受洛飞的影响，更加有担当和责任心，并最终实现梦想。松卡战斗形态写实风格见图3-62。

灵希公主，父亲是绿影岛国王，母亲早逝，契约木奇灵是小葵，在前两季动画片中与松卡、洛飞结伴冒险；她漂亮、开朗、纯真、自信，散发着独特的魅力；脾气直率、火爆、大大咧咧，从不轻易言败；有点任性，脸皮薄，有时不肯承认自己的错误，反而恼羞成怒；不过面对困难时，她有原则、明事理，有正义感和同情心；生于绿影岛，对木奇灵有天然的吸引力，总是能获得木奇灵的喜爱和信任。灵希公主写实风格见图3-63。

图3-62 松卡战斗形态写实风格

图3-63 灵希公主写实风格

2. 写意风格

写意风格多出现在艺术动画短片中，此类动画片不注重商业利润，大多是单集的实验动画，有水墨动画、沙动画等。

水墨画是中国特有的一种绘画形式。水墨画以笔法为主导，充分发挥墨法的功能，取得"水晕墨章"的艺术效果。墨是水墨画的主要原料，通过添加不同量的清水控制墨的干、湿、浓、淡，从而形成不同的效果，画出不同的浓淡层次。

水墨动画片中，有的画家创造的角色形象得到采用，例如齐白石创作的小动物造型就被用于水墨动画片《小蝌蚪找妈妈》中，如图3-64所示。画家李可染为水墨动画片《牧笛》的绘制组提供了14幅水牛和牧童的水墨画做参考，《牧笛》中的背景设计由山水画家方济众担任。

图 3-64　水墨动画片《小蝌蚪找妈妈》

3. 夸张风格

夸张风格就是在保留动画角色造型特点的前提下，对角色的全部或局部形体进行夸张处理，以取得强烈的艺术效果。大家熟悉的孙悟空、猪八戒，还有米老鼠、唐老鸭，以及《猫和老鼠》中的汤姆和杰瑞等都属于此类风格，如图 3-65 所示。

图 3-65　夸张风格动画造型

夸张的创作手法在动画形象创作中占有相当的比例，它根据不同的创作主题来设计创作对象的整体结构，同时为突出创作对象的某些特征或某些个性元素而进行局部的夸张和变形。夸张风格的动画造型与传统绘画中的装饰画有相似的原理，但动画片中的夸张变形更注重趣味性和幽默感。

第三章 全媒体动画片角色造型设计

夸张变形并不是漫无目的地随意扩大或缩小，拉长或压扁，而是根据角色在情节中的个性要求来进行处理。动画角色的夸张变形还应注重幻想性和趣味性，无论角色是可爱的还是令人憎恶的，都应尽量在合理的范围内使其具备幽默感。

【案例分析】

松卡是松树木奇灵，巨树族勇士。通过把松球和人物结合起来进行夸张设计，达到让观众印象深刻的效果。松卡的性格是活泼热血、勇敢坚韧、冲动冒失；武力招式为松果炮、烈火流星炮、烈焰冲击。松卡夸张风格如图3-66所示。

图3-66 动画片《木奇灵3》松卡夸张风格

香樟木奇灵：直脾气，性格火暴，仗义执言，好客又豪爽，自己也不知道为何如此倒霉，总是被冷杉扔飞。

梧桐木奇灵：族里最高大的木奇灵，憨厚笨拙，乐天派，从不记仇，有求必应的老实人，力气超级大，对打架很自信，不过脑子不太灵光。

香樟木奇灵、梧桐木奇灵夸张风格如图3-67所示。

图3-67 动画片《木奇灵3》香樟木奇灵、梧桐木奇灵夸张风格

玫瑰女王：优雅、矜持、高傲的冷美人，极度爱美，举手投足之间充满了魅力，以美貌闻名全族，传说看上一眼就让人如沐春风，是当之无愧的花仙族最强木奇灵；有高度洁癖，讨厌肮脏和杂乱的地方，在行为上也追求极致的美感。玫瑰女王夸张风格如图3-68所示。

图3-68 动画片《木奇灵3》玫瑰女王夸张风格

实训项目

一、表情、动态设计图临摹。

要求：根据自己找的素材进行临摹。表情图临摹10个以上，动态图临摹10个以上。

二、转面图设计。

要求：设计一个角色的造型，并完成转面设计（五视图），要求造型准确、线条流畅、绘制精细。

三、表情图设计。

要求：根据转面图设计中的角色造型完成一套表情图，要求表情不少于8个。

四、写实风格和夸张风格设计。

要求：设计一个角色的造型，并完成写实风格和夸张风格的造型各一个，要求造型准确、线条流畅、绘制精细。

第三章 全媒体动画片角色造型设计

思考题

一、全媒体动画片角色造型设计的基本规则有哪些？

二、角色转面图要注意什么？

三、练习表情图、动态图临摹有用吗？你觉得能让自己有所提升吗？

四、绘制角色俯视图和仰视图时应注意哪些问题？

五、全媒体动画片角色造型设计的基本方法有哪些？

六、轮廓线设计法有哪些？

七、什么是夸张？如何进行夸张？

八、如何把握角色造型设计的动态线？

九、全媒体动画片角色造型设计的风格有哪些？

十、什么是写实风格？

第四章　全媒体动画片场景设计

【目标】

通过本章的学习，学生应初步理解动画片场景的概念，了解全媒体动画片场景设计的基本知识、基本理论和基本技能，理解场景设计在全媒体动画片设计中的重要性等；掌握场景设计的构思方法与技巧，以及全媒体动画片场景的光影造型能力；提高专业创作场景的设计思维能力以及创新和发展的动画理念，树立良好的设计观，培养良好的心理素质和综合艺术修养，为以后创作全媒体动画短片打下基础。

第一节　全媒体动画片场景设计概述

一、全媒体动画片场景设计的概念

全媒体动画片场景设计是指全媒体动画片中，除角色造型以外的随着时间改变而变化的一切物体的造型设计。

大家要注意区分场景和背景。场景是指戏剧、电影中的场面。背景是指图画、摄影里衬托主体事物的景物，也可以简单理解为主体角色以后的景物。例如，镜头画面近处有一个人，所以人就是主体；这个人站在海边，则大海是背景。场景类似于"场面"，有时好像跟背景差不多，但有时有着明显的区别，如运动场竞技场景、战争场景、抗洪救灾的场景等，这里的场景既包括主体角色又包括背景。

我们往往会被动画片的故事情节所吸引，被角色的表演所感动，或者为某一个角色的动作设计而捧腹大笑，而动画片的背景、环境往往容易被人忽略。其实场景在一部动画片中的作用是不可忽视的。全媒体动画片的主体是动画角色，场景就是随着故事情节的展开，围绕在角色周围，与角色发生关系的所有景物。角色所处的生活场所、社会环境、自然环境以及历史环境，甚至作为社会背景出现的群众角色，都是场景设计的范围，都是场景设计师要完成的设计任务。

全媒体动画片的场景是随着镜头中时间和空间的变化而变化的，是展开剧情、刻画角色的特定空间环境。可以把全媒体动画片的场景划分为数量不等的单元场景进行绘制，场景设计师在全媒体动画片总体空间造型的统一构思下对每一个单元场景进行设计。全媒体动画片中的很多场景是根据现实生活中的场景作为参考

而完成的，如图 4-1 所示，动画片《木奇灵 3》中人类世界洛飞家中的场景设计就参考了很多现实生活中的素材。

场景一般分为内景、外景和内外结合景。

场景设计要完成的常规设计图包括场景效果图，场景平面图、立面图，场景细部图，场景结构鸟瞰图。图 4-2 所示为动画片《木奇灵 2》的木奇灵世界场景效果图。图 4-3 为房屋场景模型效果图（学生作品）。

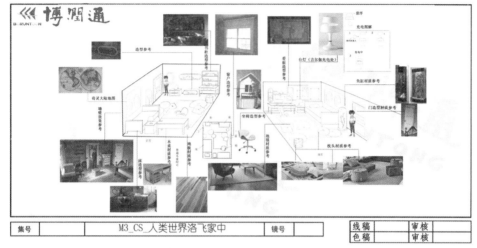

图 4-1　动画片《木奇灵 3》人类世界洛飞家中场景素材参考图

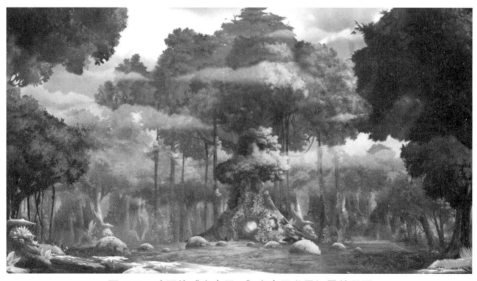

图 4-2　动画片《木奇灵 2》木奇灵世界场景效果图

图 4-3　房屋场景模型效果图（学生作品）

二、场景在全媒体动画片中的作用

1. 交代时空关系

动画片中的时空关系是通过场景体现出来的，场景可以交代故事发生、发展的时间和地点。动画片或者电影的开篇镜头基本上都展示的是大场景，就是为了交代时空关系。因为场景与故事情节和叙事内容有紧密联系，也被称为叙事空间。它必须符合剧情内容，体现时代特征、地域特征、历史时代风貌、民族文化特点等。

【案例分析】

网络动画片《巷食传说》是以武汉为背景、以美食为题材的讲述中国传统故事的动画片，传达出中国传统文化的传承与革新，具有深厚的人文情怀。本片让观众以最便捷的方式了解巷食背后的故事，了解中国美食的历史和文化，感受中国饮食文化饱含的情感需求和美好寓意。片中讲述武汉美食的时候，汉口码头是必不可少的场景。该片通过展示汉口码头全景来交代时空关系，通过参考汉口码头老照片，表现了夜幕降临时江面上归家的渔船、码头边万家灯火的场景，以及长江对面的远景，不需要太多对白或者文字描述，就可以把动画片中的时空关系交代出来。图 4-4 为网络动画片《巷食传说》中的汉口码头全景，图 4-5 为武汉客运港老照片，图 4-6 为汉口码头老照片。

第四章 全媒体动画片场景设计

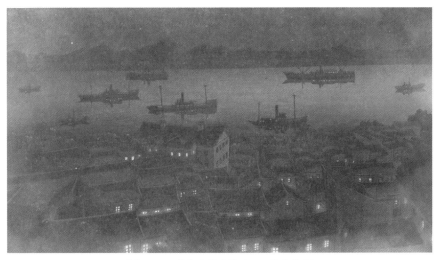

图 4-4 《巷食传说》汉口码头全景

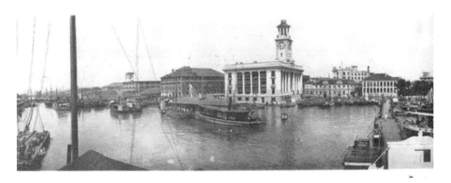

图 4-5 武汉客运港老照片

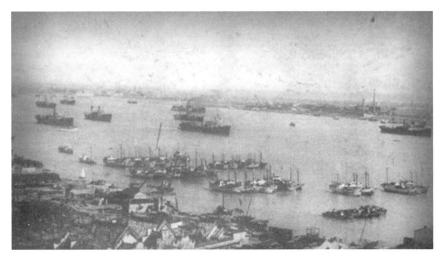

图 4-6 汉口码头老照片

2. 营造情绪氛围

根据动画片剧本的要求，动画片场景往往需要营造出某种特定的气氛效果和情绪基调，这也是动画片场景设计不同于环境艺术设计之处。动画片的场景设计要从剧情出发，从角色出发。

网络动画片《巷食传说》中，从感性层面营造氛围，营造温馨的感觉，通过暖色调传达温暖感和亲和力，无形之中传递出影片所要表达的思想——美食能让人心情愉悦。这部动画片每一集都讲述了一种美食的来源，不论白天还是夜晚，每个进入彭老板店内的客人都能获得一份正宗的街巷美食和一个老板娓娓道来的故事。舌尖和心灵的碰撞，文化与情感的交融，带来一场关于美食的冒险之旅。场景设计师利用彭老板的小店这个场景营造出温馨的情绪氛围，不论进入小店的客人是什么样的心情，听完彭老板的故事，吃完彭老板的美食，心情都会变得舒畅起来，如图 4-7 所示。

图 4-7 《巷食传说》巷食店内场景

动画片场景还可以准确地传达多种复杂的情绪，比如痛苦悲伤、烦躁郁闷、孤独寂寞、紧张不安、凄凉冷漠、温馨浪漫、恬静可爱、压抑窒息、忧郁伤感、热情奔放等，如图 4-8 所示。

图 4-8 传达不同情绪的场景图

3. 刻画角色性格

动画片的场景具有刻画角色的性格、反映角色的精神面貌、展现角色的心理活动的作用，为创造生动的、真实的、性格鲜明的典型角色服务。

角色与场景是相互依存的关系，典型的场景环境应为塑造角色性格提供客观条件。刻画角色的性格除了对角色的物质空间（包括生活习惯、兴趣爱好、职业特征、周围的场景环境等）进行塑造外，还要对角色的心理空间进行刻画。心理空间是反映角色内心活动的形象空间，或因观察者的情感所形成的空间形象，是一种对角色心理变化和内心情感世界的空间烘托，是角色内心感情和情绪的延

伸和外化形式，因此也可以称为情绪空间，有明显的抒情和表意功能。

【案例分析】

动画片《木奇灵2》中的水稻田场景图如图4-9所示，大面积的蓝绿色调给人舒服的感觉。绿色代表意义为清新、希望、安全、平静、舒适、生命、和平、宁静、自然、环保、成长、生机、青春。该场景图生动地描绘了春天大自然的景色，稻田里的人们在幸福地耕种，勾画出一幅生机盎然的景象。此刻的人们是充满希望的，充满对未来美好生活的憧憬，展现出积极向上的心理状态。

图4-9　动画片《木奇灵2》水稻田场景图

动画片《木奇灵1》中的牢房外走廊场景图如图4-10所示，牢房是关押犯人的地方，所以色调比较灰暗，低饱和度的蓝色和绿色充满恐怖色彩。

图4-10　动画片《木奇灵1》牢房外走廊场景图

以上两幅场景图都采用了蓝绿色调，但一副刻画了欣欣向荣的、充满生机的心理空间，另一幅刻画的是走向死亡的消极、悲观心理，形成了鲜明的对比。由此可见，场景对角色心理的烘托，可以靠多种造型元素和手段的综合作用，色彩、光影、结构以及镜头角度等都是形成心理空间的重要手段。场景对刻画角色性格是非常重要的。

4.强化矛盾冲突

场景设计是动画片设计中很重要的一部分，作为占据镜头画面大部分面积的

第四章　全媒体动画片场景设计

场景，在很大程度上可以强化矛盾冲突。一部出色的动画片不仅需要生动的角色，还需要与角色相配合的场景，无论从布局构成，还是造型设计来说，都需要优秀的场景进行表现与烘托。

图4-11展示了动画片《木奇灵2》帆之泉场景正常的状态和被污染后的状态，正常状态是一片欣欣向荣、安乐祥和的景象，而被污染后的状态显得有些诡异，低明度的背景搭配抢眼的红色，强化了故事的矛盾冲突。

图4-11　动画片《木奇灵2》帆之泉——正常状态、被污染后状态

综上所述，场景不但是衬托主体、展现内容不可缺少的要素，更是营造气氛、刻画角色性格、增强画面效果和感染力、强化矛盾冲突的有效手段。

三、场景的特性

1. 时间性

动画是时间和空间的艺术，时间因素是永远不会从动画片中消失的。动画艺术创作积累了形式多样的时间处理手段，如时间的压缩、延伸、变形甚至停滞，以及时间对蒙太奇和剪辑的重要作用等，永远是动画思维的宝贵财富。

动画片中的时间可以分为播放时间、事件时间、叙事时间。

播放时间就是指片长，常规动画片的片长一般在5分钟、10分钟、20分钟左右，电影动画片的片长在90分钟左右。

播放时间的长度直接影响影片的容量。播放时间是由每个镜头、每场戏的时间组成的。播放时间的长短、每一段落和镜头的长短直接关系到影片蒙太奇结构、节奏，以及最终形成的叙事风格。

事件时间是指影片中事件展开的实际时间，包括角色活动过程时间、动作时间等。叙事时间是指动画片中用视听语言对影片内容进行交代、描述、表现的时间。事件时间与叙事时间的比例关系往往决定了动画片的时空结构。

场景在表现叙事时间的变迁上的变化起着非常重要的作用。例如表现时间的流逝可以通过展现树林场景的变化来实现，镜头画面固定不动，树叶由绿变黄，

然后飘落，最后被白雪覆盖。这样就以最简单、最快捷的方式表现了时间的推移。

叙事时间可以成为动画片的一种表现手段，成为假定的时间、一种主观化的时间。例如，时间的扩延、压缩、颠倒、停滞等方法使动画片的时间有很大的自由度，动画片中的自由时空突破了一般的物理时间概念，它既可以按自然时序的规律再现时间，又可以利用叙事时间的可变性，任意切换组合。

【案例分析】

动画片《狮子王》中，辛巴和丁满、彭彭在独木桥上向前行走，独木桥的场景空间始终不变，辛巴经过三次叠画，完成了较大时间跨度的变化，长大成人。影片通过场景的时间延长效果，表现出辛巴的成长历程，独木桥上的行走在这里就好像他的生活方式一样，自由轻松、平静安逸。见图4-12。

图4-12 动画片《狮子王》中的时间变化

2. 运动性

绘画造型是一种固定空间的、静止的艺术形态。一幅画中的平面构成、色彩构成、空间构成和人物形象所体现出的节奏感、动感及美感都处在一种静止、凝

固的状态，画面中人物动作的变化，旋律感的产生和延续，完全依赖于观者的主观想象与联想。

动画造型则有所不同，顾名思义，动画是运动的绘画，时间因素、运动和空间因素是它的基本特征，动画造型是在时间流动的过程中展现的空间造型，运动是动画画面最重要的特征。

动画是动的艺术，表现运动才是动画存在的意义。动画片中的运动主要表现在两个方面：一是空间中的角色和物体的运动，以及由物体不同速度的移动引起的位移和变形；二是镜头的各种运动方式（如推、拉、摇、移、升、降等）以及镜头画面的景别、角度、构图的变化形成的运动。

运动着的空间和空间中的运动是一种状态，是角色、景物、光线、色彩在空间中的流动状态。

动画对运动的表现是极端自由的，不受空间、时间、重力等的影响，在动画片中，只有想不到的运动，没有做不到的运动。因此，我们在做场景设计时必须具有最大限度的适应性和能动性，以创作出完美的运动空间。见图4-13。

图4-13 《埃及王子》中的赛马运动

四、全媒体动画片场景设计的要求

1. 从剧本出发,从生活出发

艺术来源于生活,动画片中的场景也需要从生活中寻找灵感来源。在制作全媒体动画片时要熟读并理解剧本,明确故事发生的历史背景以及时代特征,明确民族特色和地域特点,明确动画片的风格并深入生活搜集素材,做到场景造型风格与角色风格的和谐统一。

【案例分析】

动画片《木奇灵3》中洛飞家门口的主要场景是现代别墅,所以需要提前搜集相关环境资料,以便场景设计师作为参考。大到房屋主体的构造,小到家门口路灯的设计,都可以在生活中找到参考素材,见图4-14。

图 4-14 动画片《木奇灵3》洛飞家门口的场景及参考图

动画片《巷食传说》中的街道全景也是参考生活中的场景进行设计和绘制的,如图4-15所示。

第四章 全媒体动画片场景设计

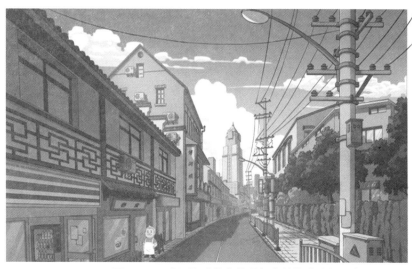
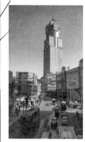

图 4-15 动画片《巷食传说》中的街道全景及参考图

2. 风格统一

整部动画片的场景风格要和角色造型风格相统一。动画片是需要团队合作完成的项目，为了方便上色，大多采用单线平涂的方式，线条需要做封口处理，这样有利于分层，也可以提高上色效率，使角色造型风格和场景风格统一起来，如图 4-16 所示。

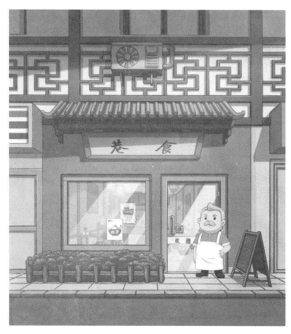

图 4-16 动画片《巷食传说》

3. 写实感与装饰感相结合

为了达到生动鲜活的艺术效果，现代主流全媒体动画片越来越多地对角色、景物、空间以及形、光、色、线等造型形态进行生动的、逼真的模仿，越来越接近故事片的视觉效果。例如《巷食传说》中的很多场景都是参考现实生活中的场景进行设计的，这样可以拉近动画片与观众的距离，让观众产生情感上的共鸣。见图 4-17。

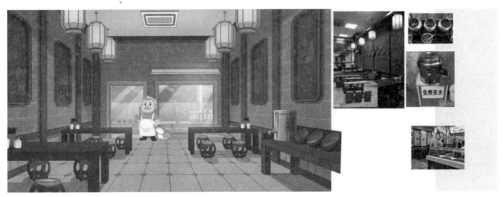

图 4-17　动画片《巷食传说》中的巷食小店

第二节　场景设计的构思方法与技巧

一、场景设计的整体造型意识

整体造型意识就是指对动画片总体的、统一的、全面的创作观念，从场景的整体性、时间空间的连续性、角色场景的融合性进行创作。场景设计师需要从宏观上把握动画片的造型，要有驾驭整个作品的主体意识。

在全媒体动画片的创作过程中，场景设计师要与导演等主创人员在创作意识上达成统一。为了使影片形成完整而具有特色的风格，大多数情况下以导演意图为主。

创作过程中的思维方式应该是"整体构思—局部构成—总体归纳"，即先有一个整体的思路，再进行局部的设计，最后进行总体的归纳。

【案例分析】

动画片《木奇灵3》中巨树族的巨树城擂台，就是先由主创人员做出擂台场景的整体构思，再把局部构成进行分解，经过讨论，确定每个局部的细节和特点，

标注出具体位置,然后由场景设计人员进行绘制,绘制完成后由主创人员进行审查和总体归纳,对需要调整的地方再次进行修改,最终完成定稿。见图4-18。

图4-18 动画片《木奇灵3》巨树城擂台场景图

二、场景设计的基调

在进行全媒体动画片场景设计的时候,要牢牢把握动画片的主题。主题是艺术作品的灵魂,在进行场景设计时应把握主题,确定基调。基调就是通过人物情绪、造型风格、剧情节奏、气氛、色彩等表现出的一种感情情绪的特征。动画片的基调就好像音乐的主旋律,无论乐章如何变化,总会有一个基本情调,或欢快,或悲壮,或庄严,或英武,或诙谐,等等。

动画片《木奇灵2》中的绿影岛树林在正常状态(白天及晚上)和被污染后状态的基调是完全不同的。没有被污染前的树林,白天一派充满生机的景象,晚上安静祥和,而被人类污染后的树林充满了黑暗、诡异的气息。根据剧情的安排对色彩做不同的处理,同样的场景,主题不同,基调明显不同。见图4-19至图4-21。

图 4-19 动画片《木奇灵 2》绿影岛树林正常状态白天

图 4-20 动画片《木奇灵 2》绿影岛树林正常状态晚上

图 4-21 动画片《木奇灵 2》绿影岛树林被污染后状态

第三节 场景镜头画面透视

一、透视的基本概念

透视就是将三维立体空间的物体表现在二维平面空间内,有时凭借直觉也可以大致画出具有立体感的物体。现代动画片更多地模仿电影的空间感、镜头感,要求达到生动逼真的效果,所以画动画片场景必须掌握镜头画面的透视法。

视平线：平视时与观察者眼睛水平的一条假想的线。
视点：视平线的中心点，处于观察者眼睛中心的位置。
灭点：将物体的边无限延长时最后消失的点。

二、平行透视画法

平行透视也叫一点透视，是最常用的透视画法。平行透视只有一个消失点（灭点）。

消失点的位置不同，能观察到的面也不同。当消失点在物体外侧时，可以看到两个面；消失点在物体上方时能看到三个面；消失点在物体内侧时只能看到一个面，如果物体正面是空的，则看到的是物体的内部结构。不论画什么物体，都可以归纳、概括在一个立方体或者多个立方体中，只要有一个面是与画面平行的，就可以利用一点透视（平行透视）来绘制。见图 4-22 至图 4-24。

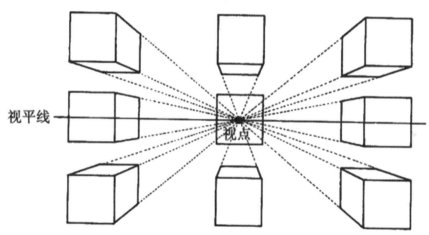

图 4-22　平行透视

图 4-23　动画片《巷食传说》街道平行透视

图 4-24 动画片《木奇灵 1》平行透视

三、成角透视画法

成角透视是指物体有一组垂直线与画面平行,其他两组线均与画面成一定角度,且每组有一个消失点,共有两个消失点(灭点),因此也叫两点透视。

成角透视图的画面效果比较自由、活泼,能比较真实地反映空间,可以反映建筑物的正、侧两面,容易表现出体积感。两点透视加上较强的明暗对比,物体的体积感会更强。见图 4-25 至图 4-28。

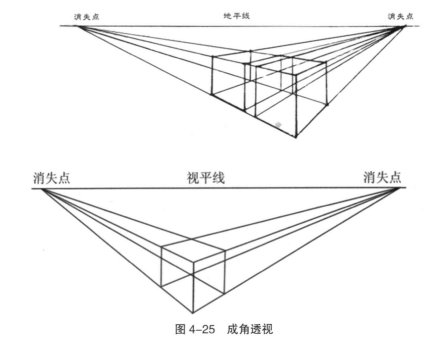

图 4-25 成角透视

第四章　全媒体动画片场景设计

图 4-26　动画片《木奇灵 2》洛飞家成角透视

图 4-27　动画片《木奇灵 2》胡杨村房间内成角透视

图 4-28　动画片《木奇灵 1》教室内成角透视

四、仰视、俯视画法

仰视、俯视其实就是三点透视，三点透视会让物体的体积感和空间感达到最好的效果，从而在二维的纸上画出三维的物体。见图4-29至图4-33。

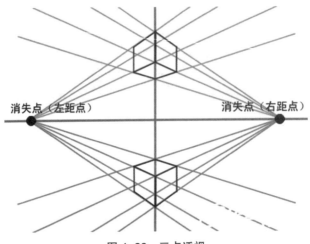

图4-29　三点透视

图4-30　《木奇灵2》胡杨村平视图

图4-31　《木奇灵2》胡杨村仰视图

图4-32　《木奇灵2》胡杨村俯视图

图4-33　《木奇灵2》暴雷大厅俯视图

第四节　全媒体动画片场景的光影造型

一、光影造型概述

1. 自然光

自然光包括日光、月光、星光等。自然光会随着时节、天气的变化而变化，可分为平射光、斜射光、顶射光。

【案例分析】

图4-34为动画片《木奇灵2》中水灵村村口的场景图，此时阳光是平射的，经过的大气层厚度较大，所以光线较暗、较柔和，颜色偏暖。柔和的阳光可以增加浪漫的色彩和感染力，阳光在物体上的投影可以增添影调的层次感。

图4-34　动画片《木奇灵2》平射光

图4-35为动画片《木奇灵3》中巨树城长老家外的场景图，此时正值正午时刻，阳光直射头顶，光线经过的大气层最薄，光线损失最小，光照最强。景物的顶部受到很强的光照，垂直面则很少接受光照或不受光，这就造成地面景物出现强烈的亮度反差。在这个时刻，物体的阴影很少，甚至没有。

图 4-35 动画片《木奇灵 3》顶射光

2. 人造光

人造光有强弱之分,强光有硬重感,弱光有柔和感。人造光可分为主光、辅助光、轮廓光、背景光。

【案例分析】

图 4-36 为动画片《马达加斯加》的场景图,该场景的光源为主光,能使被照物体产生亮面、暗面和阴影。主光是描绘物体形状,表现立体感、空间深度和表面结构等的主要光线,因此也称为造型光。

图 4-37 展示了轮廓光,光从角色的背面照射过来,用来增强并修饰角色的外轮廓。因为它是从镜头对面,从被摄体背后上方直射过来的光线,所以也称逆光。轮廓光的任务是把物体的轮廓明确地勾画出来,使前后被摄体之间、被摄体与背景之间产生明显的界线而彼此清楚地分离开来。

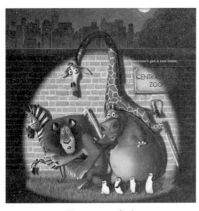

图 4-36 主光

图 4-37 轮廓光

第四章 全媒体动画片场景设计

3.采光方向

镜头的采光方向可分为顺光、侧光、逆光、顶光。采光方向是指被光线照射的景物再现的亮部、暗部和阴影的方向,在一定时间内是相对固定的,站在不同的方位拍摄,会得到不同的光线效果。

【案例分析】

图4-38所示的动画片《千与千寻》的场景中使用了顺光。顺光指镜头对着角色的受光面,也叫正面光或平光。优点是亮度大、明朗、朴素、反差弱、色彩饱和度高。

图4-39为侧光拍摄的场景,镜头对着被摄体的受光面和背光面之间,采用这种拍摄方法,既可以拍到亮面的一部分,又可以拍到暗面的一部分。侧光是最常用的、比较理想的采光方向,既有利于表现物体的立体形状和景物的空间深度,又能使物体的表面结构得到细腻的描绘。因此,侧光方向的画面,影调层次丰富,立体感和透视感强。

图4-38 顺光

图4-39 侧光

二、光影在全媒体动画片中的作用

下面从塑造空间、营造气氛、制造悬念、刻画角色四个方面介绍光影在全媒体动画片中的作用。

1.塑造空间

塑造空间是光影最基本、最重要的作用。场景的空间感、立体感、结构、层次等都需要光影的展现。

光照所产生的阴影也可以在很大程度上弥补构图上的不足。

【案例分析】

作品《蜡烛与灯泡》描绘了这样一个画面：一支小蜡烛的烛火被一个顽皮的小灯泡给吹灭了，小蜡烛找来蜡烛哥哥为他撑腰，蜡烛哥哥拿着剑来挑战小灯泡，小灯泡吓得跳到了字典的头上，旁边围着看热闹的人。画面中没有添加明暗光影的时候，显得比较平面，主体不突出，如图4-40所示。而通过对画面中光影效果的处理，塑造了很强的空间立体感，整个画面前后关系更明确，更能够突出蜡烛哥哥这个主体角色，如图4-41所示。

图4-40 《蜡烛与灯泡》线稿图

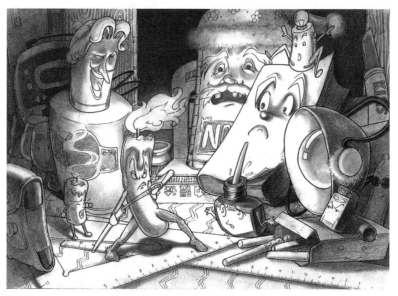

图4-41 《蜡烛与灯泡》光影图

2. 营造气氛

场景气氛除了靠结构、色彩、质感等营造外，光影也是营造场景气氛的重要手段之一。场景的气氛感其实是指观众看到场景后，在心理上产生的一种情绪。

动画片《木奇灵》牢房场景图如图 4-42 所示，昏暗的牢房里，通过发光的齿轮营造出神秘、诡异的气氛。

图 4-42　动画片《木奇灵》牢房场景图

3. 制造悬念

利用光影制造悬念，是使动画片吸引观众的有效手段。图 4-43 为动画片《木奇灵 3》中的巨树城场景图，在月光的照射下，巨树城笼罩着一层神秘的色彩，给观众设置了一个悬念，让观众想知道接下来将要发生什么事情。

图 4-43　动画片《木奇灵 3》巨树城场景图

4. 刻画角色

场景的光影也可以用来刻画角色的心理，如果应用得当，会起到事半功倍的效果、画龙点睛的作用。

【案例分析】

动画片《巷食传说：猫仔粥》中，一个大户人家的丫鬟和少爷相恋了，老太太不同意，就把丫鬟关入柴房。最初丫鬟被关入柴房时，场景色彩有些偏暗，丫鬟心存怨念，总是唉声叹气的。后来，少爷给丫鬟送来亲手做的猫仔粥时，阳光从窗户洒进来，场景明亮很多，丫鬟的心情一下子好了起来，脸上洋溢着幸福的笑容。正当两人开心时，老太太闯进了柴房，场景一下子暗了下来，从窗户斜射进来的光线落在两人身上，凸显两人的紧张感。在同一场景中，通过不同的光影效果刻画出三种不尽相同的角色心理。见图 4-44。

图 4-44　动画片《巷食传说：猫仔粥》

如图 4-45 所示，动画片《埃及王子》中新任法老痛失爱子后，心情极度悲伤，在高大空旷的大殿中，矗立着三个巨大的兽面人身石像，更加显得生命渺小，通过光影的明暗对比刻画了法老面对死亡时无助的心理。

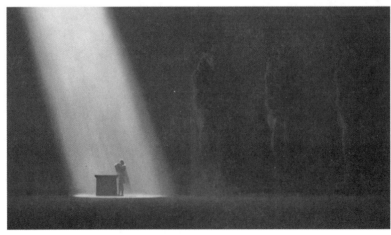

图 4-45　动画片《埃及王子》

第四章　全媒体动画片场景设计

实训项目

一、概念场景草图绘制。

要求：根据自己找的素材进行绘制，突出主题表现物与角色的呼应。

二、绘制平行透视图、成角透视图、三点透视图。

要求：绘制平行透视图、成角透视图、三点透视图各一张，要求透视准确，线条流畅，风格统一。

三、场景素材的整理和创意组合。

要求：完成场景设计前的准备工作，通过素材整理与创意表现，融合主题，设计出符合各类风格的场景设计稿和动画片背景画面（3幅创意场景绘制）。

四、主题场景创作。

要求：通过素材整理与创意表现，设计出融合主题的场景，完成场景创作中的氛围构图、整体效果渲染。

思考题

一、什么是全媒体动画片场景设计？

二、场景在全媒体动画片中的作用是什么？

三、场景的特性是什么？

四、场景设计的构思方法与技巧是什么？

五、什么是平行透视？

六、什么是成角透视？

七、自然光包括什么？

八、人造光包括什么？

九、镜头的采光方向有哪些类型？

十、简述光影在全媒体动画片中的作用。

第五章　全媒体动画片分镜头设计

【目标】

通过本章的学习，学生应掌握全媒体动画片的景别、镜头、轴线的概念及应用，了解时间的把握在镜头、情绪处理方面的技巧，以及如何连接好前后两个镜头，并运用已学的知识对实际案例进行分析。

第一节　分镜头的基本概念

导演以文学剧本为依据，把画面分镜头台本绘制出来，这就是分镜头设计。

动画片与电影的表现形式近似，都是由一个个镜头衔接来表达一个完整的故事。作为美术设计的分镜头画面设计，是根据分镜头文学剧本提供的每一镜头的内容以及导演的意图，逐个对每个镜头进行画面的设计与绘制，然后确定角色在镜头中的位置、角度以及与背景的关系等。

分镜头设计这项工作是导演根据动画片剧本，把全剧分成若干场次并将全部内容分切成许多影视镜头，然后绘制成一格格小的画面。

在动画片的创作及制作过程中，分镜头设计是架构故事逻辑、体现剧本叙事语言风格、控制全片节奏的重要环节。分镜头主要包括景别、镜头、轴线。

第二节　景　　别

景别通常是指被摄主体在画面中所呈现的范围。

一、景别的意义

（1）景别是一种外在的语言形式。
（2）景别是镜头画面空间的表达形式。
（3）景别体现场景中人物的具体构成关系和构成风格。
（4）景别是一种镜头风格和导演风格。

二、景别的划分

划分景别的方法通常有两种：一种是以被摄主体在画面中所占的比例大小为标准；一种是以成年人身体为尺度标准，以表现或截取人体部位的范围来划分景别。

景别通常可分为以下九种：大远景、远景、大全景、全景、中景、中近景、近景、特写、大特写。

1. 大远景

在大远景中，被摄主体（人物或景物）处于画面空间的远处，人物高度约占画幅高度的1/4，如图5-1所示。

作用：

（1）画面有较大的空间容量，环境景物是画面内的造型主体，人物是画面构成的点缀。

（2）重点表现地理位置、人物与环境的关系、主体的运动方向，环境能独立表达视觉效果和视觉信息。

（3）可在画面中造成一种空间距离感。

（4）表达导演的情绪。

图5-1 动画片《木奇灵》中的大远景

2. 远景

在远景中，人物高度通常不超过画幅高度的1/2。画面仍然以远处的景物为主，但在画面的构成上，主体与环境之间的平衡关系被打破了，主体的视觉重要性增强了。画面中是人物做主体，还是景物做主体，完全取决于摄影的构图方式。如果是人物做主体，则要清楚地表现人物的运动方向、动作、形体变化、位移及所处的具体环境空间，强调人物和环境的关系，同时要注意光影和构图的关系。见图5-2。

作用：

（1）展示大的空间、环境，表现环境气氛，交代故事发生的背景。
（2）表现巨大的空间和宏伟壮观的气势。
（3）展示事件或场面的规模和气势。

图 5-2　动画片《木奇灵》中的远景

3. 大全景

在大全景中，人物高度大约是画幅高度的 3/4。人物和景物在视觉关系上是平分秋色的，人物的动作更清楚、更具体，画面以人物为主，环境的表达是以表现人物为出发点的。见图 5-3。

作用：

（1）全面展现场景，让被摄主体在画面中清晰可见。
（2）表现出人所在的环境，增强影片的艺术感染力。
（3）烘托故事情节。

图 5-3　动画片《木奇灵》中的大全景

4. 全景

在全景中，人物高度与画幅高度大约相等。人物是画面的绝对主体，环境只是造型的补充或背景。见图 5-4。

全景画面中要明确表达人物与场景的关系,体现在人物身上的环境光效要准确、统一、真实,尽管人物占画幅很大面积,但仍要考虑人物与环境的色彩、构图关系。

作用:

全景的作用和大全景差不多,主要用以介绍环境,表现气氛,展示大幅度的动作,刻画人物与环境的关系。

图 5-4 动画片《木奇灵》中的全景

5. 中景

中景主要表现人物膝盖以上大半个身体的画面,如图 5-5 所示。

作用:

中景在全媒体动画片中使用较多。它的距离不远不近,位置适中,非常适合观众的视觉距离,使观众既能看到环境,又能看到人物与环境的关系,最主要的是能清晰地看到人物上半身的动作,以及人物与人物之间的交流。

要注意的问题:

(1)从光线、色彩、明暗、虚实关系上强调和突出人物。

(2)避免单人画面的构图。

(3)具有叙事性,多用于表现对话的人物。

图 5-5 动画片《木奇灵》中的中景

6. 中近景

中近景主要表现人物腰部以上的画面，如图 5-6 所示。

作用：

（1）突出主题，使观众的视线聚焦在人物身上，凸显他们的情感和动作表现。

（2）清晰地表现角色的微表情和身体动作，进一步推进情节的发展。

（3）突出角色面部、服装和道具等细节，创造更真实和具体的场景效果。

图 5-6　动画片《木奇灵》中的近景

7. 近景

近景主要表现人物胸部以上的画面，如图 5-7 所示。

作用：

（1）重点表现人物的神态、动作、表情、手势，环境被淡化，人物为画面主体对象。

（2）表现人物的心理活动，以及对事、对人的情绪反应。

要注意的问题：

（1）人物上身（手、臂）的动作不要影响表情，动作范围不要过大。

（2）构图中对俯视、仰视、平视三个摄影角度的运用，以及前后画面的连接。

图 5-7　动画片《木奇灵》中的近景

第五章　全媒体动画片分镜头设计

8. 特写

特写主要表现人物肩部以上的画面，如图 5-8 所示。

特写画面中，人物占画面绝大部分，突出头、颈、肩的关系；环境被彻底淡化，具有不确定性。

作用：

（1）能准确地表达人物表情和情节，展示细微的、不易令人察觉的心理活动和形体动作，如眼神的顾盼、嘴角的颤抖等，用以传达人物思想感情的极细腻和微妙的变化。

（2）在很大程度上影响观众的心理，调节视觉节奏和影片节奏。

（3）强调物件细节，如作案后扔掉的匕首、卸妆后留在桌上的首饰等。

（4）交代关键性动作，如用钥匙插入锁孔、打开保险柜等，都与情节的发展密切相关，所以必须用特写镜头加以强调，以引起观众的重视。

要注意的问题：

（1）特写主要表现人物头、颈关系，要注意眼睛的位置。

（2）过多使用特写会使观众感到迷惑，造成视觉疲劳，要慎重使用（包括近景）。

图 5-8　动画片《木奇灵》中的特写

9. 大特写

大特写主要表现人物的局部和细部，如图 5-9 所示。

作用：

（1）表现人物的动作或神态的细微处。

（2）视觉上具有强制性、专一性，表现力也较强。

要注意的问题：

（1）大特写应极具动作性和造型性。

（2）光线相对随意，可自行调节。
（3）要突出视觉重点。

图 5-9　动画片《木奇灵》中的大特写

三、全景系列景别与近景系列景别的区别

全景系列景别包括大远景、远景、大全景、全景。
近景系列景别包括中近景、近景、特写、大特写。

全景系列（以景为主）
① 抒情性，写意性。
② 画面强调"势"。
③ 表现人物形体关系。
④ 空间实写。
⑤ 大景深，背景实像。
⑥ 地平线与人物关系重要。
⑦ 画面气氛重要。
⑧ 环境为主，人物为辅。
⑨ 构图注意绘画性。
⑩ 画面角度不太重要。

近景系列（以人为主）
① 叙事性，纪实性。
② 画面强调"质"。
③ 表现人物神态关系。
④ 空间虚写。
⑤ 小景深，背景虚像。
⑥ 地平线与人物关系不重要。
⑦ 构图十分重要（人物朝向拍摄角度）。
⑧ 人物为主，环境为辅。
⑨ 构图更注重随意性。
⑩ 画面角度十分重要。

中景不属于以上两种景别系列，可作为以上两种系列的桥梁。
总的来看，也可以把景别简单分为远景、全景、中景、近景、特写五种。

第五章　全媒体动画片分镜头设计

第三节　镜　　头

一、含义

这里所说的镜头并非物理含义或光学意义上的镜头，而是指承载全媒体动画片影像内容、能够构成画面的镜头。

镜头是组成整部影片的基本单位。若干个镜头构成一个段落或场面，若干个段落或场面构成一部影片。

二、分类

根据拍摄方法（摄影机移动与否），镜头可划分为固定镜头与运动镜头。

1. 固定镜头

固定镜头是指把摄影机固定在一定的位置上，方位和角度对准被摄主体后不再变换。固定镜头既可以表现静态的被摄对象，如静止的人物或建筑、雕塑等，也可以表现动态的被摄对象，如行走的人物、奔驰的汽车，又如人立在街边，汽车则在人的身边不断地飞驰而过。

固定镜头拍摄的画面常常给人一种稳定、均衡、厚重的审美感觉。一部动画片中，固定镜头的运用是最多的。图 5-10 为动画片《木奇灵》中的固定镜头。

图 5-10　动画片《木奇灵》中的固定镜头

2. 运动镜头

运动镜头主要指摄影机在运动中表现被摄对象。无论被摄对象处于静态或动态，摄影机都能在运动过程中将其捕捉下来。

运动镜头可以多视点、多角度、多层次地展示空间环境，刻画人物性格和情感，

使时间和空间在流动中达到统一与和谐，在镜头画面的不断变换中调节视觉的节奏，使人产生审美愉悦。

运动镜头有下列几种表现形式：

①推镜头。

推镜头是指镜头逐渐向被摄对象的方向推进，由全貌逐渐展示被摄对象的局部和细节，使观众有视线前移的感觉。推镜头拍摄的画面中，人或物越来越近，背景空间则逐渐被人或物堵塞，变得狭小，如图 5-11 所示。

图 5-11 推镜头

特点：在一个镜头内使观众了解到整体与局部的关系，以及主体与后景、环境的关系；增强了画面的可视性与逼真性。

图 5-12 为动画片《木奇灵》中的推镜头，在俯视角度下，镜头由整体推向局部。

图 5-12 动画片《木奇灵》中的推镜头

②拉镜头。

与推镜头的运动方向相反，拉镜头是指镜头由被摄主体逐渐向后移动拍摄，由局部拉出整体，背景空间越来越大，使观众的视点有向后移动的感觉，也是镜头视点的远离，如图 5-13 所示。

图 5-13 拉镜头

特点：逐渐扩展视野范围，背景空间越来越大，人物越来越小。开始并不让人产生一览无遗的印象，而后才让观众看到事物的全貌，有一种豁然开朗的感觉。

图 5-14 为动画片《木奇灵》中的拉镜头，镜头一开始是小葵的近景，没有太多背景画面，之后镜头逐步拉开，展现出背景，景别变成大远景。

图 5-14 动画片《木奇灵》中的拉镜头

③摇镜头。

摇镜头是指在拍摄一个镜头的过程中，摄影机位置不动，机身做上下、左右、旋转等运动，就像人转动头部获得的视觉效果，符合人眼的视觉生理特征。摇镜头可以连续不断地展现环境，丰富背景变化，扩大空间范围，跟随人物运动，使人物与环境结合起来，产生巡视环境、展示规模、揭示动态中人物的精神面貌、烘托情绪与气氛等多种艺术效果。摇镜头的最大范围是 360°。图 5-15 为动画片《木奇灵》中的摇镜头，镜头从下往上摇到天空。

图 5-15 动画片《木奇灵》中的摇镜头

④移镜头。

移镜头是指镜头跟随画面中的对象进行移动,形成跟随的视觉效果。

如果镜头的移动方向和人物或物体的运动方向相反,则可以提高速度,增强动感,创造出特定的情绪和气氛。

图 5-16 为动画片《木奇灵》中的移动镜头,镜头从右往左移动,展现较大范围的房屋背景。

图 5-16　动画片《木奇灵》中的移动镜头 1

图 5-17 也是动画片《木奇灵》中的移动镜头,镜头从左往右移动,一一展现不同角色的画面效果。

图 5-17　动画片《木奇灵》中的移动镜头 2

⑤跟镜头。

跟镜头是指镜头跟随被摄对象一起运动而进行的拍摄。跟镜头能使处于动态中的人物或物体(如汽车、摩托车等)在画面中的位置基本不变,而背景、环境处于流动中,有利于展示人物在动态环境中的精神面貌和心理活动。

图 5-18 为动画片《人猿泰山》中的跟镜头,猩猩妈妈一路穿过丛林,来到吊桥旁边,镜头一直跟在猩猩妈妈的身后。

图 5-18　动画片《人猿泰山》中的跟镜头

第五章 全媒体动画片分镜头设计

⑥升降镜头。

升降镜头主要构成画面空间高度上的变化,是一种多视点、多角度表现场景的方法。

镜头由下方或低处向上方或高处移动为升,反之为降。升降镜头可以把高、低处的环境气氛和人物运动连续不断地展现出来,使背景空间层次发生多视点的变化,表现环境气氛和事件的规模,视觉感受强烈;或表现处于上升或下降运动中的人物的主观视像,效果明显,形式丰富。

如图5-19所示,动画片《木奇灵》中,镜头从可欣的脚部上升到头部。如图5-20所示,镜头通过闪电从上面的云层下降到丛林中。

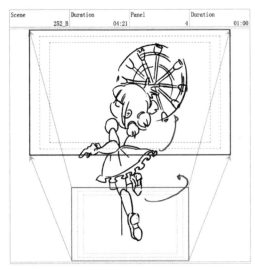
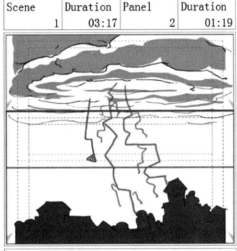

图5-19 升镜头　　　　　图5-20 降镜头

第四节 轴　　线

摄像机在拍摄和处理两个以上的人物的动作方向及相互之间的交流时,人物之间有一条假定的直线,称为"轴线"。违反轴线规律会破坏空间的统一感。

一、含义

轴线是在镜头转换中制约视角变化范围的界线,是一条无形的线。其中,由被摄主体之间的关系所形成的轴线叫关系轴线,由被摄主体的运动方向、视线方向所形成的轴线叫方向轴线。

二、机位构成

在两人对话的场景中可以确定一条关系轴线，在关系轴线的一侧可以选择三个顶端位置，这三个顶端构成了一个底边和关系轴线相平行的三角形。摄像机的机位可以设置在这个三角形的三个顶端位置上，形成一个相互连接的三角形机位布局，如图 5-21 所示。

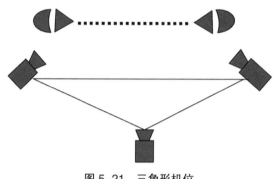

图 5-21　三角形机位

1. 主镜头

主镜头在三角形的顶部，是最常用的关系镜头，也是总机位。主镜头交代两人的位置关系，是双人镜头，如图 5-22 所示。

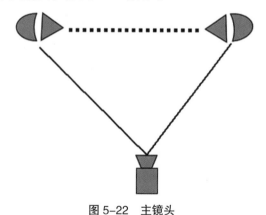

图 5-22　主镜头

2. 外反拍镜头

两台摄像机处于关系轴线的同一侧，向里对着主体，称为外反拍镜头，通常表现为前景是谈话一方的肩膀，画面的主体是另一方谈话者，因此也称为过肩镜头。外反拍镜头为客观角度，代表创作者和观众的视角，是双人镜头，如图 5-23 所示。

第五章　全媒体动画片分镜头设计

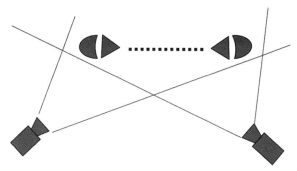

图 5-23　外反拍镜头

3. 内反拍镜头

两台摄像机都处于关系轴线同一侧，机位方向基本相背，分别向外对着各自主体进行拍摄，称为内反拍镜头，是单人镜头，如图 5-24 所示。

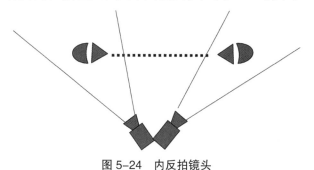

图 5-24　内反拍镜头

4. 平行镜头

两台摄像机的视轴互相平行，分别拍摄各自主体，如果主体是面向摄像机的，就是正面拍摄，如果主体侧面对着摄像机，就是侧面拍摄，这样拍摄得到的镜头称为平行镜头，是单人镜头，如图 5-25 所示。

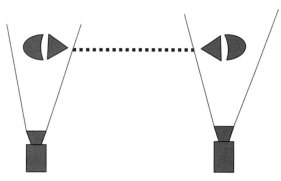

图 5-25　平行镜头

5. 骑轴镜头

两个摄像机处在轴线上，背对背或正面相对地分别拍摄各自主体。背对背拍摄时，摄像机模拟的是对方的视线，属于主观镜头；正面相对拍摄时，摄像机处于拍摄主体外侧，属于客观镜头。骑轴镜头是单人镜头，如图 5-26、图 5-27 所示。

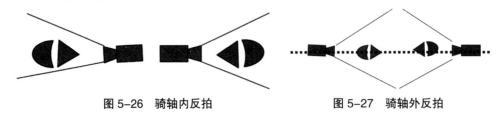

图 5-26　骑轴内反拍　　　　　图 5-27　骑轴外反拍

三、轴线的基本规则

在实际拍摄过程中，为了保证被摄对象在画面空间中处于正确的位置，确保运动方向的统一，摄像机要在轴线一侧 180 度范围内的区域设置机位、安排角度、调度景别，这就是处理镜头调度时必须遵守的轴线规则。

角色或物体不断运动，假想轴线也要随之改变。随时找出离镜头最近的两个被摄角色或物体，他（它）们之间的一条假想的直线就成为新的轴线。

四、镜头的越轴

在同一侧摄像机拍摄的镜头中间或之后，直接插入或连接一个另一侧摄像机拍摄的镜头称为越轴，也叫跳轴。

越轴会导致角色交流时视线不匹配的错误，也会导致角色或物体运动方向混乱的错误。

单个角色或物体的运动，为了不让观众感觉到方向上的混乱，同样要遵守轴线原则，不能轻易越轴。

实训项目

一、分镜头画面分析。

要求：观看动画短片，选择一部自己喜欢的作品进行分镜头画面分析。

二、分镜头画面设计演示。

要求：选择一部全媒体动画片进行拉片，将序列拉片镜头进行构图绘制。

第五章　全媒体动画片分镜头设计

三、短片分镜头临摹。

要求：动画短片的一分钟镜头手绘临摹和作业分析。

四、机位与轴线。

要求：短片转场画面机位与轴线分析。

思考题

一、景别可划分为哪几种？每种景别的要求和作用是什么？

二、什么是固定镜头？

三、什么是运动镜头？

四、动镜头有几种表现形式？

五、全景系列景别与近景系列景别有哪些异同？

六、什么是推拉镜头？

七、什么是摇镜头？

八、什么是升降镜头？

九、什么是轴线？

十、平行镜头和骑轴镜头的区别是什么？

第六章　全媒体动画片动作设计

【目标】

通过本章的学习，学生应了解运动规律的基本原理以及人物的基本运动规律、动物的基本运动规律和自然现象的基本运动规律；掌握全媒体动画中的运动事物绘制原理及绘制方法相关知识，成为懂全媒体动画、懂技术与艺术表现、懂动画运动原理的复合型人才。

第一节　一般运动规律

全媒体动画片中的活动形象，是动画设计人员通过对客观物体运动过程的观察、分析、研究，用夸张的表现手法，一张张地画出来，一格格地拍出来的，然后采用连续放映的手法，使画面在银幕上活动起来。因此动画片表现物体的运动规律既要以客观物体的运动规律为基础，又要有自己的特点，而不是简单的模拟。研究动画片表现物体的运动规律，首先要弄清时间、距离、速度的概念及它们之间的相互关系，从而掌握规律，处理好动画片中动作的节奏。

一、动画运动规律原理

1. 时间

动画片中，一个镜头或一个动作的时间长度通常以秒或帧/格为测算单位，运动的影像是由成百上千张静止的画面组成的，"1帧或1格"即其中的一幅画面，1秒往往分成24帧或格。帧数（格数）的多少与画面的流畅度成正比。

通常所说的动画时间是指微观的动画时间，即动画片中完成一个动作所需的时间长度，表现为此动作所占胶片的长度（片格的多少）。一般来讲，动画时间控制动画速度，动作时间的长短和所占片格的数量成正比。动作时间越长，所占片格的数量就越多，速度就越慢，时间越短，所占片格数量就越少，速度就越快。

图6-1所示为手指动作时间，图右侧为轨目表，有圆圈的数字代表原画稿，没有圆圈的数字表示中间画稿（即动画稿），轨目表能明确地显示两张原画稿之间

第六章　全媒体动画片动作设计

的距离,以及两张原画稿之间的动画稿的位置,利用原画稿之间的时间长短,可以实现动作节奏的变化。

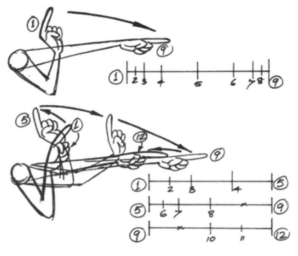

图6-1　手指动作时间

2. 距离

距离也叫动画空间,可以理解为动画片中的活动形象在画面上的活动范围和位置,但更主要的是指一个动作的幅度,即一个动作从开始到终止之间的距离,以及两张原画之间中间画数量的多少。图6-2为角色举重动作设计,在相同的时间内,两张原画之间的中间画数量不同,体现了不同的节奏感。

动画设计人员在设计动作时,为了取得鲜明、诙谐的视觉效果,往往把动作幅度夸张到极致,以营造出有节奏感的画面,最大限度地拓展观众的视觉空间和心理空间。

图6-2　角色举重动作设计

3. 速度

速度是指物体运动的快慢。按物理学的解释，速度是指路程与通过这段路程所用时间的比值。通过相同的距离时，运动越快的物体所用的时间越短，运动越慢的物体所用的时间就越长。在动画片中，物体运动的速度越快，所拍摄的格数就越少；物体运动的速度越慢，所拍摄的格数就越多。

如图6-3所示，球体滚动速度设计中，在球体的位移距离和运动时间一定的情况下，依照轨目表的不同，球体动作会显示出不同的运动特征。A图中，动画稿平均分割了两张原画稿之间的距离，球体匀速前进；B图中，动画稿集中靠近起点①，球体加速前进；C图中，动画稿集中在终点⑤附近，球体减速前进。

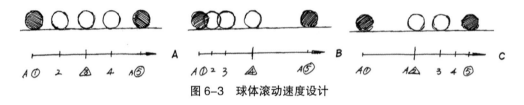

图6-3 球体滚动速度设计

4. 时间、距离、张数、速度之间的关系

时间、距离、张数三个因素与速度之间是相辅相成、相互影响的关系。在处理动作幅度时，不能忽视时间和帧数的作用，就一个单独的动作而言，A、B是原画，动画时间是指原画A动态逐步过渡到原画B动态所需的秒数或帧数，动画距离是指两张原画之间的中间画数量，动画速度是指原画A动态到原画B动态的快慢。

在时间和张数相同的情况下，距离越大，速度越快；距离越小，速度越慢。

我们以小球的移动幅度为例，将几个元素进行不同的组合处理，就会有不同的速度和节奏效果。

甲组：动画24张，每张拍1格，共24格（等于1秒），距离是乙组的两倍。乙组：动画12张，每张拍1格，共12格（等于0.5秒），距离是甲组的一半。见图6-4。

图6-4 小球的移动案例1

甲组：动画 12 张，每张拍 1 格，共 12 格（等于 0.5 秒），距离是乙组的两倍。
乙组：动画 12 张，每张拍 1 格，共 12 格（等于 0.5 秒），距离是甲组的一半。见图 6-5。

图 6-5　小球的移动案例 2

甲组的距离是乙组的两倍，其速度也就相应地快一倍，如图 6-6 所示。由此可见，在时间和张数相同的情况下，距离越大，速度越快；距离越小，速度越慢。

图 6-6　小球的移动案例总结

上面的案例均以匀速运动为例，不仅总距离相等，而且每张动画之间的距离也相等。实际上，即使两组动画的运动总距离相等，如果每张动画之间的距离不一样（用加速度或减速度的方法处理），也会造成快慢不同的效果。

二、预备动作与缓冲动作

1. 预备动作

所谓预备动作，就是动画角色在朝某一设定方向运动之前所呈现的一个反方向的动作。在动画片中，预备动作可以使角色的运动效果显得更清晰、更突出、更富有卡通韵味。

日常生活中，人们在做一个动作之前都会有所准备，在思想上会有一个考虑的过程，在动作的处理过程中会有一个加力的过程。如图 6-7 所示，出拳时身体和拳头先不同程度地往后，再发力将拳头向前击出。身体和拳头往后的动作就是预备动作，即与正式动作方向相反的动作，是为正式动作做准备。日常生活中几

乎所有动作都有预备动作：坐在椅子上站起来之前要前倾身体，跑步之前要蜷缩，跳跃之前要下蹲等。

图 6-7　出拳的预备动作

预备动作被誉为动画片成功的诀窍之一，就是要懂得如何准时将观众的注意力吸引到银幕上特定的地方。最重要的是防止观众由于没有注意到某一关键性动作，从而失去了故事情节的线索。预备动作有两种作用：一是力量的聚集，为力的释放做铺垫，可以更好地表现力度；二是使观众注意到人物即将发起的动作，给观众一个预感。图 6-8 所示为惊讶表情的预备动作，在身体弹起前，有一个夸张的弯腰预备动作，使动作表现更有力度和趣味性。

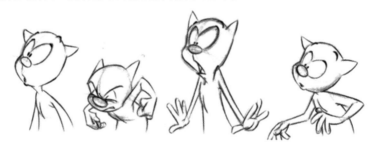

图 6-8　惊讶表情的预备动作

预备动作的幅度大小、时间长短与主体动作的力量大小、速度快慢呈正比。预备动作幅度越大、时间越长，则主体动作的力量越大、速度越快；反之，预备动作的幅度越小、时间越短，则主体动作的力量越小、速度越慢。

2. 缓冲动作

在动画片的制作中，我们知道预备动作是非常重要的，然而往往忽略了缓冲动作的重要性。缓冲动作是动作的延续，可以增强动作的弹性，使动画角色更加生动。如果说预备动作是演员开始表演之前的彩排，那么缓冲动作就是演员表演结束后的闭幕。缓冲动作就是物体受到刺激进行反应之后再还原的过程。

在坐公共汽车时，我们对缓冲会有最直接的感受。行驶中的公共汽车紧急刹车时，车上的乘客会有往前倾斜身体的动作，这个动作就称作缓冲动作。如图 6-9 所示，公共汽车紧急刹车时，有座位的乘客由于身体稳定性好和重心低，有较强

的抵御惯性的能力；站立的乘客则只有依靠扶手稳定身躯；再看行李架上的箱子，由于没有物体的阻挡，一直滑向前方。不管是人或者动物，在遇到这种情况时，本能的反应是做出一些肢体动作来对抗惯性，由此产生了姿态各异的肢体动作，也因此极大地丰富了"缓冲动作"的素材。

图 6-9 公共汽车中的缓冲动作

缓冲动作的幅度大小与主体动作的力量、速度的大小呈正比关系，即速度越快、力量越大的主体动作，其缓冲动作的幅度也越大；速度越慢、力量越小的主体动作，其缓冲动作的幅度也越小。

3.预备动作与缓冲动作的关系

动画片中的预备动作与缓冲动作是相互呼应的，预备动作用于动作的开头，缓冲动作用于动作的结尾。如果在动作的开头设计了预备动作，动作的结尾就一定要设计缓冲动作，两者缺一不可。物体如果要向左运动，则预备动作向右；在物体向左的运动停止时，缓冲动作又向右进行。预备和缓冲是修饰动作的两大基本内容，是绘制动画的基本法则。

总之，预备和缓冲是动作设计中最常见、运用最广泛也是最有效的修饰手法。用预备动作和缓冲动作来修饰运动，能有效地避免动作的生涩和僵硬，使整个运动过程变得流畅、自然。

三、弹性运动

物理学原理告诉我们，物体在受到力的作用时，它的形态或体积会发生改变，这种改变在物理学上称为形变。在物体发生形变时，会产生弹力；当形变消失时，弹力也随之消失。我们把这种由物体受外力而产生形变的运动称为弹性运动。

如图 6-10 所示，皮球受到地面的撞击，在弹跳过程中就会改变原有的形态，产生压扁、拉长等变形状态，出现弹性变形。

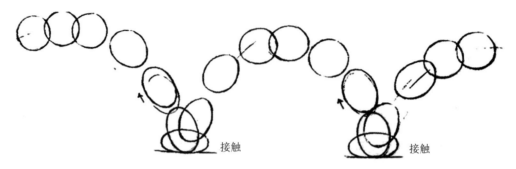

图 6-10　皮球的弹性变形

我们把皮球弹性运动中的细节变化应用到青蛙的弹跳中，先让青蛙接触地面然后蹲下，它继续起跳时让它的双脚继续接触地面，这样会赋予动作新的特点，使动作更加生动有趣，见图 6-11。

图 6-11　青蛙的弹跳设计

同样，弹性运动的细节处理也可用于人的起跳动作，图 6-12 把动作的动态效果做了一些修改，改变了一些细节部分，在跳跃的大动作里加入更多的小动作，进一步分解了动作，令整体动作更加生动、自然。

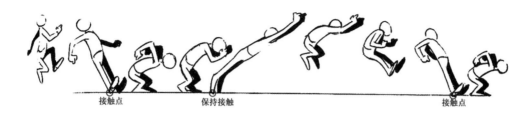

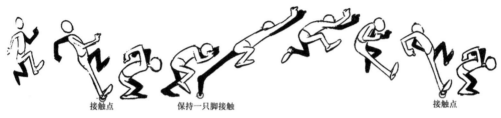

图 6-12　人的起跳动作设计

四、曲线运动

我们的生活中存在大量的曲线运动，例如投球时球的运动轨迹为一条抛物线，这就是最简单的曲线运动。按照物理学的解释，曲线运动是由物体在运动中受到与它的速度方向成一定角度的力的作用而形成的。动画片中的曲线运动大致可归纳为弧形曲线运动、波形曲线运动、S 形曲线运动三种类型。其中弧形曲线运动比较简单，所以有时不能把它列入曲线运动的范畴；波形曲线运动和 S 形曲线运动比较复杂，是研究动画片中曲线运动的主要内容。

1. 表现弧形曲线运动的方法

弧形曲线运动是指物体运动轨迹呈弧线形的运动。如图 6-13 所示，大炮射出的炮弹由于受到重力及空气阻力的作用，被迫不断地改变运动方向，沿一条弧线向前运动。

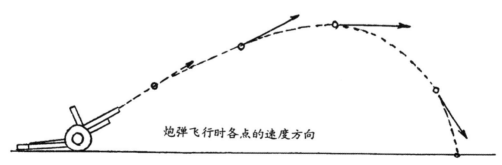

图 6-13　炮弹的弧形曲线运动

在动画片的制作中，可以根据炮弹飞行时的运动轨迹总结出表现弧形曲线运动的方法。如图 6-14 所示，首先要注意弧线的弧度大小前后会有变化，弧线的前半段弧度大，后半段弧度小；其次要掌握好运动过程中的加减速度，抛出时速度快，接近最高点时速度慢，下落时速度加快。

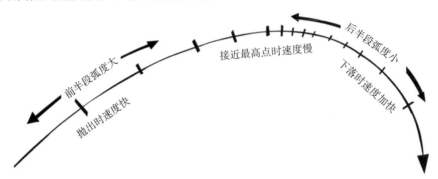

图 6-14　表现弧形曲线运动的方法

2. 表现波形曲线运动的方法

波形曲线运动是指质地柔软的物体在受到力的作用时，从受力点一端向另一端推移，其运行路线呈波形轨迹。

如图 6-15 所示，把一根具有一定弹性的绳索一端固定，用手拿着另一端向上抖动一下，就会看到一个凸起的波形沿着绳索传播过去，这就是最简单的波形运动。当不断地将绳索一端上下抖动时，就会看到一个接一个的凸起、凹下的波形沿绳索传播过去，这就是一般的波动过程。

图 6-15　简单的波形运动

例如，旗杆上的旗帜随风飘扬，人物的头发、衣衫、胸前的纱巾、手中的绸带随着舞蹈姿态的变化而产生的运动都属于波形曲线运动，如图 6-16、图 6-17 所示。

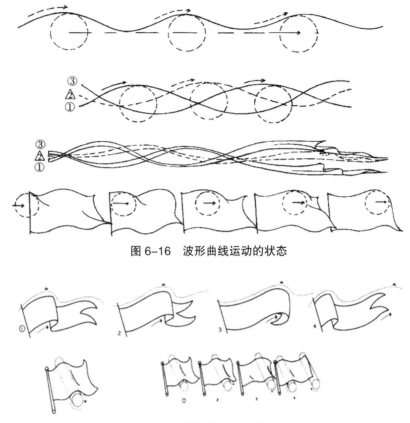

图 6-16 波形曲线运动的状态

图 6-17 旗帜的波形曲线运动

又如，被风吹起的窗帘、田野里被风吹动的麦浪、江河湖海中的波浪、燃烧着的火焰、袅袅升起的炊烟和空中飘忽不定的云彩等，表现以上这些物体运动的关键形态和中间过程，都必须采用表现波形曲线运动的方法。见图 6-18。

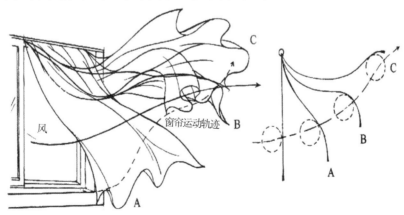

图 6-18 被风吹起的窗帘的运动规律

3. 表现 S 形曲线运动的方法

柔软而又有韧性的物体，主动力在一个点上，依靠自身或外部主动力的作用，使力量从一端过渡到另一端，它的运动形态会呈 S 形，这就是 S 形曲线运动。可把 S 形曲线运动看作波形曲线运动的一部分。

最典型的 S 形曲线运动是动物的长尾巴在摆动时所呈现的运动。以松鼠的尾巴为例，尾端质点由上而下的运动轨迹是一个 S 形，尾端质点由下而上的运动轨迹是一个相反的 S 形，尾巴来回摆动时，正反两个 S 形连成一个"8"字形，如图 6-19 所示。

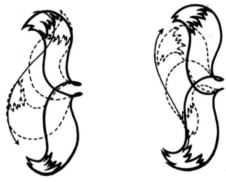

图 6-19 松鼠尾巴的 S 形曲线运动

如图 6-20 至图 6-22 所示，狮子的尾巴、猫的尾巴、牛的尾巴都属于有生命的物体，受动物自身控制，尾巴根部肌肉收缩产生的力通过尾关节逐渐传递到尾巴尖端，产生 S 形曲线运动。

图 6-20 狮子尾巴的运动规律

图 6-21 猫尾巴的运动规律　　图 6-22 牛尾巴的运动规律

图 6-23 是一组完整的小草的 S 形曲线运动,主动力是风,反作用力是小草的韧劲(不断反弹回来)。

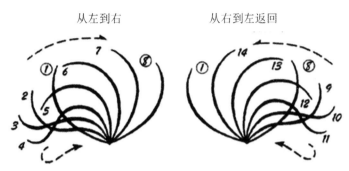

图 6-23　小草的 S 形曲线运动

第二节　人物常规运动规律

在全媒体动画片的角色中,表现得最多的是人物动作(包括拟人化的角色动作)。因此,研究和掌握人物动作的一些基本规律、动态线、运动轨迹也就十分重要。

一、人物的走路动作

人与其他动物在动作上最明显的区别是人是直立行走的。现实生活中我们每天都要走路,可是要画好人的走路动作并不是一件容易的事情。

人物的走路动作的基本规律是:左右两脚交替向前,带动躯干朝前运动。为了保持身体的平衡,配合两条腿的屈伸、跨步,上肢的双臂就需要前后摆动。人在走路时为了保持重心,总是一腿支撑,另一腿才能提起跨步。因此在走路过程中,头顶必然呈波浪形运动。当迈出步子双脚着地时,头顶略低;当一脚着地,另一只脚提起朝前弯曲时,头顶就略高。走路时,跨步的那条腿从离地到朝前伸展落地,中间的膝关节必然呈弯曲状,脚踝与地面呈弧形运动轨迹,如图 6-24 所示。

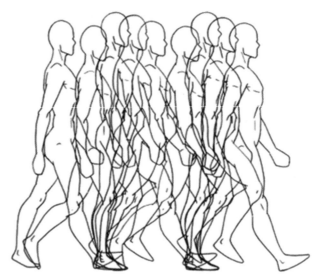

图 6-24 人物走路动作分解图

人的走路动作中间过程的变化，一般来说是比较平均的运动。但在特殊情况下，会根据动画片内容的需要设计出不同的走路动作。图 6-25、图 6-26 是动画片中常用的两种走路动作画法。

1. 中间快、两头慢

中间快、两头慢的走路动作是指跨步的那只脚，脚跟离地和脚尖落地时的距离较小（即动画张数多），而中间提腿、屈膝、跨步过程的距离较大（即张数较少）。这种画法是为了表现一种轻步走路的效果，适用于角色蹑手蹑脚地行走。

2. 中间慢、两头快

中间慢、两头快的走路动作是指跨步的那只脚，脚尖离地收腿和脚跟落地的距离较大（即动画张数少），而中间距离较小（即动画张数略多）。这种画法是为了表现一种重步走路的效果，适用于角色精神抖擞地正步走，步伐稳重有力。

图 6-25 中间快、两头慢的走路动作　　图 6-26 中间慢、两头快的走路动作

二、手足动作和行进轨迹

1. 手足动作

人物行走时,手臂就如同老式座钟的钟摆一样,会有节奏地循环往复地摆动,且双臂摆幅和节奏相同,只是摆动方向相反。一定要注意的是,在手臂摆动时肘关节应稍微弯曲,而不是完全伸直。如图6-27所示,手臂的甩动要有一定的灵活性,手腕必须有一定的弧度。如图6-28所示,我们还可以降低肩膀的位置,形成更深的弧度,使手臂甩动得更加灵活。

图 6-27 手腕有一定弧度　　图 6-28 降低肩膀的位置

如图6-29所示,走路过程中,跨步的那条腿从离地到朝前伸展落地,中间的膝关节必然成弯曲状,当脚离地距离最远时,腿部的弯曲程度最大;然后腿逐渐向前迈出,回复到伸直状态,直到两脚再次接触地面。在这个运动过程中,脚踝与地面成弧形运动线(见图6-30)。

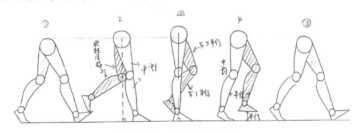

图 6-29 腿的跨步姿势

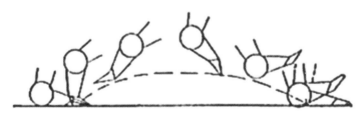

图 6-30 脚踝与地面成弧线

2. 行进轨迹

人物行进时,躯干的起伏轨迹非常有规律,表现出来的特征为两头低、中间高。

"中间高、两头低"是对人体跨步时起伏状况的高度概括,更准确地说,起伏轨迹是一条对称平衡的抛物线。一般意义上的行走动作都可以采用这种轨迹,这在设计和绘画时也比较容易把握。如图 6-31 所示,人体跨步的行进轨迹中①(跨步开始和跨步结束)为交叉步,④为半步。

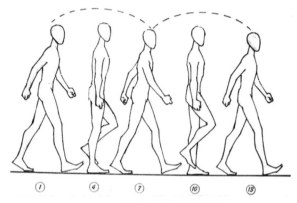

图 6-31 人体跨步的行进轨迹

图 6-32 展示了小男孩走路的运动规律,为了让动作更生动自然,我们也采用"中间高、两头低"的运动规律进行绘制。如图 6-33 所示,小男孩的走路轨迹可以看出躯干的起伏状态。

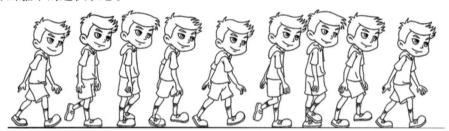

图 6-32 小男孩走路的运动规律

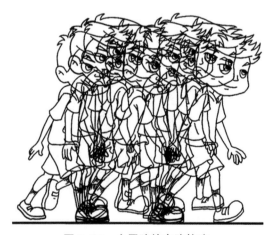

图 6-33 小男孩的走路轨迹

要使动作更加生动，还必须寻求其他具有变化特征的行走轨迹。图 6-34 为可爱人物走路的运动规律，图 6-35 为文静女孩走路的运动规律。

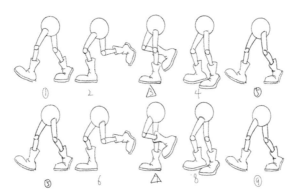

图 6-34　可爱人物走路的运动规律

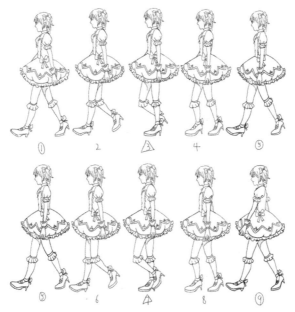

图 6-35　文静女孩走路的运动规律

3. 不同角度的人物走路

在画人物的走路动作时，还应正确理解人物各个角度的透视变化；注意掌握身体上肢的肩关节、肘关节、腕关节及下肢的髋关节、膝关节、踝关节等关节部位在运动中的结构关系，尽量做到准确合理。图 6-36 为人物由远及近的走路动作透视。

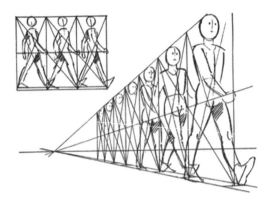

图 6-36　人物走路动作透视图

以动画片《木奇灵》中角色的走路动作为例，不同角度的透视变化、不同角色的走路姿势、同一角色在不同情绪下的走路姿势均是不同的，需要我们去观察，在细节中找变化，如图 6-37 至图 6-41 所示。

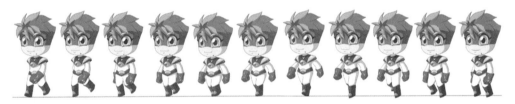

图 6-37　动画片《木奇灵》路奇 3/4 面走路

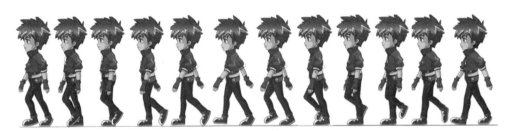

图 6-38　动画片《木奇灵》迪亚正侧面走路

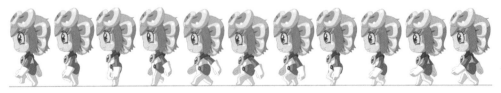

图 6-39　动画片《木奇灵》小葵正侧面走路

第六章　全媒体动画片动作设计

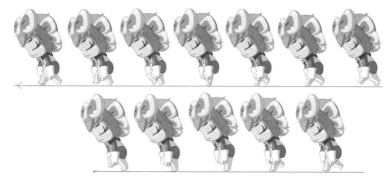

图 6-40　动画片《木奇灵》小葵沮丧地走路

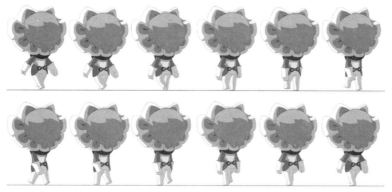

图 6-41　动画片《木奇灵》小葵背面走路

三、人物的跑步动作

1. 人物的跑步动作的基本规律

人物跑步时身体重心前倾，两手自然握拳，手臂略成弯曲状；两臂配合双脚的跨步前后摆动；双脚跨步的幅度较大，膝关节屈曲的角度大于走路动作，脚抬得较高；跨步时，因头顶起伏而形成的波浪形运动线也比走路动作明显。在奔跑时，几乎没有双脚同时着地的过程，而是完全依靠单脚支撑躯干的重量。有些跨大步的奔跑动作，可以有一到两格是双脚同时离开地面的过程。人物的跑步动作如图 6-42 所示。

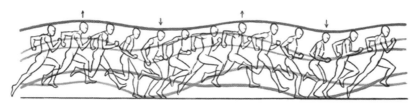

图 6-42　人物的跑步动作

2. 夸张的跑步动作

在跑步动作中可以对某一动态姿势进行夸大，使动作看上去更有表现力，如图 6-43 所示。在人物奔跑时，由于目的、情绪、神态的不同，以及角色性别、年龄、身份、体形的差异，奔跑时的姿态、节奏、速度以及动作的中间过程都会有所差别。这些均需要动画原画师在实践中正确掌握。图 6-44 为快速跑，图 6-45 为变形跑。

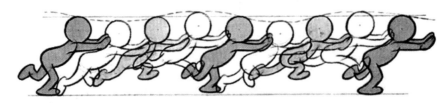

图 6-43 夸张的跑步动作

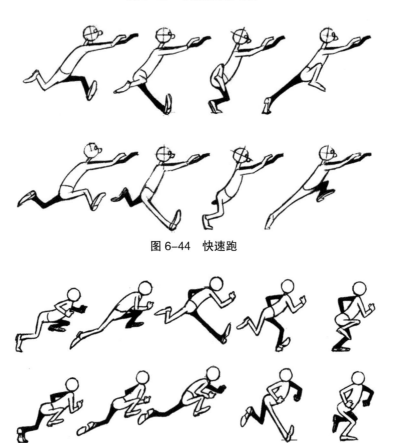

图 6-44 快速跑

图 6-45 变形跑

3. 不同角度的人物跑步

绘制不同角度的人物跑步时,因为动作幅度很大,所以要注意人体的透视变化要正确,还需要注意人物肩部与胯部的运动方向以及身体与四肢摆动的弧度。人物正面跑步、背面跑步、正 3/4 侧面跑步如图 6-46 至图 6-48 所示。

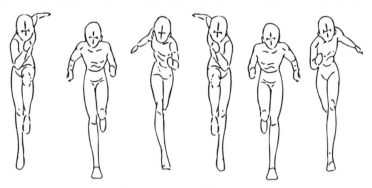

图 6-46　人物正面跑步

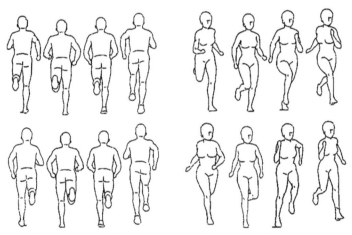

图 6-47　人物背面跑步　　　图 6-48　人物正 3/4 侧面跑

在全媒体动画片中,不同人物采用不同角度跑步的动态姿势是不同的。动画片《木奇灵》中的角色跑步动作图如图 6-49 至图 6-52 所示。

图 6-49　动画片《木奇灵》路奇 3/4 面跑步

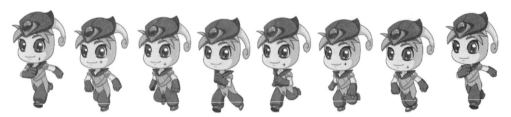

图 6-50　动画片《木奇灵》芽力 3/4 面跑步

图 6-51　动画片《木奇灵》剑晨正面跑步

图 6-52　动画片《木奇灵》小葵侧面跑步

第三节　动物常规运动规律

在全媒体动画片的设计中，动物的出现频率是很高的，这其中既有拟人化的动物角色，也有写实风格的动物角色。动物的种类很多，其运动形态千变万化，动物的运动规律是动画设计师所必须掌握的知识。为了方便学习，我们把动作分为四足动物、飞禽、家禽，对其运动规律进行分析和总结。

一、四足动物

1. 人与动物关节的比较

在研究动物的运动规律时，应当先对人与各类动物的四肢关节做一个比较。各类动物的基本动作是走、跑、跳、跃、飞、游等，特别是动物的走路动作，与人的走路动作有相似之处（双脚交替运动和四肢交替运动）。但是，由于动物大多是用脚趾走路的（人走路时脚掌着地），因此，各部位关节的运动方式也就产生了差异。见图 6-53。

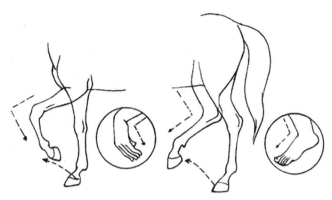

图6-53 人与动物走路时关节的比较

人与各类动物四肢关节的活动范围对比如下。

人的上肢——肩、肘、腕、指，对应动物的前肢或飞禽的翅膀，如图6-54所示。

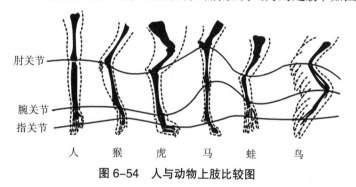

图6-54 人与动物上肢比较图

人的下肢——股、膝、踝、趾，对应动物的后肢或飞禽的脚，如图6-55所示。

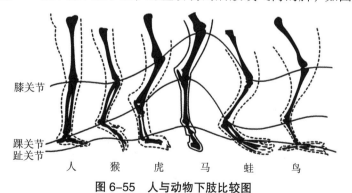

图6-55 人与动物下肢比较图

2. 爪类动物运动特点

爪类动物在哺乳动物中的种类是很多的，小的如鼠类，大的如狮子、老虎等。这些爪类动物由于形体结构不同，生活环境各异，行走的动态是不同的。爪类动

物运动时关节变化不明显,动作柔软。爪类动物的四肢较短,跨出的步子比蹄类动物小。爪类动物和蹄类动物的脚的跨步次序通常是相同的,背部和头部的动作形态也大致相同,比如鹿走路的时候脚抬得很高,猫在蹑手蹑脚地走路时也是如此。

爪类动物和蹄类动物行走时有一个明显不同的外部特点,蹄类动物的前肢关节是向后弯曲的,而爪类动物的前肢关节是向前弯曲的。因为前者是腕部关节弯曲,后者是肘部关节弯曲,所以弯曲方向正好相反。比如狗就是爪类动物的代表,其走路动作如图6-56所示。

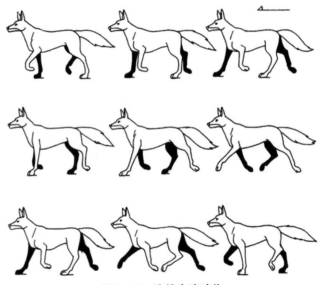

图6-56 狗的走路动作

爪类动物的奔跑规律基本上和蹄类动物相同,属前肢和两后肢的交换步伐。爪类猛兽的四肢都比较短,跨出的步子相对来说比较小,不像马这样的蹄类动物有修长的四肢,步子大。见图6-57、图6-58。

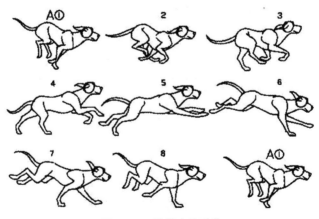

图6-57 狗的奔跑动作

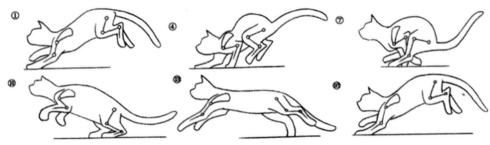

图 6-58　猫的奔跑动作

3. 蹄类动物运动特点

蹄类动物一般属食草类动物，脚上长有坚硬的脚壳（蹄），有的头上还生有一对角，性情比较温和。蹄类动作身体肌肉结实，动作刚健、敏捷，形体变化较小，能奔善跑，如马、鹿、羊、牛等。

马的走路动作如图 6-59 所示。由于马与人的腿部构造不同，其运动方式也是不同的，特别是后腿部分，马是向后折的，这也是其他食草类动物的特点。当马的前腿抬起时，腕关节向后弯曲，后腿抬起时，腕关节向前弯曲，四条腿两分两合，形成一个完整的步子。马蹄接触地面的顺序是后左、前左、后右、前右，依次类推；同侧肢体运动完再运动另一侧，单侧的两只脚落地有一个先后的时间差（俗称后脚踢前脚）。骆驼、鹿的走路动作也与马相同，见图 6-60、图 6-61。

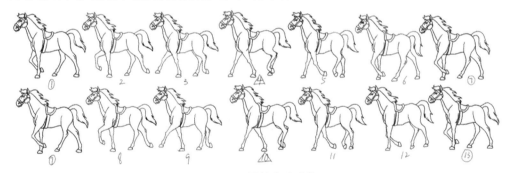

图 6-59　马的走路动作

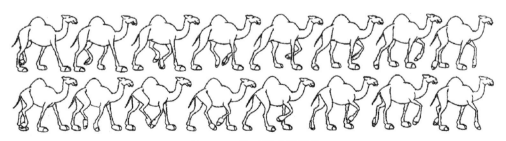

图 6-60　骆驼的走路动作

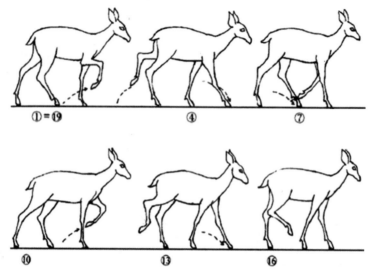

图 6-61　鹿的走路动作

4. 四足动物的基本动作规律

四足动物的基本动作规律包括以下六点：

（1）四条腿两分、两合，左右交替成一个完步（俗称后脚踢前脚）。

（2）前腿抬起时，踝关节向后弯曲；后腿抬起时，踝关节朝前弯曲。

（3）行走时，由于腿关节的屈伸运动，身体稍有高低起伏。

（4）行走时，为了配合腿部的运动，保持身体重心的平衡，头部略有点动，一般是在跨出的前脚即将落地时，头开始朝下点动。

（5）爪类动物因皮毛松软柔和，关节运动的轮廓不太明显；蹄类动物关节运动就比较明显，轮廓清晰，显得硬直。

（6）走路的过程中，应注意脚趾落地、离地时所产生的高低弧度。

二、飞禽

飞禽以飞为主，一般指鸟类，根据翅膀形状可分为阔翼类、短翼类。

1. 阔翼类

阔翼类的飞禽有老鹰、雁、天鹅、海鸥、鹤等。这类飞禽一般翅膀长而宽，颈部较长而灵活。图 6-62 展示了老鹰一个完整的飞翔动作循环，当翅膀向下压时，身体会稍稍上升。

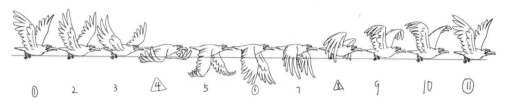

图 6-62 老鹰的飞翔动作

如图 6-63 所示，秃鹫也属于阔翼类飞禽，它的飞翔动作与老鹰有相似之处。

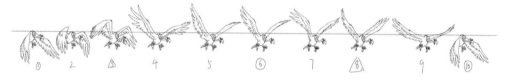

图 6-63 秃鹫的飞翔动作

阔翼类飞禽的运动规律：

（1）以飞翔为主，飞行时翅膀上下扇动变化较多，动作柔和优美。

（2）由于翅膀宽大，飞行时空气对翅膀产生升力和推力（还有阻力），托起身体上升和前进。扇翅动作一般比较缓慢，翅膀扇下时展得略开，动作有力；抬起时较为收拢，动作柔和，如图 6-64 所示。

（3）飞行过程中，当飞到一定高度后，用力扇动几下翅膀，就可以利用上升的气流展翅滑翔。

（4）动作偏缓慢，走路动作与家禽相似。

（5）大鸟翅膀上下扇动的中间过程，需按曲线运动的要求来绘制。

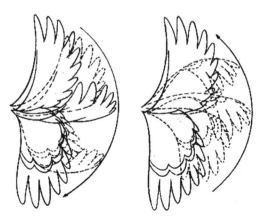

图 6-64 大鸟翅膀上下扇动基本动作

2. 短翼类

短翼类飞禽以雀类为主，雀类是体形较小的鸟，如麻雀、画眉、山雀、蜂鸟等。它们一般身体短小，翅翼不大，嘴小脖子短，动作轻盈灵活，飞行速度快。

短翼类飞禽的动作特点是：动作快而短促，常伴有短暂的停顿，翅膀扇动的频率较高，往往不容易看清翅膀的动作过程。画此类飞禽的飞行运动时，一般只画翅膀上扇和下扇两张原画，连续循环拍摄即可。小鸟的飞行动作如图 6-65 所示。

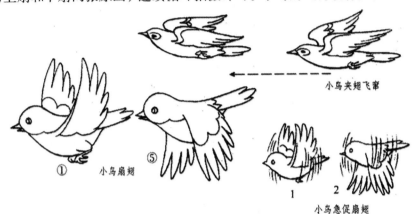

图 6-65　小鸟的飞行动作

（1）雀类飞行动作。

麻雀能短程滑翔，并且常做跳步动作，雀类跳跃过程中爪子的造型有许多变化，尾部随身体上下跳动而呈现反向运动。麻雀的跳步动作如图 6-66 所示。

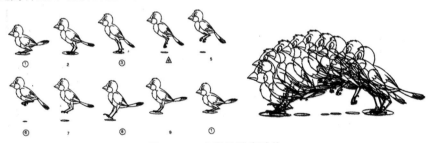

图 6-66　麻雀的跳步动作

（2）蝴蝶飞行动作。

蝴蝶的翅膀与其身体相比显得非常宽大，所以其翅膀扇动速度相对较慢。蝴蝶飞行时，我们能隐约看清翅膀的上下扇动，在它起飞和停止之前，翅膀还会呈现出一定的曲线变化，即向下扇时翅膀呈凹状，向上扇时呈凸状，如图 6-67 所示。虽然蝴蝶翅膀的曲线变化并不像鸟的翅膀那样明显，但在设计中仍是不可忽略的要点。

图 6-67　蝴蝶飞行动作

（3）蜻蜓飞行动作。

蜻蜓的特点是头大身体细，翅膀薄而长，飞行速度平稳，身体变化不大，尾部有时会有些小动作，翅膀扇动急促、快速。画蜻蜓飞行时，可在同一张画面上画出翅膀的几个虚影，以示速度之快，如图 6-68 所示。

图 6-68　蜻蜓飞行动作

三、家禽

鸡、鸭、鹅等均属于以走为主的家禽，它们除了依靠双脚走路或在水中浮游之外，有时也能扑打着双翅，做短距离的飞行动作。

1. 家禽类走路动作规律

（1）双脚前后交替运动，走路时身体略向左右摇摆。

（2）行走时，为了保持身体的平衡，头和脚互相配合运动。一般是当一只脚抬起时，头开始向后收；抬起的那只脚朝前至中间位置时，头收到最后面；当脚向前落地时，头也随之朝前伸到顶点（头与脚前后相差一至两格），如图 6-69 所示。

图 6-69　家禽走路时头和脚的关系

（3）在画鸡的走路动作的中间过程时，应当注意脚部关节运动方式的变化，脚爪离地抬起并向前伸展时，趾关节呈弧形运动，如图 6-70 所示。鸭走路时的脚部关节运动方式与鸡相似，如图 6-71 所示。

图 6-70　鸡的走路动作　　　　　　　　图 6-71　鸭的走路动作

2. 鸭、鹅划水动作规律

（1）双脚前后交替划水，动作柔和。

（2）左脚逆流向后划水时，脚蹼张开，形成外弧线运动，动作有力；右脚同时向上收回，脚蹼紧缩，呈内弧线运动，动作柔和，以减小水的阻力。

（3）身体的尾部随着脚在水中后划和前收的运动，会略向左右摆动。

鸭、鹅划水动作如图 6-72 所示。

图 6-72　鸭、鹅划水动作

第四节　自然现象的运动规律

一、风

风是日常生活中常见的一种自然现象。我们研究风的运动规律和表现风的方法，实际上就是研究被风吹动着的各种物体的运动规律和具体的表现方法。例如，微风吹动女孩的头发、纱巾、衣衫，吹动旗帜、绸带等。

大体上有四种表现风的方法。

1. 运动线表现法

凡是比较轻薄的物体，例如纸张、羽毛、树叶等，当它们被风吹离原来的位置，在空中飘荡时，可以用物体的运动线来表现，如图 6-73、图 6-74 所示。物体运动方向的变化以及物体运动的速度，应根据风力的强弱和物体本身的质地而定。在运动线上，确定物体动作的转折点，算出每张原画之间需加中间画的张数，等到全部中间画完成并连续起来后，就实现了被风吹落的物体在空中飘荡的效果，也就是风的效果。这样，虽然没有具体地画风，却使人们从物体的运动中感觉到了风的存在。

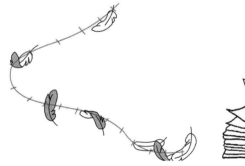

图 6-73　羽毛被风吹起

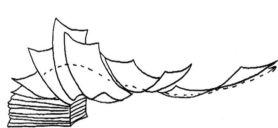

图 6-74　纸张被风吹起

运用运动线表现法时应注意：

（1）根据风力的大小和物体的重量来确定物体运动的速度。

（2）在转折的地方，物体的速度较慢，在飘行的过程中速度较快。

（3）运动线与地面之间的角度不断变化，接近平行时物体下降速度慢，接近垂直时物体下降速度快。

2. 曲线运动表现法

凡是一端固定在一定位置上的质地比较轻薄的物体，在被风吹起时，另一端会发生运动和变化，而物体位置不变，例如挂在窗上的窗帘、旗杆上的彩旗、身上的绸带等。在表现这类物体被风吹动的动作时，可采用曲线运动表现法，这样既表现了风的效果，又体现出柔软物体的质感。

窗帘被风吹起就可以采用曲线运动表现法，如图6-75所示。人物脖子上带的丝巾在被风吹起时也和窗帘一样做曲线运动，如图6-76所示。

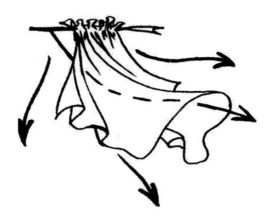

图6-75　窗帘被风吹起

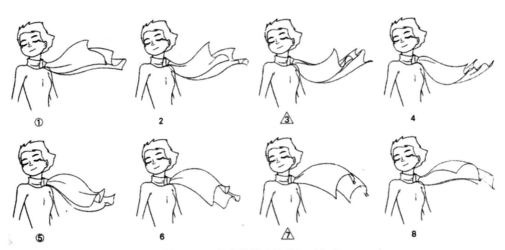

图6-76　丝巾被风吹起的运动规律

第六章　全媒体动画片动作设计

3. 流线表现法

在动画片中表现大风、狂风、旋风的运动可采用流线表现法，例如大风吹起地面上的纸屑、沙土、碎石，狂风猛烈地冲击茅屋、大树，旋风卷到空中等。流线表现法是按照气流的运动方向、速度和形态，在动画纸上用铅笔画成疏密不等的流线；在流线范围内，画上被风卷起跟着气流一起运动的沙石、尘土、纸屑、树叶等物体。一般来说，用流线表现的风的速度都是偏快的，风势的走向和线条旋转的方向应当一致，如图6-77所示。

图6-77　风速较快的风用流线表示

4. 拟人化表现法

在某些动画片里，出于剧情或艺术风格的特殊要求，可以把风进行拟人化，如图6-78所示。在采用拟人化表现法时，可以不受风的运动规律和动作特点的局限，从而发挥更大的想象力。

图6-78　拟人化的风

二、火

在动画片中表现火主要是描绘火焰的运动。火焰的运动是变化多端的，但大体上可归纳为七种基本形态：扩张、聚集、摇晃、上升、下收、分离、消失，如图6-79所示。

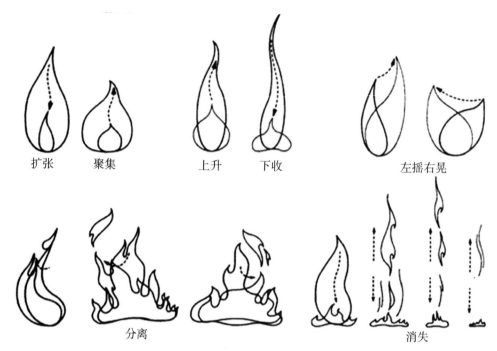

图 6-79　火焰运动的七种基本形态

1. 小火苗

小火苗的运动特点是琐碎、跳跃、多变。在表现油灯和蜡烛火苗这类小火苗的运动时，可以由原画一张一张直接画成，不加中间画或少加中间画，一般以 10 到 15 张画面做顺序循环或不规则循环，如图 6-80 所示。

图 6-80　小火苗的运动

2. 中火

柴火和炉火等中火，实际上是由几个小火苗组合而成的。中火的表现方法与小火苗基本相同，由于中火的面积稍大，动作相对比小火苗稳定，整体运动速度也就略慢。表现中火的运动时，在每张原画关键动态之间可以各加一至三张中间画，顺着次序拍摄，也可以做循环动作使用，如图 6-81 所示。

第六章　全媒体动画片动作设计

图6-81　中火的运动

3. 大火

大火指的是一堆大火或一片熊熊烈火，面积大、火势旺、火苗多。大火的形态变化看起来十分复杂，但其运动规律仍然离不开前面所讲的七种基本形态。一堆大火实际上是无数小火苗的组合，不同之处在于大火的面积大、结构复杂、变化多，既有整体的动势，又有许多小火苗的互相碰撞、分合动作，因此显得变化多端，让人眼花缭乱。如果把许多形态弯曲的火苗用虚线框起来，就形成了一个大火苗，取其中的局部，又可分解成无数个小火苗，如图6-82所示。

图6-82　大火的运动

三、水

尽管水的形态因为环境不同而有诸多变化，但水的运动规律仍可以归纳为以下七种基本动态：聚合、分离、推进、S 形变化、曲线形变化、扩散形变化、波浪形变化。

1. 水滴

水管中少量的水积聚到一定的数量，受地心引力的影响就会形成水滴而下落，如图 6-83 所示。当水滴落到地面受阻时，就会向四面扩散、飞溅，如图 6-84 所示。水滴的基本动态是聚合、分离、扩散形变化。

图 6-83　水滴的下落　　　　　　　　图 6-84　水滴的飞溅

2. 水面的波纹

（1）水圈。

一件物体落入平静的水中，水面上就会形成一圈圈波纹向外扩散，圆圈越来越大，逐渐分离消失，如图 6-85 所示。水圈的基本动态是分离、推进、S 形变化。

图 6-85　水圈

（2）"人"字形波纹。

物体在水中行进时，划开水面，形成"人"字形波纹，如鹅游水、小船行驶等，见图6-86。"人"字形波纹由物体的两侧向外扩散，并向物体行进的相反方向拉长、分离、消失，其基本动态是聚合、分离、推进、曲线形变化。

图6-86　"人"字形波纹

（3）涟漪。

表现涟漪最简单的办法就是画几条波形线，使之活动起来。两张原画之间按曲线运动规律加5~7张动画，每张拍一格或两格，可以循环拍摄。见图6-87。

图6-87　涟漪

3. 水流

水流通常是小溪或渠道中的流水和山间的瀑布等，水流的基本动态是曲线形变化，以及局部的分离和推进这两种动态，如图6-88所示。

图6-88　水流

设计瀑布时应当注意以下几点：

（1）曲线形水纹的形态应有变化，避免画面呆板。

（2）在两个大的曲线形水纹之间，应该画一些具有动感的线条和小水纹。

（3）在第一组曲线形水纹到第二组曲线形水纹之间加中间画时，须找准水纹位置，画出中间的变化过程。图6-89所示为瀑布、旋涡的运动。

图6-89　瀑布、旋涡的运动

4. 水花

当水遇到撞击时，会溅起水花。水花溅起后，向四周扩散、降落。水花溅起时速度较快；升至最高点时，速度逐渐减慢；分散落下时，速度又逐渐加快。见图6-90至图6-93。

图6-90　一滴水落到地面时溅起的水花

第六章　全媒体动画片动作设计

图 6-91　一滴水落到水面时溅起的水花

图 6-92　一块石头落水时溅起的水花

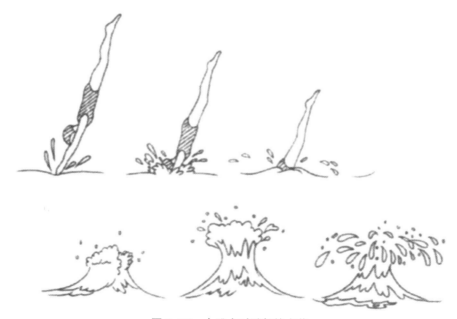

图 6-93　人跳水时溅起的水花

5. 水浪

江河湖海中掀起的波浪，无论是小波浪还是大波浪，都呈现波浪形变化，如图 6-94 所示。

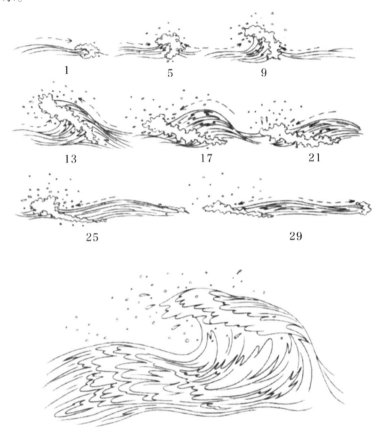

图 6-94 波浪的运动

四、烟

烟是物体燃烧时冒出的气状物。由于燃烧物的质地或成分不同，产生的烟也有轻重、浓淡和颜色的差别。在动画片中，烟可以分成浓烟、轻烟两类。

1. 浓烟

动画片中的浓烟一般有烟囱里冒出来的浓烟、火车车头里冒出的黑烟或排出的蒸汽、房屋燃烧时的滚滚浓烟等。浓烟的密度较大，形态变化较少，大团大团地冲向空中，也可逐渐延长，尾部可以从整体中分裂成无数小块，然后渐渐消失。浓烟的运动规律与云相似，动作速度可快可慢，视具体情况而定。图 6-95 为两组表现浓烟的动画。

图 6-95 两组表现浓烟的动画

2. 轻烟

轻烟一般指烟卷、烟斗、蚊香或香炉里所冒出的缕缕青烟。轻烟密度较小，随着空气的流动而不断变化形态，容易消失。轻烟在上升过程中以曲线运动为主，其运动规律为拉长、扭曲、回荡、分离、变化、消失。绘制轻烟时要注意其造型的变化，注意其速度缓慢，动作柔软，尾部逐渐变宽、变薄，然后分离、消失。图 6-96 为两组轻烟的动态。

图 6-96 两组轻烟的动态

五、爆炸

爆炸是突发性的，动作强烈，速度快。动画片中的爆炸动作一般从三个方面来表现：

（1）爆炸时发出的强光。强光闪耀的过程很快，一般 5~8 格就消失。

（2）爆炸物。爆炸物本身的碎片和被炸物体飞溅出来的泥土、石块、树木和建筑物碎片等，以很快的速度向四面飞散。假如是画面范围比较小的镜头，爆炸物一般只需几格便可飞出画面、全部消失。

（3）爆炸时冒出的浓烟。浓烟开始滚动着向外扩散，面积愈来愈大，然后渐渐消失。浓烟动作比较缓慢，从开始到逐渐扩大，需要画二十几张（拍两格），何时消失视具体情况而定。

图 6-97 为一组爆炸动画。

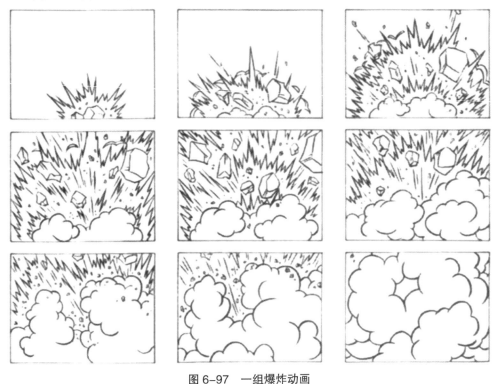

图 6-97　一组爆炸动画

第五节　动作捕捉

一、动作捕捉的概念

《魔戒》里的咕噜，《阿凡达》里的杰克·萨利，《泰迪熊》里的毛绒熊……电影里那些经典的虚拟形象的动作和真人一样自然，其生动的表演总能深深打动观众，而它们被赋予生命的背后是一项重要的科技技术——动作捕捉。见图 6-98、图 6-99。

图 6-98　电影《魔戒》中的咕噜

图 6-99　电影《阿凡达》中的杰克·萨利

第六章　全媒体动画片动作设计

动作捕捉 (motion capture) 简称动捕 (Mocap)，是指记录并处理人或其他物体动作的技术。多个摄影机捕捉真实演员的动作后，将这些动作还原并渲染至相应的虚拟形象身上，这个过程的技术运用即动作捕捉。

动作捕捉技术涉及尺寸测量、物理空间里物体的定位及方位测定等可以由计算机直接处理的数据。在运动物体的关键部位设置跟踪器，由动作捕捉系统捕捉跟踪器位置，再经过计算机处理后得到三维空间坐标的数据。当数据被计算机识别后，可以应用在动画制作、步态分析、生物力学、人机工程等领域。

二、动作捕捉技术的应用

2010年，由詹姆斯·卡梅隆执导的3D科幻影片《阿凡达》在全球掀起了新一轮视觉狂潮，该片不但创下电影史上最高票房的纪录，还获得了美国第82届奥斯卡金像奖最佳影片的提名。《阿凡达》融合了三维建模、动作捕捉等计算机三维动画技术，实现了动作捕捉技术与电影的完美结合，具有里程碑式的意义，如图6-100所示。电影热映后，以动作捕捉技术为核心，演员实时驱动三维虚拟仿真角色进行动作，从而生成动画角色的动画制作方式变得流行。

图6-100　电影《阿凡达》中的动作捕捉技术

传统二维或三维动画制作过程中，角色动作或表情一般都是通过手工绘制，或者通过动画师调节软件中角色模型的"骨骼"或控制器生成的。由于角色的动作与表情极其复杂，且动画师不是专业表演者，手工绘制或调节动作使得动画片中的角色不够生动逼真，而且制作时间长、效率低，时效性不够。

将动作捕捉技术应用在全媒体动画片制作中的主要目的是，促进表演艺术与卡通风格特征完美结合，扩展导演讲述故事的自由度，提高工业生产效率。因此，现场表演结合动作捕捉现在已经成为创建数字角色的通常做法。例如，在制作《猩球崛起》时动捕演员们穿着捕捉服，戴上面部表情捕捉头盔，和真人演员一起进入实际场景中，像正常拍戏一样表演，同时制作团队的成员把他们的身体动作和

面部表情录制下来,并实时地给到 CG 角色身上,现场有多台液晶显示器实时显示动作捕捉数据映射到 CG 角色之后的结果,因此演员们可以及时发现自己表演中的问题。见图 6-101。

图 6-101 《猩球崛起》中用动作捕捉建立 CG 角色的全流程

三、全媒体动画片中动作捕捉制作流程

1. 场景搭建与角色绑定

光学动作捕捉系统的场景搭建,首先需进行光学镜头的布置,确保将合适数量的光学镜头布置在场地周围,并进行镜头角度的调整,确保其可视范围能够覆盖动作捕捉空间,然后配合动作捕捉软件进行"L"形标定与"T"形标定,在场景中建立起空间坐标系。见图 6-102。

图 6-102 场景搭建与角色绑定

第六章　全媒体动画片动作设计

接着在演员与道具表面贴好反光标识点（Marker 点），如图 6-103 所示，建立刚体（Markerset）并绑定软件模型。这一过程中需要对演员进行一组动作数据的采集，并通过 Marker 点绑定人体骨骼，进而将骨骼数据导入 Unity、Unreal、Motion Builder、Maya 等第三方软件中，与里面的人物模型结合，实现虚拟角色与真人动作的绑定与驱动，如图 6-104 所示。

图 6-103　演员穿着有 Marker 点的服饰　　　图 6-104　虚拟角色与真人动作绑定

2. 演员动作数据采集

在动作捕捉演员进行实景表演时，通常会看到其身穿全黑的紧身衣，身上关键位置布置有白色小球，这些小球就是 Marker 点，它表面涂有反光材料，能对光线产生镜面反射。分布在场地周围的光学镜头会发射红外线，当 Marker 点反射回去的红外线被两个以上的镜头接收时，这些 Marker 点就会被定位，在软件中显示出来，从而实现动作数据采集。见图 6-105。

图 6-105　动作数据采集

将采集到的动作数据匹配到三维角色模型上，可以极大地提高动画制作的效

率，降低制作成本，而且使动画制作过程更为直观，角色运动效果更为生动。见图 6-106。

图 6-106　匹配三维角色模型

3. 后期数据处理

后期数据处理主要为数据的清理与矫正，在动作数据采集的过程中存在一些 Marker 点被遮挡，从而导致数据错误或丢失、某些动作下模型穿模等问题，这就需要后期制作人员在软件中进行矫正，手动连接不同动作数据以去除穿模动作。见图 6-107。

图 6-107　后期数据处理

实训项目

一、弹性小球运动规律。

要求：绘制弹性卡通小球自由落地的动画片段，设计弹性卡通小球的重量，

以及在弹跳过程中形状变换的完整动画。

二、人物的行走和跑步的动态。

要求：绘制人物的行走和跑步的动态画面，注意不同节奏的跑、走之间动作幅度的变换。

三、爪类动物与蹄类动物常规运动规律。

要求：绘制四足动物走路过程的动画演示，注意爪类动物与蹄类动物行走过程中的区别，在绘制过程中注意不同动物的造型结构特征。

四、火、水等自然现象的运动规律。

要求：绘制不同自然现象的动画演示，注意火焰燃烧的运动规律与水的区别。

思考题

一、什么是预备动作、缓冲动作？

二、时间、距离、张数、速度之间的关系是什么？

三、关键帧对一组动画动态设计具有哪些指导作用？

四、人物行走动作中最常见的两种模式是什么？

五、简述人走路动作的基本规律。

六、简述四足动物走路动作的基本规律。

七、简述阔翼类飞禽的运动规律。

八、简述家禽走路的运动规律。

九、自然现象中水的形态可以分为哪几种？

十、自然现象中火的形态可以分为哪几种？

第七章　数字化后期制作

【目标】

通过本章的学习，学生应了解数字化后期制作各流程相关知识，理解动画视频编辑的特点和编辑制作理论，掌握动画剪辑的艺术，提高视频编辑和创作能力，树立良好的专业素质及设计观念和品格。

第一节　数字动画影像合成

和常规影片一样，全媒体动画片中最重要的绘制工作完成后，对于二维动画片，需要将动作设计稿逐张进行扫描、上色，把单个镜头连起来后再进行剪辑；对于三维动画片，直接把动作渲染出来，再把声音、音效、对白和音乐等与画面合成并进行剪辑，最后按照顺序将镜头串联起来。为了保证影片的整体效果，后期还需要特效人员为影片设计制作特效，最后输出成片。在整个影片的创作中，后期制作阶段是投入劳动相对较少的阶段，却是完成整个影片的关键环节。

一、剪辑

剪辑工作就是要把影片中所有不同的元素，如各个镜头画面组接成结构完整、内容连贯的影片。在动画片制作中期，一张张原动画绘制完成并上色后，会先生成一个个单独的镜头，动画剪辑师的工作是把该动画片所有的镜头合成在一起，按照分镜表的计划进行剪辑合成，使每个镜头角度的变换或场景的变化能顺畅地衔接起来，最终能够完整地叙述整部影片。

动画片的后期制作需要借助 Premiere、After Effects 等软件完成。Premiere 是剪辑软件，可以把制作好的镜头通过不同的剪辑技巧衔接起来。After Effects 是后期特效软件，可以对现实生活中不可能完成的拍摄以及难以完成或需要花费大量资金才能完成的拍摄进行数字化处理，从而达到预期的视觉效果。例如《木奇灵》中的发光特效，都可以在 After Effects 软件中完成。

二、录音和音画合成

动画片的录音包括录制对白、声效和音乐。音画合成包括混声和声画合成两个阶段的工作。影片如果采用先期录音的方式，就要在剪辑台上与对白声带做同步套片；如果没有采用，就要进行后期配音及添加音效，然后将这些声音素材与剪辑好的视频文件素材在软件中按照相对应的位置进行合成，生成声画合成的影片文件。

在制作全媒体动画片时，为了保证画面效果和影片质量，动作必须与音乐相匹配，所以音响录音需要在动画制作之前进行。录音完成后，编辑人员还要根据对话的情绪以及声调，把记录的声音精确地分解到每一幅画面位置上，即第几秒（或第几幅画面）开始说话，说话持续多久，口型大小如何等，供动画制作人员参考，当然制作成本也会相应增加。

三、合成输出

经过剪辑、合成等一系列处理的影片，最后输出成特定格式的视频文件，则一部全媒体动画片最终制作完成。

各种形式的动画片大多都采用以上动画制作原理及工序进行生产。由于动画创作表现手段的不同，创作流程中的具体细节也各不相同。如三维电脑动画片，因为实现动画的具体创作方式不同，其生产加工的过程和传统动画片有不一样的地方。三维电脑动画片是分层渲染的，或者需要对生成的文件添加特效或者校色，这些也需要在合成软件中完成，最终输出视频文件。

第二节　动画剪辑的艺术

动画剪辑是通过镜头的组接来完成的，也就是第四章提到的蒙太奇。镜头组接的基本要求是镜头与镜头之间的剪辑点衔接得准确、平稳和自然，除了对画面连贯性的掌握之外，还应对镜头长短、画面主体的运动方向、场景转换、节奏的掌握等做出正确的判断。剪辑也常用在一组组镜头之间的转换，如果要让镜头转换得更明显，同时体现时间的变化和故事的进展，则可以采用不同的组接技巧。

最常用的镜头的组接技巧有直接剪辑、淡入淡出、叠化、划出划入等。

一、直接剪辑

直接剪辑是指前后两个镜头直接相连的镜头组接方式，画面从一个镜头直接切换到另一个镜头。直接剪辑要考虑故事的连贯性，特别要注意视觉的连贯性，要让故事进行得流畅，剧情不会有太剧烈的转变。直接剪辑通常是影片中使用量最大的镜头组接方式，能够最大限度地保证镜头转换的客观性和镜头衔接的流畅性。见图7-1。

图7-1 《木奇灵2》中的直接剪辑镜头

二、淡入淡出

淡入淡出是影片表现时间和空间的重要手段。淡入是镜头从全黑中渐渐出现影像，直至正常明度的画面，如图7-2所示；淡出是镜头画面逐渐变暗，直到整个画面呈黑色，如图7-3所示。淡入淡出通常使用在一组镜头的开始或结束时。

图7-2 《木奇灵2》中的淡入

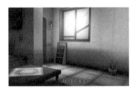

图7-3 《木奇灵2》中的淡出

三、叠化

叠化也称为溶景，是影片表现时间、空间转换和刻画情绪的重要手段。其表现形式是前一画面渐渐消失之前，后一画面已开始渐渐显露，也就是"溶变"的过程。叠化的时间依照要转换的主题、地点、节奏或时间而定，可以用叠化的方

法来叙述一段往事，或是即将发生的事，也可以表达时间的省略。

四、划出划入

划出划入是以镜头画面的横向、纵向、斜向运动，或图案变化等整体运动形式构成的镜头组接方式。划出划入的镜头组接方式用于刻意表现场景的转换，这种方式能让观众明白时空的转换，有时可达到喜剧效果。

实训项目

参考剪辑方法与流程，使用直接剪辑、淡入淡出、叠化、划出划入等剪辑技巧，编辑一个片长为20秒的动画短片。

思考题

一、什么是剪辑？
二、动画片的后期制作需要借助哪些软件来完成？
三、动画片的录音包括哪些？
四、镜头的组接技巧中最常用的有哪些？
五、什么是直接剪辑？
六、什么是淡入淡出？
七、什么是叠化？
八、什么是划出划入？

第八章 经典案例赏析

　　一部完整的全媒体动画片分前期、中期、后期制作，前期需要编写故事梗概、剧本，进行一系列造型设计，包括比例图、转面图、动作图、表情图、口型图、道具图、场景图。中期进行分镜头设计，开始运动规律的绘制。后期进行镜头剪辑与合成。

　　接下来请欣赏两个经典案例，案例一是动画片《木奇灵之绿影战灵》，案例二是网络动画片《巷食传说》。

案例一　动画片《木奇灵之绿影战灵》

一、《木奇灵之绿影战灵》故事梗概

　　《木奇灵之绿影战灵》是大型成长、奇幻题材系列动画片，目标观众为6～12岁儿童。该片以男孩洛飞和公主灵希在绿影岛的奇幻冒险为主线，讲述了他们面对邪恶势力并肩战斗、携手成长的故事，展现了当代青少年积极向上、坚持梦想、珍视友情的精神，与观众分享成长的乐趣。故事梗概如下。

　　绿影岛帆之国的公主灵希得知被封印了10年的幽冥王即将复活的消息后，独自离开王宫，打算集齐五块封印水晶将幽冥王重新封印。她刚离开王宫就遇到了袭击，就在这时，借助一块封印水晶从人类世界来到绿影岛的男孩洛飞帮助灵希击退了敌人。原来洛飞从人类世界来到这里，是为了寻找有关父亲的线索，而他的父亲很可能就是传说中帮助绿影岛封印幽冥王的人类英雄。当洛飞了解到绿影岛目前的危机后，决定和灵希结伴而行，他们带领着各自的木奇灵一同踏上了收集水晶封印幽冥王的征程。

　　而幽冥王手下大将之一的青熊兽控制了时光之城的守护木奇灵嘀嗒，并利用控制时间运行的大钟让时间倒流，企图让时间回到10年前幽冥王被封印的前一刻，借此让幽冥王重生。为了让计划顺利完成，青熊兽派出黑化木奇灵阻击洛飞、灵希。

　　洛飞、灵希众人来到时光之城，发现整个城的时间出现异常。众人在调查的时候，碰到了被困陷阱的木奇灵汪汪，正准备施救时遭到了黑化木奇灵板板的袭

击，面对实力强劲的对手，洛飞、灵希众人不敌，法器被毁。正值危机之时，绿影岛最古老的木奇灵橡太爷出手相救，洛飞、灵希众人与汪汪方得脱离险境。橡太爷告诉洛飞等人时光之城现在的危机，并拿出自己珍藏的宝物作为洛飞、灵希等人的新法器，最终成功净化再度前来挑衅的板板。为了尽快得到其他封印碎片，洛飞、灵希众人在橡太爷的带领下潜入钟楼城堡，却在与嘀嗒的对战中被意外吸入时间黑洞。众人在寻找回到时光之城的方法时，遭到了尾随而至的黑化木奇灵钢牙的袭击，这次又是橡太爷出手救出了众人，并向众人传授新绝招。最终洛飞、灵希用新绝招把钢牙净化，而橡太爷用尽自己最后的自然之能，助洛飞、灵希众人成功回到时光之城。

　　回到时光之城后，洛飞、灵希发现还有几个小时幽冥王就要借助时间倒流复活了。众人苦战嘀嗒，最终齐心合力把嘀嗒净化。最后时刻，洛飞众人及时为大钟上链，成功阻止幽冥王复活，时光之城恢复正常，洛飞、灵希得到了第三块封印水晶。时光之城重焕生机，但是危机仍未解除，幽冥王的魔爪早已伸往下一个城——蜜源之城。

　　洛飞众人进入蜜源之城后，发现众多木奇灵和居民被一种叫作恶魔糖果的东西所害，甚至连他们自己也差点中招。众人决定先找出散播恶魔糖果的幕后主使。而在调查途中，洛飞众人得知青熊兽的真正目的竟然是利用恶魔糖果收集木影元力，以解开幽冥王的木奇灵魔炼的结界。于是，洛飞、灵希急忙前往阻止。但是几经波折，最终还是被青熊兽成功解开结界，强大的冲击力导致灵希昏迷，昏迷中灵希梦见了自己的母亲艾丽，艾丽向灵希说出了打败幽冥王的预言。灵希惊醒，与洛飞众人打败了青熊兽并勉强击退了力量暂未恢复的魔炼。洛飞与灵希得到了第四块封印水晶，他们努力揣摩艾丽的预言但始终不得要领，众人只能前往下一个城市——涌泉之城。

　　而幽冥王手下的另一位大将冥顽为了解开幽冥王的最后封印，正在寻找最强的四个木奇灵作为祭品。冥顽在涌泉之城举办比武大会，吸引绿影岛最强的木奇灵参加，通过比武来寻找祭品。

　　洛飞众人来到涌泉之城后找不到丝毫线索，只能随偶遇的木奇灵剑晨前往比武大会。但是随着比赛的进行，不断出现参赛者离奇失踪的情况，洛飞等人渐渐发现这不是一个普通的比赛，于是洛飞、灵希展开调查。就在这时，冥顽找到了四个最强的木奇灵，并设计将其带走。而洛飞、灵希也跟随失踪者的线索，发现了魔炼吞噬木奇灵的能量，用以恢复力量的事实。最后，洛飞、灵希与冥顽展开一场大战，最终战胜了冥顽。但是幽冥王这时已经复活，洛飞等人虽然集齐了五

块封印水晶，但没能再次封印幽冥王。

灵希在见识了幽冥王的力量后，陷入了悲观的情绪中。而当看到绿影岛各地群起反抗，并发现预言中的异象之后，灵希重燃信心，与洛飞一起再战幽冥王。最终在灵希母亲预言的指引下，洛飞、灵希团结一致，打败了幽冥王。

二、剧本：《木奇灵之绿影战灵》第3集

魔法等级及招式备注如下。
洛飞三级，魔法招式：神光天照、御风术、真元凝聚、雷阵壁、烈炎炮。
松卡自身招式：松果弹、松叶刺。
芽力自身招式：藤鞭。
灵希三级，魔法招式：风暴重锤、迅风疾步、巨手神力、巨灵附体。
嘀嗒招式：艳阳空气炮、烈日当空。
钢牙招式：铜墙铁壁。

场1

时：日
景：橡太爷家门外
人：洛飞、灵希、松卡、芽力、小葵、高德、橡太爷

天空乌云重重，突然响起一声炸雷。
小葵：（抱头，哭）呜呜……小葵好怕……
灵希：（白眼）胆小鬼，打个雷也能把你吓成这样！
一道闪电从乌云中闪下，几乎击中地面。
洛飞等人抬头望向天空。
只见时光之城上空的乌云加速旋转。
橡太爷：（大惊）糟糕！（严肃）时光之城的污染又加剧了，再这样下去，不用多久上面两层就会被完全破坏，整个城堡将毁于一旦！
众人大惊。
洛飞：那我们还等什么，快赶去净化守护战灵嘀嗒吧！
橡太爷：（感动地）好。为了时光之城早日恢复和平，就让我橡太爷为你们带路吧！（说完后发现众人已经走远，快步跟上）
镜头拉远，橡太爷喘着大气落在众人之后。
橡太爷：（喘，叫喊）你们……等等我啊！

第八章　经典案例赏析

场 2
时：日
景：时光之城城堡密室
人：嘀嗒、青熊兽

阴暗的密室中，嘀嗒正战战兢兢地站在几面镜片前。

齿轮滚动，几面镜片渐渐组合到一起，镜中涌出一团黑雾。黑雾渐渐成型，一只手（青熊兽）在把玩着一个硬币，青熊兽的身影慢慢显现出来。

青熊兽：（玩着骰子，心不在焉地）嘀嗒，灵希那几个小鬼消灭了吗？

嘀嗒：（惶恐）报……报告青熊兽大人，板板他失……失败了。

青熊兽：（怒）什么？失败了？这点小事都办不好，要你有什么用！

嘀嗒：（颤抖）大人息怒！请再给属下一个机会，属下这次一定……

青熊兽：（冷）哼！要是耽误了幽冥王大人的复活计划，后果你应该清楚！

嘀嗒：（低头，握拳）是。大人请放心，属下已经设下了埋伏，这次一定万无一失！

青熊兽：（神色稍霁，冷淡）但愿如此。否则……哼哼……

镜中青熊兽的身影渐渐化开。

场 3
时：日
景：时光之城第一层、第二层
人：洛飞、灵希、松卡、芽力、小葵、高德、橡太爷

洛飞、灵希一行来到时光之城的第一层边缘，往第二层看去，只见连接各层的木桥没有对接。

橡太爷：现在时间混乱，时光之城已经停止转动，连接各层的木桥不会出现，我们要想去第三层城堡净化嘀嗒，必须想别的办法才行！

小葵：（泄气）能有什么办法呢？小葵又不会飞……

洛飞眼前一亮，一手握拳在另一手手心里敲了一下。

洛飞：飞？好主意。松卡，那就全靠你了！

众人惊讶地看向松卡，松卡满脸黑线。

松卡使出御风术，背上长出了两个透明的翅膀，每次拉着两个人飞行，将众人送到第二层。

镜头一转，松卡瘫倒在地，气喘吁吁。

松卡：累死我了，没见过这样欺负人的！

众人避开松卡的视线望天。

洛飞：（讪笑，挠头）嘿嘿，这个……也只有你会御风术嘛！

灵希看了看第三层，阴恻恻地盯着松卡笑起来。

松卡被灵希看得一抖，坐起身戒备地往后缩了缩。

松卡：你……你又想干吗？

灵希：（奸笑）松卡，你想尽快拯救时光之城吗？

松卡惊惧地摇头。

橡太爷：（怒，冲松卡瞪眼）你这是什么意思？

松卡慌忙改成点头。

灵希：（奸笑）嘻嘻，那就再飞一趟，把我们送到第三层吧！

松卡崩溃。

松卡：（绝望地大叫）为什么我就这么倒霉啊……

场 4

时：日

景：时光之城第二层

人：丁雄、丁伟、绿霸、菇拉、松卡、灵希、小葵

雄伟兄弟慢慢张开眼睛，环顾四周，发现自己被挂在了树枝上。

丁伟：（惊慌）我们怎么会在这？

丁雄：哼。还不都是因为绿霸那个蠢东西！

丁伟回想起绿霸踩中栗子钢夹的情形。（第2集第6场）

绿霸跑的时候踩到了地上的栗子钢夹，于是脚被夹住，一直往丁雄、丁伟的方向滑过去。

丁雄：（大惊）不，不，绿霸，快停下！

伴随着喊声，绿霸撞上了雄伟兄弟众人，把几人推往后面的悬崖。

（闪回结束）

丁雄：幸好没有掉到时光之城下面，否则我们就……

突然，丁雄的目光转向了别处。

不远处，松卡正拉着灵希和小葵飞向下面的城堡。

丁雄：（见状大喜）哈哈，没想到灵希他们自己送上门来了！

丁伟：（顺着丁雄的目光看去，兴奋）嘻嘻，大哥，我们立功的时候到了！

第八章　经典案例赏析

话音未落，树枝突然传来咔嚓一声脆响。树枝一点点地断开，丁雄几人也随之一点点地向下坠。

丁雄：（大怒）笨蛋，谁让你乱动的！

丁伟连忙用手拉住树枝，树枝断开，兄弟二人和绿霸、菇拉往下掉。

丁雄、丁伟：（尖叫）啊！

场 5

时：日

景：时光之城城堡外（中央大钟下面的外侧）

人：洛飞、灵希、松卡、芽力、小葵、高德、橡太爷、钢牙、丁雄、丁伟

镜头从大钟的钟面向下拉，纵观城堡，十分雄伟壮观。洛飞、灵希等人在钟面的外侧。

橡太爷：（得意）这里就是时光之城最美丽的地方，整个时光之城的力量之源！

众人半信半疑地看着橡太爷。

橡太爷：（竖起食指）不过，能够安全进入这座大钟的入口只有一个，大家跟我来。

橡太爷领着洛飞等人来到了一扇残破的门前。

门上长着青苔，门锁锈坏，虚掩着的门边长了几丛杂草。

灵希：（嘀咕）这就叫作最美丽的地方吗？看来人老了审美的眼光也会变得奇怪！

松卡、小葵失望地跟着点头。

橡太爷神色不悦，干咳一声。

与此同时，阴暗的门后，钢牙正埋伏着。

钢牙：（阴险）哼哼，你们终于来了！

洛飞、灵希轻推木门，门缓缓打开。

橡太爷看着移动的门，神情紧张，额角滴汗，握紧了拳。

与此同时，钢牙躲在门后，眼看着外面的光亮慢慢透进来。

几个人影走进门内。

钢牙伸手按下机关遥控器，一个铁笼顿时从天而降！

人影：（惊）不好，有陷阱！

人影被困在铁笼中，钢牙得意一笑，走了出来。

钢牙：嘿嘿，想不到这么容易就抓到你们了！（顿住）……咦？你们是谁？

铁笼中赫然是雄伟兄弟。

钢牙：（大窘，怒吼）灵希公主他们呢？你们是不是跟他们一伙的？

丁伟吓得缩到了丁雄身后。丁雄也害怕得腿脚发软，但依然强装镇定。

丁雄：（颤抖）不……不是，我们也是来对付灵希公主的！
钢牙冷冷地扫了丁雄一眼。
钢牙：（狰狞，咆哮）不管你们是谁，目的何在，只要妨碍了我，就只能消失！
钢牙不由分说，按下机关遥控器。
丁雄、丁伟：（大哭）不，不要啊，求你放过……
"轰"的一声，铁笼炸开，雄伟兄弟全身冒着黑烟，衣衫褴褛、四仰八叉地飞出门外。
丁雄：（画外音）啊……
另一边，洛飞、灵希面对着打开了的门。
灵希：（尖叫）啊！这是什么？
门后布满了蜘蛛网，蛛网中间伏着一只巨型蜘蛛，正对着灵希。
洛飞等人也被吓得发抖。
松卡：（看向橡太爷）橡太爷，这到底是什么鬼地方啊？
橡太爷：（摸了摸胡须）这里有一百多年没人来过了，有些小虫子也是正常的嘛……哈哈……
众人看着面前的"小虫子"，集体冒冷汗。
洛飞：一百多年没人来过？橡太爷，那您是怎么知道这个秘密入口的呢？
橡太爷：（得意）这是我小时候冒险时发现的，没有外人知道，绝对安全。（走在前面）年轻人，我吃的盐比你走的路都多，慢慢学着吧。
说着，橡太爷用拐杖将蜘蛛网一一拨开。
卧在网中央的巨型蜘蛛迅速逃开了，层层叠叠的蛛网向两边无力垂落，一条通道随之显现出来。通道尽头，大钟内巨大而繁复的齿轮正在缓缓转动！
灵希：（惊呆）哇！好……好厉害的地方……
一旁的洛飞眼里倒映着齿轮。
洛飞：（出神）这里一定是所有伟大的冒险家都想探索的地方，也不知道爸爸有没有……
橡太爷：（回头得意笑）我没说错吧！（走向前）别愣着了，快跟我进去吧！
众人跟上，走进了大钟。

场 6

时：日
景：时光之城城堡密室内、中央大钟内
人：洛飞、灵希、松卡、芽力、小葵、高德、橡太爷、嘀嗒、钢牙

密室内，嘀嗒气得呼吸不稳，烦躁地踱着圈。
嘀嗒：（怒吼）居然让洛飞、灵希进入了城堡，你这个没用的东西！

第八章　经典案例赏析

钢牙低着头跪在一旁。

嘀嗒：（继续大吼）这么简单的事情，都被你搞砸了！

钢牙：（害怕，流汗）嘀嗒大人饶命！

嘀嗒：（咬牙）幸好我早有准备，在城堡里设置了致命机关，洛飞、灵希进得城来，就别想活着出去！

说着，嘀嗒眼中闪过一道阴冷的寒光。

洛飞、灵希等人跟随橡太爷一路前行，走到一个分岔路口，众人停下。

洛飞：（疑惑）橡太爷，我们该走哪边呢？

橡太爷：（茫然，望天）我当年进来的时候，记得好像是走右边才走到了城堡大厅……

高德咳嗽两声，众人扭头看着他。

高德：（傲慢）作为皇家总管，我负责任地告诉大家——通向城堡大厅的路是往左边！

橡太爷露出不屑的表情。

橡太爷：（嗤笑）哼！一只猫有什么资格在这儿指手画脚？我想清楚了，就是右边！

高德：（炸毛，高声）你说谁是猫？你这个老糊涂！我在宫里可是看过时光之城的构造图的，明明是左边！

橡太爷：我说右边就是右边！

高德：左边！

橡太爷：右边！

众人黑线。

两人互不相让，头顶头，对视的双眼蹦出电流。

这时，众人头顶的齿轮突然开始慢慢转动！

齿轮间的积灰落在地上，引得众人眯起眼睛不断咳嗽。

灵希：（捂住口鼻，用手扇着面前的灰尘）咳咳，这到底是怎么回事？

众人抬起头查看情况，不料地面竟然动了起来，众人站立不稳。

洛飞：（惊慌，大喊）大家小心！

话音刚落，洛飞、灵希众人摔倒在传送带上。

洛飞、灵希众人：哎呀！

原来，地板是由齿轮带动的传送带，传送带的尽头是一排快速转动的齿轮。

高德：（大惊）喵呜！地板在移动，大家快逃！

众人惊慌挣扎，站起来向反方向狂奔。

传送带越转越快，齿轮离众人越来越近。

这时，躺在传送带上的芽力跃起并使出藤鞭，藤鞭一头缠住头顶上方的齿轮，一头拉着众人。众人拉着芽力的藤鞭悬挂在齿轮下方，稍稍松了口气。

洛飞：芽力，好样的！

芽力微微一笑。

高德：（凄惨）快救救我！

众人向下看去，只见最下面的高德还拖在传送带上，与地面摩擦，眼泪狂飙。

随着齿轮转动的声音，洛飞感觉到身体向上移动，洛飞抬头看向上方。

洛飞：（紧张）芽力，小心上面！

话刚说完，头顶上方两个齿轮咬合，藤鞭被轧断。众人又纷纷掉到传送带上，害怕地大叫起来。

众人离快速转动的齿轮距离更近了。

小葵：（害怕地捂住眼睛）不要啊！

洛飞：（紧急）松卡，松果弹！

松卡躺在传送带上，奋力撑起上半身，对着齿轮发射了一阵松果弹，松果弹击中传送带的齿轮，砰的一声发生爆炸。烟尘里，传送带猛地停了下来。躺在传送带上的众人由于惯性继续向前滑。

洛飞、灵希众人：（惊恐）啊！

众人滑向快速转动的齿轮，快速转动的齿轮寒光闪闪。众人恐慌地用双手挡在面前，侧过头去，不敢直视快速转动的齿轮。

传送带滑动速度减慢，最后戛然停止。大家小心翼翼地睁开眼，发现齿轮就在眼前。

众人气喘吁吁、满头是汗。

场 7

时：日

景：时光之城、城堡牢房内

人：洛飞、灵希、松卡、芽力、小葵、高德、橡太爷、大叔、番番

黑暗的房间里出现几双眼睛，其中最前面的一双眼睛最为明亮（高德）。

洛飞：（喘气）好险！刚才差一点就……

大叔：你们……是谁……

众人大惊，循声望去，黑暗中两双眼睛正幽幽地盯着自己。

小葵：（哭）哇呜，有鬼呀！

灵希：（不屑）哼，装神弄鬼！本公主才不怕呢。

房间突然亮了起来，只见房间的烛台旁边，橡太爷正点亮蜡烛。

众人看清角落处是一位大叔和木奇灵，他们被锁链绑着，戒备地看着洛飞等人。

灵希：你们是谁？为什么会被绑在这里？

大叔：（抽噎，擦泪）我是时光之城中央大钟的护理人，（指木奇灵）这是我的助手番番。

番番楚楚可怜地点头。

洛飞：大钟护理人？

大叔：嗯。我平时的职责就是定时维护大钟，帮大钟上链。是嘀嗒把我们囚禁在这里的。

灵希：又是嘀嗒。

洛飞和松卡对视一眼，松卡走上前去，使出松叶刺，只见寒光一闪，大叔和木奇灵的锁链解开了。

大叔：嘀嗒被青熊兽污染之后，大钟的时间就开始倒流……

高德：（捋着胡子，严肃）时间倒流……不好！如果时间倒流到10年前幽冥王被封印的那一刻，幽冥王就会复活！

众人震惊。

橡太爷：（握拳，怒）原来这都是幽冥王的阴谋！

灵希：（咬牙）不管怎样，我们一定要阻止他！

洛飞：没错！（看向大叔）那有什么办法可以阻止时间倒流呢？

大叔：（拿出钥匙）我手中的钥匙可以帮大钟重新上链，纠正大钟上的时间，上链的位置就在中央大钟的指针交汇处。

番番：（点头，气愤）嘀嗒就是为了不让我们靠近大钟，把我们关起来了！

灵希：（怒）可恶的嘀嗒！

洛飞：事不宜迟，我们不能再耽搁了！

灵希：嗯。小葵，把墙打破！

小葵：（点头）追日铁锤！

说着，小葵旋转着大脑袋向墙壁撞去，墙壁被撞出了一个大洞。

众人冲出牢房。

场8

时：日

景：城堡密室内、中央大钟内通向钟面的阶梯

人：洛飞、灵希、松卡、芽力、小葵、高德、橡太爷、大叔、番番、丁雄、丁伟、

钢牙、嘀嗒、绿霸（战斗装）、菇拉（战斗装）

 监视器的屏幕中，洛飞、灵希一行人和大叔、番番正向钟面走去。
 镜头拉开，城堡密室内的监视器前，嘀嗒难以置信地揉了揉眼，然后睁大眼睛。
 嘀嗒：（怒吼，紧握拳头）他们居然拿到了钥匙！（起身）可恶，我不会让你们得逞的！
 洛飞、灵希在大叔的带领下，来到通往钟面的阶梯前。
 大叔：（扭头看向洛飞、灵希）从这里上去就是钟面，我们快走吧！
 话音刚落，大叔就看见不远处一个黑影迅速地追了上来！
 大叔：（惊呼）不好，嘀嗒追过来了！
 众人回头一看，黑影正是嘀嗒。
 洛飞、灵希正气凛然地看着快要冲过来的嘀嗒，站到了大叔的身前。
 洛飞：（低声）大叔，你先去钟面上链，这里就交给我们了！
 大叔：（担心）你们要小心啊！
 大叔和番番迅速冲上阶梯。
 这时，嘀嗒已经逼近众人。
 灵希：小葵，我们拦住嘀嗒！（拿下发卡，大喊）灵种元力，爆发吧！
 发卡幻化成法杖。
 灵希：（一挥法杖，大喊）元神灵种，光合启动！
 法杖发出一束光射到小葵身上，顿时能量气旋带着光芒从脚下升起并笼罩全身，小葵在光罩中幻化为元神灵种（特写交代植物转化为灵种的各个部位及属性）。
 光罩化作道道光芒，汇成小葵的幻象（二级战斗装状态），此时灵种化作螺旋形，幻象立在灵种之上。
 灵希：冰雪小葵，灵种出击！
 灵希挥动法杖，射出一道湛蓝光线，指引着冰雪小葵旋转冲出。
 嘀嗒：（大喊）时光之城，赐予我力量！
 时光之城法阵出现在嘀嗒头顶上空，一束强烈的金光灌入嘀嗒身体中。
 嘀嗒：（大喊）元神灵种！
 嘀嗒浑身金光闪耀，形成光罩。嘀嗒在金色光罩中幻化为元神灵种（特写交代植物转化为灵种的各个部位及属性）。
 光罩化作道道光芒，汇成嘀嗒的幻象，此时灵种化作螺旋形，幻象立在灵种之上。
 小葵幻象在灵种之上，奋力冲向嘀嗒。
 小葵：有我小葵在，你别想过去！

嘀嗒的幻象：就凭你也想挡住我嘀嗒？（挥手大喊）时间静止！

嘀嗒灵种发出光芒，光芒扫过小葵，小葵瞬间静止下来。

灵希：什么？小葵的攻击怎么停止了？

高德：嘀嗒借助时光之城的力量控制时间，能短暂地让对手静止！

洛飞、灵希惊讶不已。

嘀嗒的幻象冷笑。

嘀嗒：哼，不自量力！

嘀嗒的幻象做出攻击动作，带动脚下灵种迅速撞向冰雪小葵。

冰雪小葵动弹不得，嘀嗒狠狠地撞飞小葵。

小葵：（痛呼）啊！

小葵重重地摔到地上，火光四溅。

洛飞：这是什么招式，这么厉害？

只见小葵灵种模式消失，恢复到宝贝形态并躺在地上。

灵希：（惊慌）小葵！

灵希奔上前，将小葵搂在怀里。

高德：太阳花嘀嗒吸收了太阳强大的能量，跟她硬碰的话，我们很难取胜。

洛飞：那该怎么办呢……

此时，洛飞余光突然瞥见嘀嗒不远处有一个蒸汽炉，顿时眼前一亮。

洛飞：有了，（小声）松卡，攻击那边的蒸汽炉！

松卡顺着洛飞的目光望去，然后向洛飞点了点头。

洛飞：（拿下徽章，大喊）灵种元力，爆发吧！

徽章幻化成宝剑。

洛飞：（一挥法杖，大喊）松卡，烈炎炮！

顿时一道光从宝剑中射出，射到松卡身上，松卡打出烈炎炮。

烈炎炮从嘀嗒灵种旁边飞过，射向蒸汽炉。

嘀嗒：（冷笑）小子，你该不会这么近视吧！本大人在这儿呢……

话音未落，蒸汽炉发生剧烈的爆炸。

嘀嗒：啊！

另一边，大叔握紧钥匙，从阶梯冲到了钟面。

头顶的乌云已经出现旋涡，而外面第一、第二层的建筑已经倾斜。

大叔加紧几步走到钥匙孔的位置，将钥匙对准钥匙孔……

钢牙：天剑无踪！

钢牙叶子旋转着飞出来，击向大叔和番番。大叔手腕被击中。

大叔：（痛，手一软）啊！

钥匙掉在地上。

番番也被击飞，坠地痛呼。

番番：（咬牙）好锋利的叶子！

大叔和番番挣扎着站起，却见钢牙俯身拾起了地上的钥匙。

钢牙握着钥匙，冷笑着向两人慢慢逼近……

钟面下传来一声巨响。

蒸汽炉炸开，空气里飘满白雾。洛飞、灵希等人随雾气飞出，跌倒在地，扬起阵阵灰尘。

洛飞众人互相搀扶着慢慢起身，洛飞被爆炸弄得灰头土脸。

洛飞：（皱眉，吃痛）这么严重的爆炸，应该可以把嘀嗒解决掉了……

众人在灰尘与雾气中跑上钟面。

众人眼前的灰尘里有一个模糊的人影，洛飞等人赶忙跑过去。

洛飞：（快步往前）是大叔……

洛飞话未说完，大钟的指针开始逆向转动，时针从8点转到7点时，传来巨大的钟声。大钟上"8"的光芒瞬间黯淡下去，其他数字还有光芒。

灰尘散去，站在眼前的却是拿着钥匙的钢牙！

高德：（惊呼）怎么是黑化的木奇灵？

灵希：大叔他们去哪了？糟了，该不会是被……

嘀嗒：（众人身后）你们还是先担心自己吧！

众人回头，发现竟是嘀嗒。嘀嗒脸上有擦伤，表情更加狰狞。

嘀嗒：（咆哮）在我太阳花嘀嗒面前，一切挣扎都是徒劳的！艳阳空气炮。

嘀嗒吸入大量的空气，在体内压缩，然后从口中喷出光球般的炽热空气弹击向灵希。

橡太爷：（惊呼）嘀嗒，你休要猖狂！橡木太极掌。

橡太爷运气，手上被一层能量包裹，随即一个八卦阵出现，推向空气炮。

空气炮被橡太爷推向别的方向，但力量太过强大，冲击力直击向橡太爷和灵希，两人双双被击飞，扑倒在地。

橡太爷晕死过去。

灵希：（痛呼）橡太爷！

被推开的空气炮撞上钟面，一团强光闪出，钟面破开一个小洞。

洞中一片漆黑，黑色慢慢旋转起来并形成了一个旋涡！

钢牙：灵希公主，尝尝我钢牙的天剑无踪！

钢牙一甩手，数片叶子沿着各自的轨迹旋转着飞出来，直击向灵希。

灵希：（大惊）啊！

第八章　经典案例赏析

灵希躲避不及，眼睛里映出钢牙甩出的飞旋叶子。

高德：钢牙是铁树幻化的植物精灵，叶子质地坚硬，并且锋利无比。洛飞，快阻止他！

洛飞：（拿下徽章，大喊）灵种元力，爆发吧！

徽章变成宝剑。

洛飞：（一挥宝剑）元神灵种，光合启动！

宝剑突然从洛飞的手中飞出，飞向空中幻化为飞鹰。

洛飞等人惊诧不已。

灵希：怎么会这样？

洛飞：我，我也不知道，剑自己就飞出去了。

芽力：我感觉有股力量在召唤我！

只见芽力高高跃起，跳上鹰背，能量气旋带着光芒从脚下升起笼罩全身，芽力在光罩中幻化为元神灵种（特写交代植物转化为灵种的各个部位及属性）。

光罩化作道道光芒，汇成芽力的幻象（二级战斗装状态），此时灵种化作螺旋形，幻象立在灵种之上。

芽力：（激动）洛飞，我的能量增强了！

洛飞大喊：（挥手）闪电芽力，灵种出击！

芽力的幻象奋力飞起，灵种同芽力的幻象一道从鹰上弹射而出。

鹰飞回洛飞手中。

洛飞挥动手指，鹰发射出一道银色光线，牵引着闪电芽力向前冲去。

闪电芽力挡在众人前面，周身电流涌动，挡住钢牙发射的天剑无踪。

钢牙：看你能顶多久。

洛飞：可恶！

另一边，雄伟兄弟气喘吁吁、狼狈不堪，从外墙爬上了钟面。

甫一站定，丁伟就发现洛飞、灵希正背对着自己与嘀嗒对峙。

丁伟：（叫嚷）大哥快看！

丁雄：（顺着丁伟所示方向看去）哈哈，这次真是天助我也！灵希公主，你就要玩完了。

丁伟：大哥，让我来收拾她！绿霸，快用赤焰箭。

丁伟的法杖闪出一道光落入绿霸身上，绿霸旋转着身体发射出赤焰箭。

赤焰箭并没有向洛飞飞去，而是中途转了个弯。

雄伟兄弟表情惊讶。

赤焰箭全部被吸进了钟面的一个小洞。

丁伟：（茫然）咦？这，这是怎么回事？

小洞被丁雄的招式所影响，黑色的旋涡迅速扩大，像抽水马桶一样把雄伟兄弟吸了进去！

闪电芽力奋力抵挡着钢牙源源不断的攻击。

洛飞：松卡，用烈炎炮攻击！

嘀嗒：还要做无用的挣扎？都结束吧，烈日当空！

随即，嘀嗒向空中发出一道光束，光束在半空中形成一个发亮的光球，像一个小太阳一样。

洛飞众人看向空中的光球，疑惑不已。

突然，发亮的光球迅速展开，强光把洛飞众人照亮。众人满头大汗，冒着热气。

松卡使劲握拳，却使不出烈炎炮。

松卡：（咬牙）怎么回事？我使不上劲……

芽力的幻象咬紧牙关，身体却颤抖起来，围绕身体的强烈电光迅速消失，灵种模式解除。

洛飞：（跪下）灵种元力也散失了……这，怎么可能？

嘀嗒：（阴险）哼哼，中了我的烈日当空，无论是谁，灵种元力都会瞬间散失！（一瞪眼）你们的冒险结束了。

嘀嗒发出艳阳空气炮，向众人飞来。

灵希：（惊慌，却无法移动）洛飞，快想办法！

洛飞：（眼睛映出飞来的艳阳空气炮）可恶，真的就这样结束了吗？

空气炮就快击中洛飞等人时，突然停住，并被吸走。

众人也站立不稳，被强风卷起，向黑色旋涡飘去！

高德：（变成猫状，吃力抓着地面）喵呜！这强风从哪儿来的？

洛飞：（惊慌）芽力，快用藤鞭拉住我们！

芽力大急，慌忙甩出藤鞭。

芽力：（大喊）大家快抓住！

芽力的藤鞭一头拽住众人，一头拉紧大钟指针。

众人拉着藤鞭在旋涡边缘不停旋转飘荡，藤鞭越拉越紧，一丝丝地断裂，最终从中间断开。众人被迅速吸入黑洞中。

众人：（惊呼）啊——

嘀嗒、钢牙受旋涡吸引，渐渐站立不稳。

嘀嗒、钢牙双脚离地，即将被吸入黑洞边缘，在进入黑洞的瞬间，钢牙奋力把嘀嗒往外一推，嘀嗒飞出洞外。黑洞将钢牙吸入，随即完全消失。

黑暗的旋涡里，众人惊慌地大叫，最终消失在黑暗中。

三、造型设计

1. 比例图

比例图如图 8-1 所示。

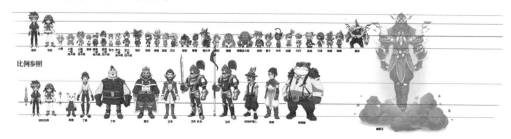

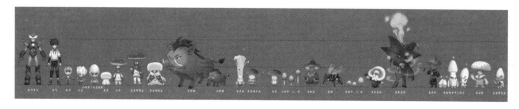

图 8-1　《木奇灵之绿影战灵》比例图

续图 8-1

2. 转面图

转面图如图 8-2 所示。

图 8-2 《木奇灵之绿影战灵》转面图

续图 8-2

第八章 经典案例赏析

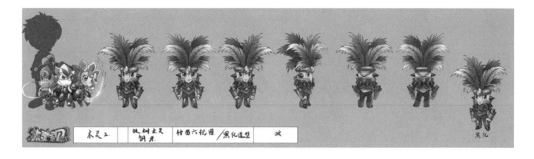

续图 8-2

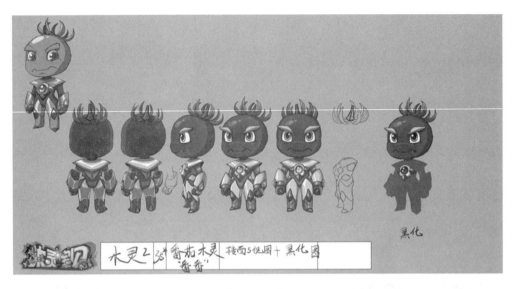

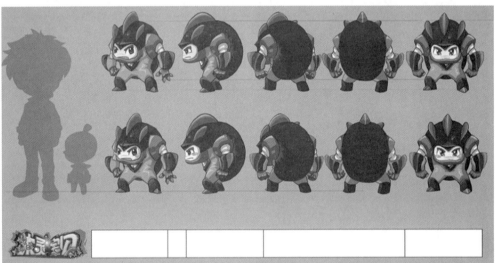

续图 8-2

第八章 经典案例赏析

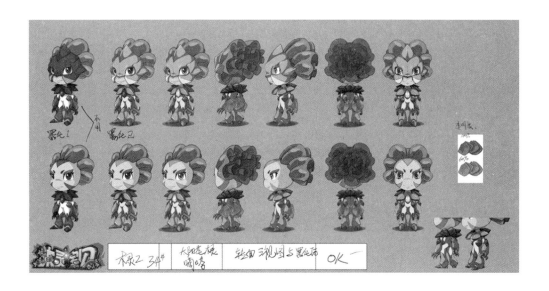

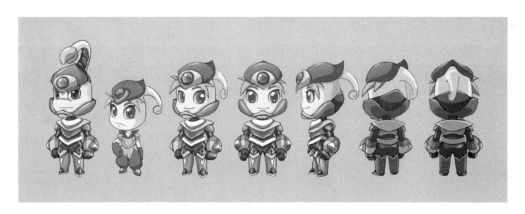

续图 8-2

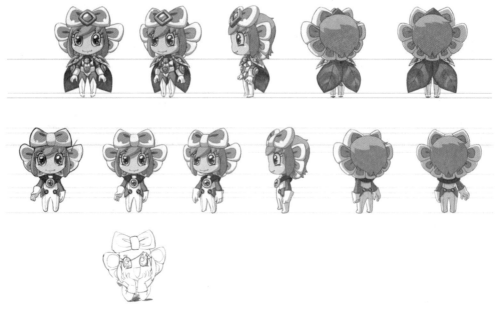

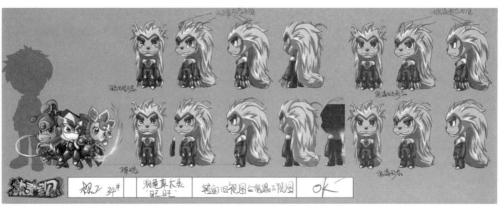

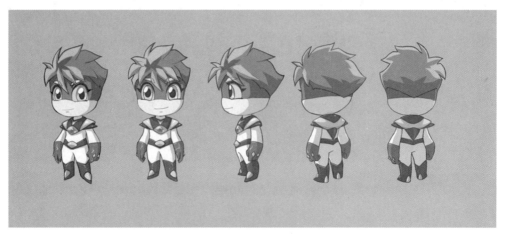

续图 8-2

第八章 经典案例赏析

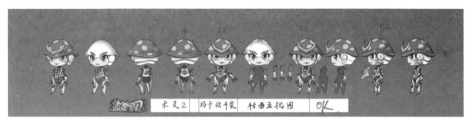

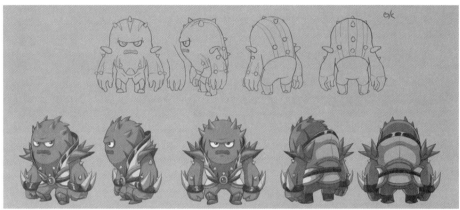

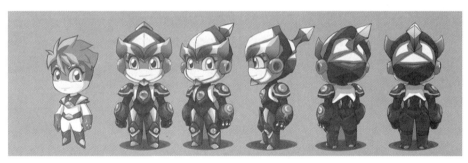

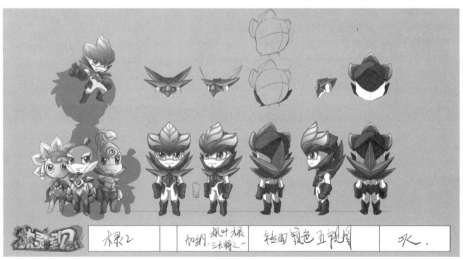

续图 8-2

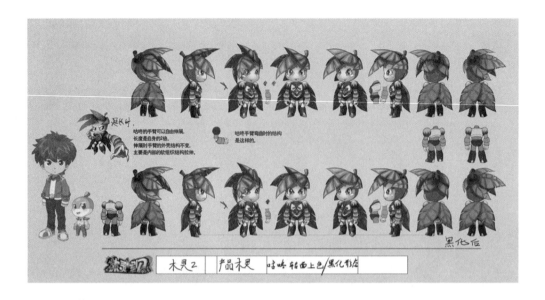

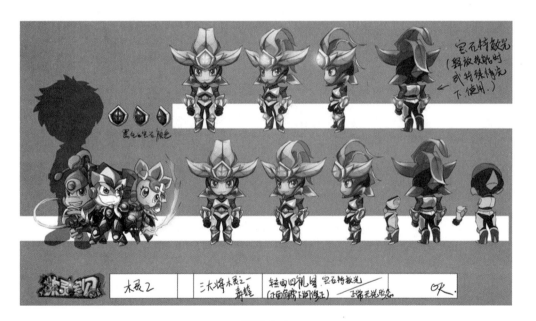

续图 8-2

第八章 经典案例赏析

续图 8-2

3. 动作图

动作图如图 8-3 所示。

图 8-3 《木奇灵之绿影战灵》动作图

4. 道具图

道具图如图 8-4 所示。

图 8-4 《木奇灵之绿影战灵》道具图

| | 035 | 时光之城的钥匙 | 20120601 |

| | 035 | 可可奇路满头包 | 20120601 |

续图 8-4

第八章 经典案例赏析

续图 8-4

续图 8-4

四、场景设计

场景设计如图 8-5 所示。

图 8-5 《木奇灵之绿影战灵》的场景设计

第八章　经典案例赏析

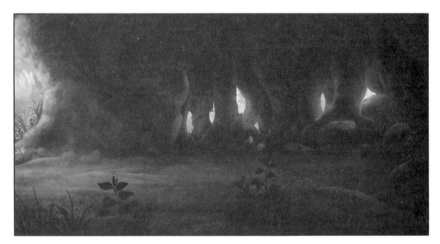

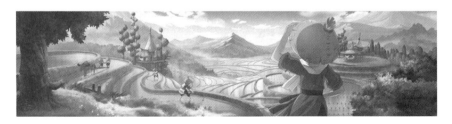

续图 8-5

续图 8-5

五、《木奇灵之绿影战灵》第3集分镜头设计

分镜头设计如图 8-6 所示。

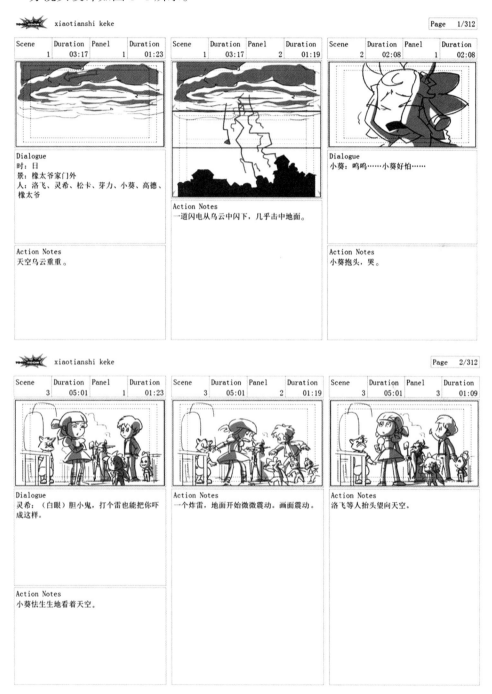

图 8-6 《木奇灵之绿影战灵》的分镜头设计

续图 8-6

第八章　经典案例赏析

续图 8-6

续图 8-6

第八章 经典案例赏析

续图 8-6

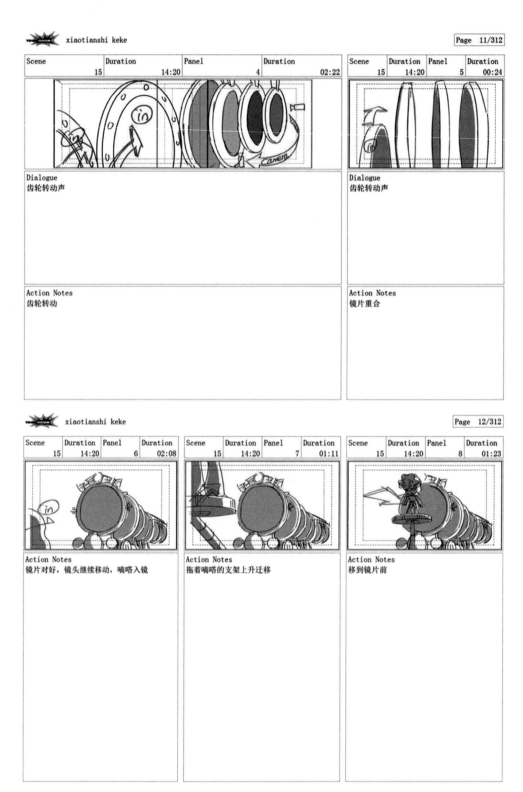

续图 8-6

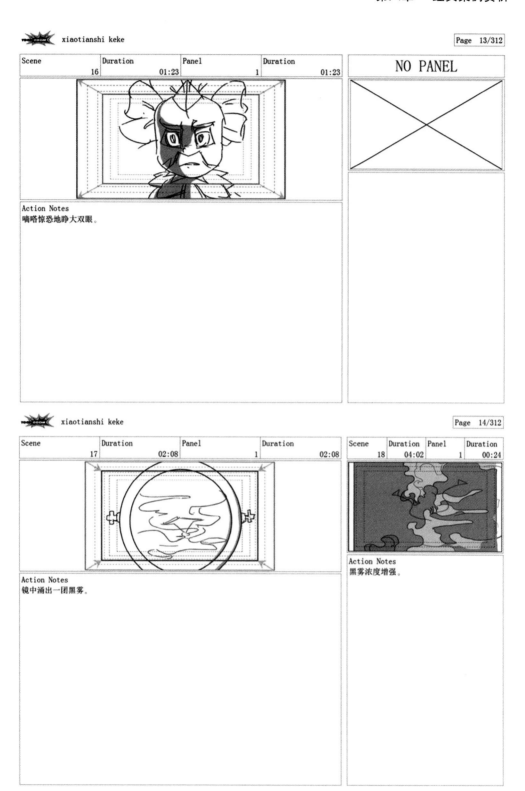

续图 8-6

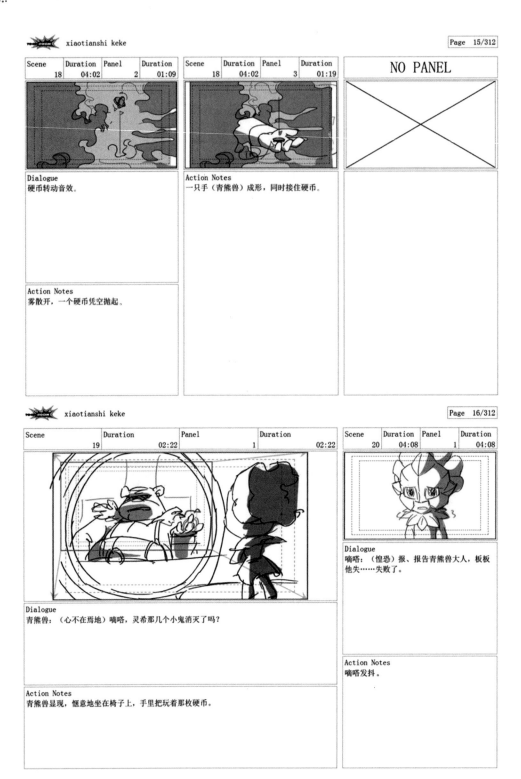

续图 8-6

第八章 经典案例赏析

续图 8-6

续图 8-6

第八章　经典案例赏析

续图 8-6

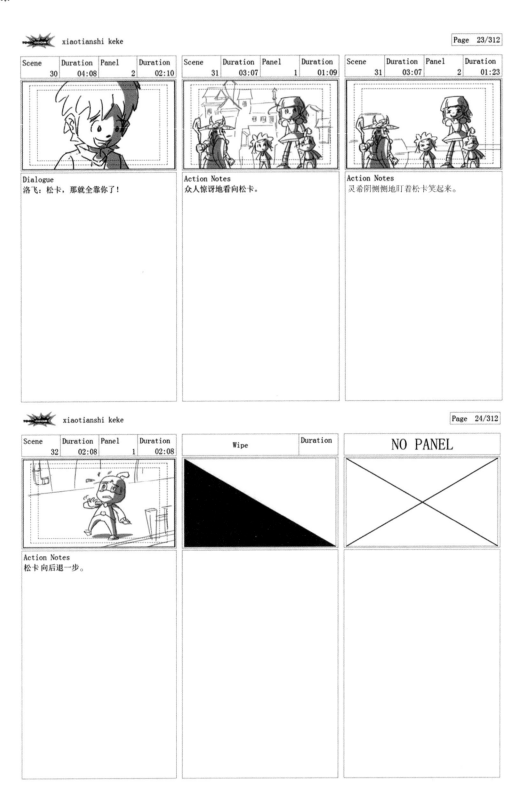

续图 8-6

第八章 经典案例赏析

案例二 网络动画片《巷食传说》

一、故事梗概

现代都市的一条小巷里，"巷食"小店悄然开业了。在这个致力于贩售中华正宗街头小吃的店里，彭老板和他的猫肩负起了经营整个餐厅的责任。身为中华美食鼻祖"彭祖"的传人，彭老板外表平平无奇，却是中华美食的百科全书。对于他来说，美食带给人们的不仅仅是味蕾上的享受，更有着传承和弘扬中华传统文化的意义。每个进入店内的客人，都能获得一份正宗的街巷美食和老板娓娓道来的故事。美食的由来，如同佐餐小菜，伴随着彭老板做出的每一份美食进入食客的耳朵。不论白天还是夜晚，舌尖和心灵的碰撞，文化与情感的交融，巷食小店的顾客们总能在满足味蕾之余获得奇妙的美食传说体验。

二、剧本：《巷食传说》豆皮篇

动画角色：彭老板、飘飘、曾厚城、小厮、两位顾客。
静帧角色：食客甲、食客乙。
动画场景：巷子、汉口夜景、巷食小店内、通城饮食店后厨、星空。
静帧场景：通城饮食店门口。

场 1
时：夜
景：巷子、外

乌云密布的夜晚，白领飘飘走在巷子里。
飘飘抱着一堆公文沮丧地走在路上。
高跟鞋敲打在地面上，发出有节奏的响声。

场 2
时：夜
景：巷食小店、内

飘飘推开门，走进小店。
店里有另外两个客人，大叔正在忙碌。
彭老板：欢迎光临！

飘飘将一堆公文抛在桌上坐下，给自己倒了一杯茶（桌上有自助的茶壶和倒扣的杯子），神色蔫蔫的。

镜头上移，飘飘头上出现一个气泡，展示她白天经历的事。

气泡里，一个男小人插着腰颐指气使地大骂（飘出不明符号），另一个女小人低头躬身，显得唯唯诺诺。

飘飘：唉……

飘飘无精打采地垂下头。

彭老板上前表示关心。

彭老板：怎么了，心情不好吗？

飘飘用食指和大拇指一边比画，一边拉开距离。

飘飘：有……一点点。

猫咪：喵……

猫咪跳到了飘飘的腿上，放松地趴着。

飘飘：哇，小可爱。

飘飘惊喜地摸着猫咪，猫咪闭眼，一副十分享受的样子。

彭老板：别想那些了，先吃饭再说吧。

飘飘：嗯，我要大吃一顿，忘掉烦恼！

彭老板：想吃什么？

景外飘来一阵香味。飘飘看向其他客人，他们用筷子拨开豆皮金黄的面皮，夹起里面的糯米和笋丁放入口中。飘飘咽了口口水，压低声音向彭老板询问。

飘飘：他们吃的是什么呀？

彭老板：豆皮。

飘飘：豆皮？那不是火锅涮菜吗？

彭老板：此"豆皮"非彼"豆皮"。这个豆皮不仅有皮，还有馅。

飘飘：那我也来一份吧。

彭老板：好的，请稍等。

飘飘：我从没吃过这样的豆皮，好神奇。

彭老板：这是发源于民国时期的武汉特色美食，追本溯源，还要从当年的"通城饮食店"说起……

场3

时：日

景：通城饮食店后厨、内

曾厚城正在切菜。去买菜的小厮返回店内。

小厮：老板，我回来啦！

小厮举起右手满满当当的菜篮子，左手却像遮掩着什么似的放在背后。

曾厚城：你左手拿的什么？

曾厚城朝小厮走过去，小厮不停地闪躲。

小厮：没什么……嘿嘿……

曾厚城一把夺过，定睛一看，方方的油纸里包着吃食。

曾厚城：光豆皮，隔壁家的？

小厮：刚才有点饿了，充饥用的。

曾厚城：咱们店里也有豆皮，你怎么不吃？

小厮只是尴尬地赔笑。

小厮：嘿嘿……

曾厚城叹口气坐下。

曾厚城：不难为你了。我知道，一样都是用绿豆米浆，但咱家豆皮就是不如人家。

小厮：没事的老板，咱们卖米酒、饭菜，还是有人吃的。

曾厚城：我一定会想出办法的。

曾厚城沉默不语，突然站起来，像是下定了决心。

场4

时：夜

景：汉口夜景、外

空镜，升格，从落日到夜晚，各家各户亮起灯来的景象。

场5

时：夜

景：通城饮食店后厨、内

曾厚城：也没什么客人了，早点打烊吧。

小厮端着没卖出去的剩饭剩菜。

小厮：老板，剩了很多饭菜，倒掉真可惜呀。

曾厚城看向身边的大桶。

曾厚城：摊豆皮的米浆也剩了不少啊。

小厮：对，还有大半桶呢。

曾厚城神色愁闷，在浏览一遍剩下的食材之后，却突然眼睛一亮。

曾厚城：把米浆拿来！

小厮：您这是要干吗？
曾厚成：哼哼，待会你就知道了。
曾厚城架起大锅，烧火，锅里放油。然后把米浆倒入，摊开，煎成金黄色。
曾厚城割下一小块豆皮尝了尝，皱了皱眉，眼珠子一转。
曾厚城：再加两个鸡蛋试试！
小厮：嗯！
小厮将鸡蛋打入锅中，豆皮发出刺啦啦的响声。曾厚城用铲子翻看豆皮背面，只见面皮焦黄，随之飘出一阵阵蛋香味。
小厮：哇！好香啊！
曾厚城：加上鸡蛋果然就不一样了！
曾厚城：不是还有多的剩饭剩菜吗？
小厮：还有好多呢！
曾厚城：对！快快拿过来！
曾厚城又拿起米饭摊在豆皮上。
小厮：这么做能行吗？
曾厚城：我也不知道，试试看吧。
曾厚城又在米饭上面放了些剩菜、卤料，两面煎烫。
豆皮两面金黄，香气诱人。曾厚城尝了一口，露出惊艳的神色。小厮迫不及待地想试一下。
小厮：味道怎么样？
曾厚城：快，你也尝尝！
小厮急忙尝了一口。
曾厚城：怎么样？
小厮：太好吃了！馅料香外皮脆，有米有菜，就是少了点什么……
小厮灵机一动，抓起一旁碗中的香葱末，撒在锅里。
小厮：点缀上新鲜的香葱末，感觉会更爽口！
曾厚城：不错，明天就卖这种豆皮吧！

场6

时：日

景：巷食小店、外

俯拍通城饮食店，人们将门口挤得水泄不通。
食客甲：这新式豆皮可真好吃！
食客乙：叫什么来着？
食客甲：三鲜豆皮！

第八章　经典案例赏析

场 7
时：夜
景：巷食小店、内

猫咪趴在飘飘身旁的椅子上。
彭老板将豆皮放在飘飘的面前。
彭老板：后来，曾老板的三鲜豆皮一炮而红，他便专心经营豆皮，不久后名扬武汉三镇。
飘飘回过神，夹起一口豆皮放入口中。
飘飘身后浮出一块巨大的豆皮，仿佛是她口中的那一块，在被透明的嘴巴吃掉（随着飘飘的人声展示不同部分）。
飘飘：面皮酥脆，还有鸡蛋的浓香……包裹着的糯米软糯有嚼劲……嗯？埋在糯米里的瘦肉丁让人惊喜。还有脆嫩的笋丁和吸饱了卤汁的香菇、豆干……
彭老板：怎么样？
飘飘的眼睛变成星星眼，一副非常感动的样子。
飘飘：超级好吃！
彭老板笑了笑。
彭老板：你看，曾老板在面临歇业的危机中还创造出了美食，其实很多困难也不算什么嘛。
飘飘：没错！
飘飘头上出现气泡，浮现出她的幻想。
气泡中的女性小人双手叉腰，光芒万丈，之前在大骂她的男性小人朝着她不断跪拜。
飘飘：嘿嘿……
幻想中的飘飘发出猥琐的笑声，身体微动。
猫咪见状跳下椅子离开。
猫咪：喵……
飘飘吃完站起。
彭老板：吃好了？

场 8
时：夜
景：星空、内

空镜，巷食小店上面的夜景，舒朗无云的夜空。
推门的声音。
飘飘：老板再见，我下次再来！

三、造型设计

1. 转面图

转面图如图8-7所示。

图8-7 《巷食传说》转面图

第八章 经典案例赏析

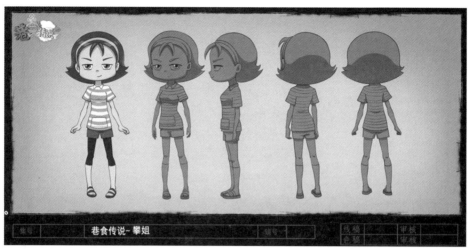

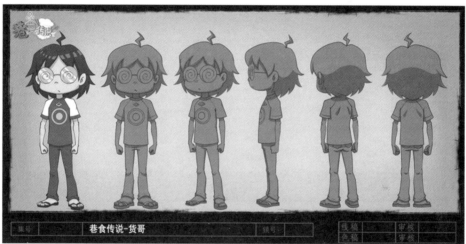

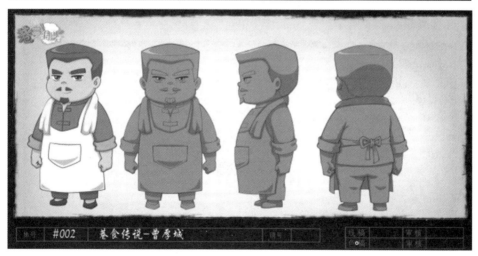

续图 8-7

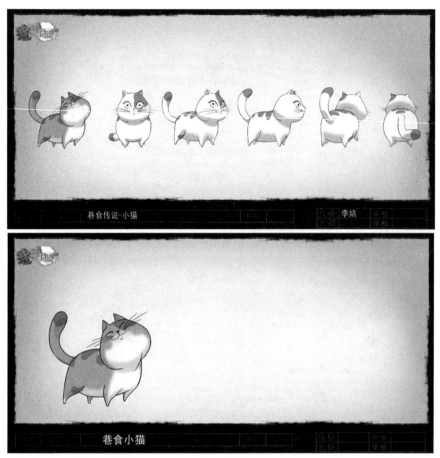

续图 8-7

2. 道具图

道具图如图 8-8 所示。

图 8-8 《巷食传说》道具图

第八章 经典案例赏析

续图 8-8

续图 8-8

第八章 经典案例赏析

续图 8-8

续图 8-8

第八章 经典案例赏析

续图 8-8

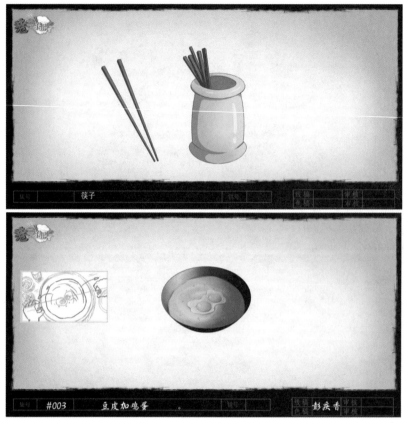

续图 8-8

四、场景设计

场景设计如图 8-9 所示。

图 8-9 《巷食传说》的场景设计

第八章　经典案例赏析

续图 8-9

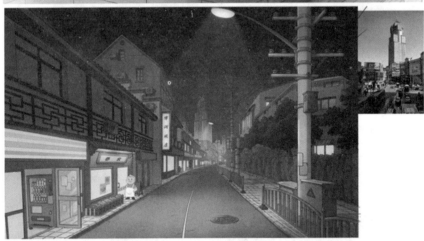

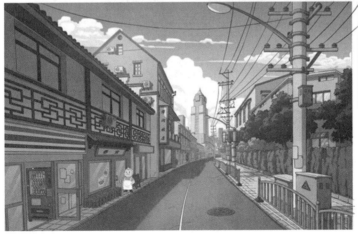

续图 8-9

参考文献

[1] 凌纾. 动画编剧 [M]. 武汉：湖北美术出版社，2006.

[2] 吴振尘. 影视动画编剧 [M]. 南京：江苏美术出版社，2008.

[3] 丁海洋，陈伟. 动画编导基础 [M]. 石家庄：河北美术出版社，2008.

[4] 彭玲. 动画创作与创意 [M]. 上海：复旦大学出版社，2007.

[5] 聂欣如. 动画概论 [M]. 上海：复旦大学出版社，2006.

[6] 严定宪，林文肖. 动画导演基础与创作 [M]. 武汉：湖北美术出版社，2009.

[7] 金琳. 动画造型设计 [M]. 上海：上海人民美术出版社，2006.

[8] 凌清. 动画造型设计 [M]. 苏州：苏州大学出版社，2006.

[9] 韩笑. 影视动画场景设计 [M]. 北京：海洋出版社，2005.

[10] 王心语. 影视导演基础 [M]. 北京：中国传媒大学出版社，2009.

[11] 孙立. 影视动画视听语言 [M]. 北京：海洋出版社，2005.

[12] 赛尔西·卡马拉. 动画设计基础教学 [M]. 赵德明，译. 南宁：广西美术出版社，2011.

[13] 王雪松，姜玉生. 运动规律 [M]. 北京：机械工业出版社，2015.

[14] 李杰. 原画设计 [M]. 北京：中国青年出版社，2009.

[15] 理查德·威廉姆斯. 原动画基础教程：动画人的生存手册 [M]. 北京：中国青年出版社，2006.

[16] 周艳，朱明健，周锦琳. 动画制作技法 [M]. 武汉：武汉理工大学出版社，2019.

后　记

全媒体动画是艺术和技术的充分结合，同时融合了电影、美术、文学等诸多艺术元素。《全媒体动画片基础教程》是一本关于如何制作全媒体动画片的基础教材，是针对全媒体专业相关课程而编写的一本集基础理论知识讲解、实际创作案例分析于一体的教材。

《全媒体动画片基础教程》的编写人员多年从事动画专业一线教学，具有丰富的动画教学经验和较高的创作实践能力，书中选用经典作品作为实例，能够将知识点有针对性地加以解读。

特别感谢武汉博润通文化科技股份有限公司提供的《木奇灵》和《巷食传说》动画片的资料，为本书的撰写提供了强有力的依据。非常感谢范文琼老师的悉心指导和大力支持，感谢王娟老师提供的资料和帮助，感谢吕楚萍老师协助绘制插图，感谢为此书出版而默默奉献的老师们，是你们优秀的专业素质和精益求精的高度责任感，使得本书得以顺利出版。

<div style="text-align:right">

闫　萍

2023 年 8 月

</div>